從清水模出發
擁有簡約自然的
好感住宅

住進
光與影的
家

原點

目次
CONTENTS

絲緞般詩意的「清水模」

文字 阮慶岳

阮慶岳
現任元智大學藝術與設計系系主任。除教職外,同時創作文學、建築評論與策展。文學著作包括《林秀子一家》、《秀雲》,建築著作包括《屋頂上的石斛蘭》、《建築師的關鍵字》、《弱建築》等20餘本。

● ● ● 「清水模」這個名詞，近年在台灣大為流傳，這應該與安藤忠雄的建築作品及風格、旋風般橫掃過專業界與社會大眾，有著必然的關連。也因此，究竟什麼是「清水模」？以及其淵源與價值到底為何？同時引發了許多人的好奇。

這本《清水模住宅》的出現，除了可以適時地回答上述的問題外，也把台灣當代優秀的清水模住宅作品，做出很好的整理與展現，更是以材料及工法角度，梳理建築歷史的一種方法。

建築裡的石文化

若從這個角度去眺看，一般會將現代的「清水混凝土」，歸屬為磚石構築的西洋傳統建築系統，並與東方傳統的木構築，做出差異對比。然而，其實東西方的建築文化裡，石構築與木構築均各有發展，只是最後何者為主軸的差別罷了。日本學者後藤久在《西洋住居史：石的文化與木的文化》一書裡，就表示歐洲的「石文化」，其實誕生於拉丁系統的羅馬，長時間於環地中海地區發展，為古代歐洲文明的主枝幹，到了中世紀，才被歐洲森林日耳曼系統的「木文化」所取代，然後一直要到了文藝復興時期，「石文化」才又再度取得主導地位。

所謂的混凝土建築，最早其實可以追索到羅馬帝國，可是相關技術也隨著帝國滅亡而逐漸流失。一直到1824年，因Joseph Aspdin申請了人造水泥專利，水泥才再度現身與普及；1850年以後，在混凝土中加入鋼筋的作法開始出現，雖然早期多以水塔與橋樑為主，但也鋪陳了鋼筋混凝土這個嶄新的材料，對後續現代建築的革命性影響。

手感工藝，創作本質之美

關於「清水模」建築，其實就是由鋼筋混凝土所構築的建築，只是更細緻地去思索與追求混凝土灌注後的效果與品質。

若我們再從材料及工法角度，來梳理現代建築的脈絡，可以發覺鋼筋混凝土建築與鋼骨建築，大約是最主要的兩條脈絡。甚至細究現代建築的諸位宗師裡，也可依此分出其基本語法的脈絡所在，譬如密斯的之於鋼骨建築，與科比易之於鋼筋混凝土建築，可說前者是追求輕盈、標

準化與科技機械感的美學，後者則是崇尚厚實、現場製造與手工感的質地。

除了輕與重之間的美學辯證外，這兩個脈絡其實也在價值觀上合一，就是都強調對材料的忠實顯現，以展現材料本質的美感。另外的重點，就是關於機械與手工製造間的爭戰與擺盪，因為工業革命後，機械產品席捲一切，設計類的既有藝術價值面臨著嚴重的挑戰，傳統手工質地的存有也遭逢前所未有的衝擊。

幾乎是現代設計美學主要源頭的包浩斯 (Bauhaus)，1919年4月由葛羅培斯 (W. Gropius) 發表的《包浩斯宣言》，其中有一段話對於手工藝的回復，有著沈重的呼籲：

「建築師們、畫家們、雕塑家們，我們必須回歸手工藝！因為所謂的『職業藝術』這種東西並不存在。藝術家與工匠之間，並沒有根本的不同。藝術家就是高級的工匠。由於天恩照耀，在出乎意料的某個靈光乍現的倏忽間，藝術會不經意地從他的手中綻放出來，但是，每一位藝術家都首先需具備手工藝的基礎。正是在工藝技巧中，蘊含著創造力最初的源泉。」

也可以説，「清水模」建築與一般鋼筋混凝土構築的建築，最大的差異點，正就是在這樣對手工藝的追求與尊重上面，這也是在製造與創作間的分野。

歐洲、日本、台灣，清水模的時代精神

但是，這樣對於「清水模」建築美學的追求與崇尚，為何又會認真地醞釀於東方的日本，並且得到鄰近如台灣等地的回應呢？

其實，這也關乎在運用這已世界普及的建築材料時，東西方如何看待材料的美學與文化差異。在《安藤忠雄論建築》的序文裡，安藤忠雄提及1965年初次探訪嚮往已久的歐洲現代建築後，當時的感想與思考：

「第一次接觸到的歐洲建築，與我所瞭解的日本建築完全不同。從對自然對抗似地矗立著的形象中，感覺到歐洲建築的背後，滲透著人的『理性』，存在著一種『秩序』感。我被它那強烈的力量感所震撼了。同時通過觀賞完全不同的"西歐"，反而更加強烈的意識到了『日本』。」

　　雖然選擇淵源於歐洲的鋼筋混凝土來做建築，但是安藤忠雄已經清楚的意識到在材料之使用外，美學與文化對於建築的影響與差異。他繼續寫說：「日本的建築設計是依靠傳統的技巧與感覺，從局部開始構思。與此相反，歐洲建築則是從邏輯構成的原理出發，即從整體出發，然後逐步向局部開展。」

　　也可以說，「清水模」建築是在追求一種機械時代的手工美學可能，而這樣的價值觀，也是接近於安藤忠雄所說的「是依靠傳統的技巧與感覺」。

　　長年旅居德國、以承傳「有機建築」馳名的前輩建築師李承寬，對這樣理性建構下的現代建築，所造成喪失了個體與時空的聯繫，有些哀悼與批判，並強調時代對於每個各自的時間與空間差異，必須予以尊重。在《李承寬與有機建築》一書裡，他受訪時提到：「時代意義主要有兩點：一是民主，一是精神。包浩斯在1928年講的建築是經濟加機能，夏龍(Hans Scharoun)1930年講的是『時代精神』，時代精神由於時間與空間的不同，必須對應那個時間空間才瞭解。」

　　確實，材料可以互古不變，然而時空卻不斷轉換，也必須去做回應。由是，我們也可以說「清水模」的建築，或者就是在應對了我們的時空觀與背景後，對現代主義建築所提出來的一種美學反思與聲張吧！

　　本書收錄的佳作極多，其中部分優秀建築師的作品，我曾有機會親自拜訪過，譬如毛森江、廖偉立、洪蒼蔚、陳冠華、簡學義與連浩延等人的作品，而其它建築師的作品雖還沒看過，但也慶幸能藉由這書的出版，與認真與持續的收集整理台灣當代的建築作品，讓我等能夠藉之一覽風采。

清水模住宅 30

01 室內空間

灰調石感
的書匣子屋

正面迎向北市吳興街公園的30年老公寓，是一個以書為生活核心的翻修設計，藉由一系列的水泥材質運用與書房解構，經營出閱讀無所不在的生活情趣，重新詮釋空間與都市公園的關係。

文字 魏賓千　**圖片提供** 本晴設計

所在地 台北市
住宅類型 30年以上公寓
居住者 夫妻
完成時間 2007年
室內坪數 35坪
空間配置 客廳、書房、廚房、二房、雙衛
使用建材 清水模、水泥板、水泥粉光
COST 180萬元

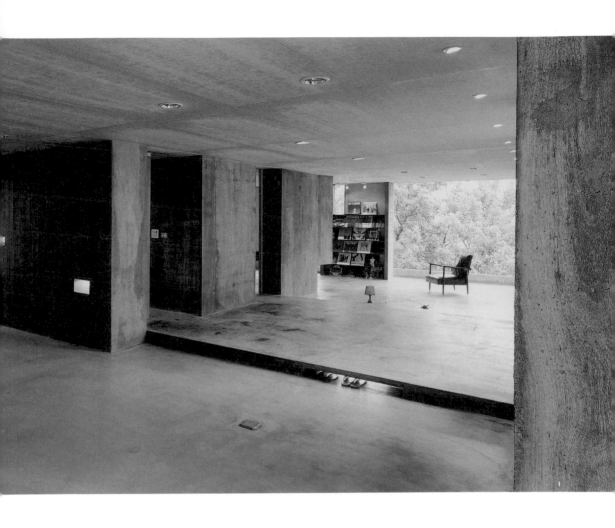

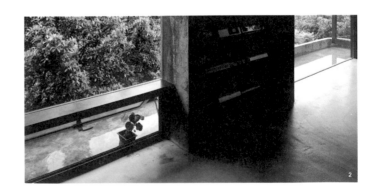

上 書，是屋主生活的核心，是老房子的新靈魂。架高地板區原為浴室，格局調整後，變更為席地而坐的閱讀場域，地板下留燈，兼具夜燈功能。 下 考量到預算有限，老舊的陽台欄杆切掉後，便維持不架欄杆的模樣，讓屋外的自然跨越，少了線條的干擾，人彷彿跟大自然更近了。

●　●　●　房子原身是一間屋齡30年、面向台北市吳興公園的老公寓，改造後的空間沒有大江大海的驚濤迫浪，而是像一溪淺水長流的情感，風聲、偶而翻動的扉頁書張，輕輕地遠傳，最終匯入深不可測的城市汪洋，消隱在震耳欲聾的繁囂。

屋主是一對愛書的couple，關於未來空間的使用、想像，最早是出自於男主人用打字機一字字敲出的信……

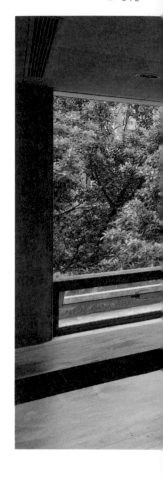

以書為核心，改變老屋的靈魂

來自紐約，隨著另一半落腳在台灣的男主人是這麼盼著，「書，是房子的心臟，透進屋子來的是葉綠素，飄進來蟲鳴鳥叫……黑膠，要看的到裝禎的細節…不論在什麼時刻，不論在房子哪一個角落都可以看到書……拿書時，更動書跟書之間都有變化。」字裡行間，像是旅途某一段記憶，真說的是他腦海裡輪廓鮮明的家。事過境遷，再次翻出這封文情並茂、遣詞用字簡練優美的信，還是令連浩延建築師深深地感動。

沒有再三叮嚀必具的機能表述，但空間裡必有的元素、味道，鉅細靡遺。有了書、有了陽光葉綠素，點出以書房為空間設計的重心，書房的細節也翩翩然地在白紙黑字間飛舞著，「書的臉必須是「面迎」人的。」信末，再附上一筆。

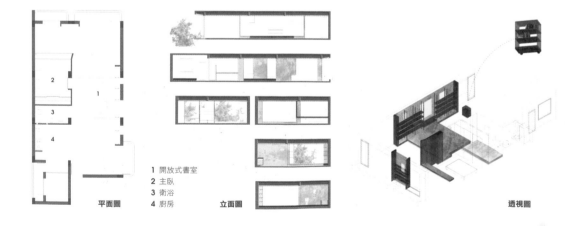

平面圖　　　　　　　立面圖　　　　　　　透視圖

1 開放式書室
2 主臥
3 衛浴
4 廚房

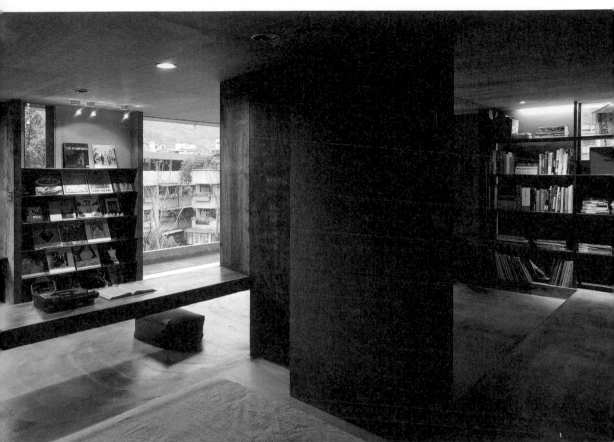

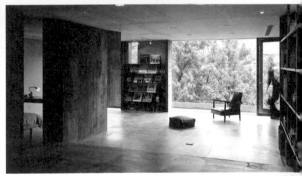

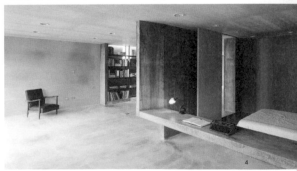

1 打開主臥室的房門，臥寢空間納為開放閱讀空間的一份子，視野開闊深廣，閱讀情境也隨之轉變。　2 主臥的正面迎向書房，從側面看出去，外頭是沒有隔間的，卻在動線轉折間，發現一整個開放書房的存在。　3 規劃空間時，將書房分解為書架、唱片架及書桌，環繞著開放式書房依序設置，屋外的大樹是活動空間裡最自然的風景。　4 設計者以簡單的方式來建構空間，臥房跟書房是用了一張桌子來連結，灰色長桌同時支援臥房、書房的使用。

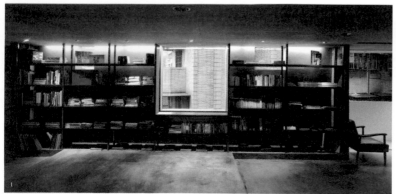

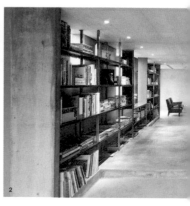

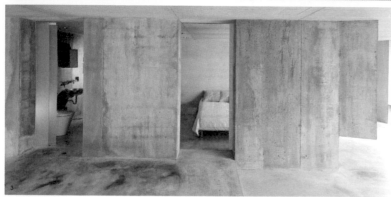

1 原浴間位於室內面對公園的最佳位置之一，在格局重新設定後，改為開放式書房，一整排的書架佈滿牆，應和著開窗的日光溫柔。 2 清水模的立面、水泥粉光的地坪，以及水泥板天花、櫃門、房門，一層層渲染灰色筆墨，回應屋主不希望室內有白牆存在的期望。 3 主臥、浴室的隔間立面以全新夾板為模板，進行牆體的水泥澆灌，搭配水泥板門片設計，讓灰色量體的力道更為強烈。 4 延續空間的灰色主題，主臥室以清水模牆、水泥板房門與櫃門，建構舒眠的臥寢氛圍，灰色長桌連結牆 讓臥房空間有了裡外的界定。

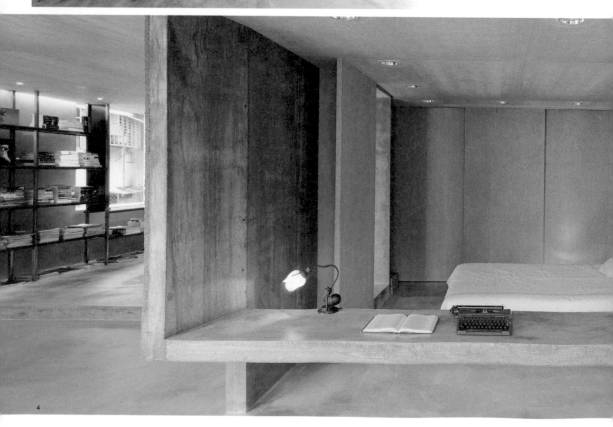

灰色立面　切出公、私領域

　　想像中的好讀生活，在現實中卻遭遇老房子不良格局、老態畢露的壁癌屋況，室內面對公園的最佳位置之一，讓浴室給拔得頭籌。建築師連浩延將老房子依兩個人生活的方式，做了全新的調度安排，30餘坪空間裡，以清水模澆灌、水泥粉光，將室內區化成兩個生態系統。

　　公共區塊以一道L型轉折長廊呈現，依序釋放給客廳、開放書房及廚房，緊緊地包裹著浴間、主臥室。廚房、浴室的隔間牆開了洞口，透出光、引渡光，即使待在沒有對外窗的浴間，也有星光般的浪漫氣氛。

　　洞，對連浩延來說總是充滿想像空間的。「人都有曾經被洞包覆的記憶，透過洞來看天，是別有意思的。小朋友們不就總愛從洞來看大人活動。」在這裡，洞作為導引光的流動中介，同時也圓滿了收納的使用目的，是浴室裡放置洗浴用品的收納格，在廚房那一端則充當擺放調味料等瓶瓶罐罐的小櫃子。一堵牆，裡外兩側用，小物擺件也豐富牆的表情。

解構書房　彈性結合主臥空間

　　家的基本機能，包括烹煮、浴廁等全自景觀第一線撤離，取而代之的是主臥室、書房。「設計時，用簡單的方式來建構，臥房跟書房是用了一張澆灌的水泥桌子來連結。」連浩延解釋說。灰色長桌同時支援臥房、書房的使用，從主臥房看出去，外頭是沒有隔間的，卻在動線轉折間，發現一整個開放書房的存在。

　　「我將書房解構為書架、唱片架及書桌。」連浩延指出。

　　浴室空間移動後，騰出來的空間做了架高地板的安排，空出了一塊席地而坐的開放式書房，架高地板、綠意窗景、書架圈圍出書房主體，架高地板下留燈，兼具夜燈功能。書房向左延伸，透過灰色長桌與臥房彈性結合，兩大窗之間則是唱片架專區，提供另一種閱讀情境。

葉綠色的家 看不到一塊白牆存在

回應屋主不希望在房子裡看到油漆的白牆，是一系列的清雅灰色調，隔間立面以全新夾板為模板，進行牆體的水泥澆灌。清水模的立面，搭配水泥粉光的地坪，以及水泥板天花、櫃門、房門，一層層渲染灰色筆墨，冷冽如清酒，厚勁十足強烈。「老房子的壁癌屋況，是用了3種不同的灰色水泥材質來隔絕，並藉此界定出新的內殼。」簡潔扼要，一語中的。

30年屋齡的老房子就此入駐新的靈魂，房子面對著市中心的公園，枝茂葉繁的大樹圍籬成一片好景，陽光自綠葉隙間篩落下搖搖晃光的影子，穿透窗大大方方地闖進屋子裡來，葉綠素的味兒跟著飛了進來。老房子裝修尾聲，預算吃緊，老舊的陽台欄杆切掉後，就這麼維持不架欄杆的模樣，讓屋外的自然跨越，鬆軟灰色書匣子房的慵懶生活。

1 客房位於屋子的另一端，延續空間的灰色基調，以架高的地板為床，簡簡單單的鋪陳，安靜休憩的感受卻是十足。　2 清水模立面提供臥寢區、浴間所需的絕對隱私，即使是不把門關上，透過角度的巧妙安排，浴間外露也是乾乾淨淨的牆顏。　3 簡單的一字型廚房，也以灰色為基調，與浴間共用一堵牆，牆上的開口則成為實用又別緻的收納格櫃。

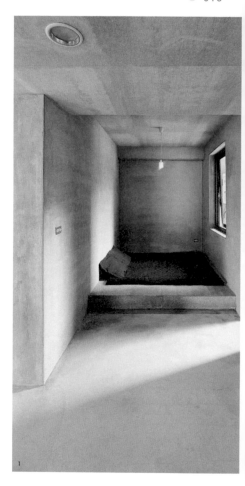

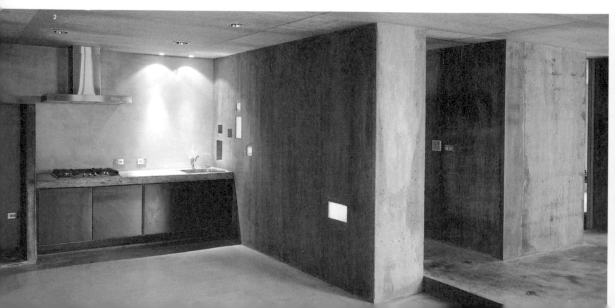

設計師／建築師 連浩延

背景 習業於英國AA建築聯盟，授課於實踐大學建築系。1992年成立本晴設計，1999年日本京都精華大學「台灣前衛建築家」參展，2004年台北當代藝術館「城市謠言－華人建築」參展，從事建築及都市相關研究，空間作品強烈表達台北新景觀，出版「目寓」、「以口還口」套書。

公司名稱 本晴設計
網址 www.rm601.com.tw
電話 02-2719-6939

連浩延的清水模觀點

水泥，具有極高的可塑性的，透過細節的講究，模塑的方式不同，產生不同變化。澆灌製作須經過一段時間凝結，結果反應凝結的時間，給它什麼樣的外在，水泥就是什麼表情，尤其是水泥具有很多皺摺，將會是空間裡最精采的地方，是留給不知何時會來的光線來演化。一般來說，在精準的控制下，使用清水模需預知95%的結果，而剩下的5%不確定因素，正是清水模令人驚艷的期待原因。

清水模住宅 Q&A

Q 本案使用清水模的考量為何？

A 家，不應該是被設計出來的，家應該是有生活的色彩、住居的痕跡，而清水模是一種平凡的語言，沒有太強烈的個性，退到不能再退的簡單。況且，灰色在這裡，也有界定出新的內殼意義存在。

Q 清水模牆是否做了保護處理？

A 泥作工程進行時，以極薄的潑水劑進行牆體的保養，不易沾污，但人們在不經意間留下的摩擦痕跡會留下來，反而讓牆面有了獨特的生活感，濃厚的「人」味。

Q 在本案，與清水模對應的材質主要有哪些？

A 回應屋主不希望在房子裡有油漆的牆壁，以及對於材質的接受度高，室內用了3種灰色調的水泥材質，包括運用於立面牆體的澆灌清水模，水泥板鋪列的天花板，以及水泥粉光的地坪，避免材質的過於喧嘩，將空間的主角讓給屋主的藏書。

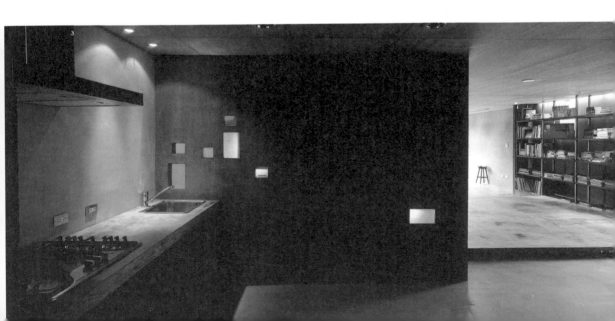

more
to
see

清水模方塊，
窺看式家遊戲

預設好空間使用的消長，室內做出了二房、和室的彈性格局，日後可將和室變更為孩房使用。因應家庭成員的條件不同，清水模的設計在此案有了不一樣的發揮。

厚牆兩端空間體驗

在空間的動線上，利用兩根柱體之間、約60公分的區塊，設計一道清水模格櫃牆，渾厚的清水模方塊，以堆積木般堆疊，架構成一片虛實交錯的界定。這道牆，同時也是載滿屋主一家人的書牆，對孩童來說也起了遊戲的作用，孩童天真的雙眼透過一格格透著光的洞，窺看牆外的另一個世界，是另一種親子遊戲。

牆，分隔前端的客廳和屋後的廚衛空間。餐廚區也是女主人的工作間，綿長的「Z」字

型檯面串聯傳真機、洗衣機等設備，同樣採水泥澆灌的方式。清水模牆面光滑如鏡，採用的是以麗光板為模板的製作方式，水泥面平整、映光，隨著光在空間裡的明暗起落，光影的層次會在清水模牆上停留，帶出不一樣的情緒變化。回應屋主對於清水模的灰調清冷，地上採用白蠟的超耐磨木地板，搭配白牆的使用，呈現出另一種生活場域的溫暖。

所在地 台北市木柵區
住宅類型 電梯大樓
居住人數 4人
坪數 29坪
空間配置 客廳、餐廳廚房、二房、和室、浴室
使用建材 清水模、超耐磨木地板、水泥粉光、漆、毛玻璃

1 餐廚空間也是女主人的工作區，綿長的「Z」字型櫃面串聯傳真機、洗衣機等設備，同樣採水泥澆灌的方式。　2 清水模牆將空間一分為二，卻不會有隔死的僵化副作用，空間裡的光、空氣、聲音穿越，形成一個寬闊的流動場域。　3 清水模格牆以麗光板為模板製作而成，光影停留在牆上會有層次，表情豐富，格子牆同時也是屋主一家人的書牆。　4 有別於清水模的灰階美感，室內以白牆為背景，搭配白蠟質感的耐磨木地板，襯出灰色主題牆的鮮明個性。　5 清水模牆屏自然將動線導引開來，一旁浴室採毛玻璃隔間，夜晚時有如燈箱般照亮空間。　6 牆後的和室起居間，日後也可變更為孩房使用，讓空間能跟著家人一同成長。

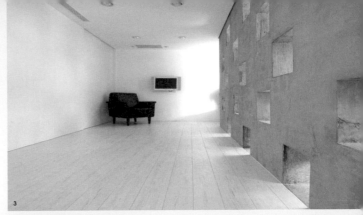

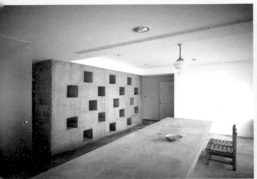

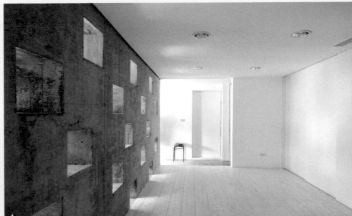

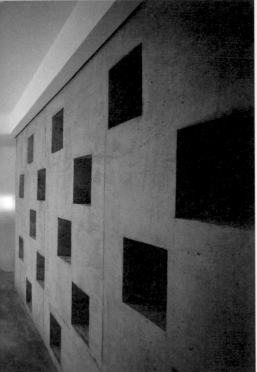

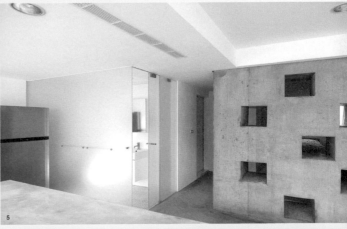

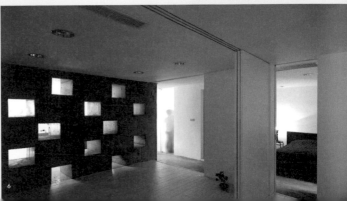

02 室內空間

視覺的觸感，
清水模茶道之家

從電視牆一路延伸到茶席區，清水牆上的
松木板紋清晰可見，而原有的松木模板，
拆卸下來後便成為茶道空間的視覺主牆，
石感與木感間有著相近的表情理路，但細
細觸碰，卻又是截然不同的溫度。

文字 Garbo+w JB. Chen　**圖片提供** 二水建築空間設計

所在地 台北中和
住宅類型 40年公寓
居住者 夫、妻
完成時間 2010年
室內坪數 25坪
使用建材 水泥粉光、黑板漆、模板牆、黑色磨石子、白色磨石子
COST 工程350萬元(不含設計費、監管費、傢具、空調)

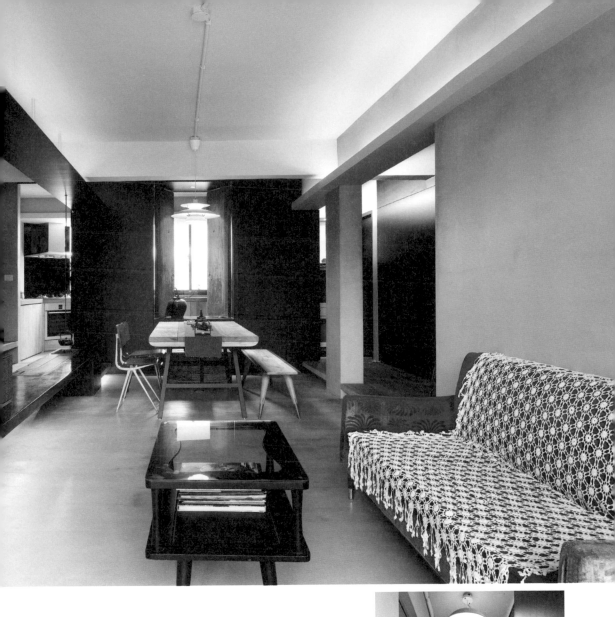

上 清水澆灌模板客廳主牆，上、下二道黑色軸線，協同間照設計，整理空間秩序，給予客廳、餐廳、茶席開放的連結。　**下** 陽台拉開鄰近棟距與室內空間的距離。同樣採取水泥粉光的處理，不多做裝飾，方便將來屋主掌握40歲老屋的問題與狀況。

● ● ● 　40年的公寓屋，加上屋主夫妻多年收藏的老件傢具、台灣老燈，一同見證了歲月歷史的劇烈擺盪，在這裡卻不見絲毫老況，反而有如沈香茶味，飄著茶香的熱水在味蕾舌尖，回甘，再三。簡樸的水泥粉光，不施加粉刷、不添加表面飾材，帶出老房子愈久彌堅的真情，設計師包涵榛，輕輕地說道：「這一場的泥作，很讚。」

空間的設計，始與珍藏老件傢具

　　房子鄰近市場，與鄰棟的棟距小，週遭並沒有良好的景觀條件，老公寓的翻修可說是「從心」打造，一一剔除原始慘不忍睹的汙垢、發霉、壁癌等屋況，整治房子的內殼，納入新的靈魂。小坪數老公寓在設計之前，即與屋主溝通、挑選能夠擺入新空間的傢具傢飾，一一細量尺寸，精準地掌握空間設計、物件擺設、美學質感與尺度。廚房、餐廳之間的出菜口兼備餐台，對開的斑駁紅色原木門便是屋主的收藏之一，磨石子台面則是女主人桿麵糰的工作台。

　　原木色、朱紅調，深不可測的黑與水泥色塊，在空間裡各引風騷。

　　黑板漆木作牆面與拉門宛如舞台的背景，上、下二道軸線採取間接照明的燈光設計，突顯舞台的燈光效果。餐廳兩旁特意以檜木舊料，設計一道架高15公分地板的走道、茶席，連結公共空間、私密區域，製造出如舞台戲劇性的貓道，卻又是主人的準備、服務客人的展演台。

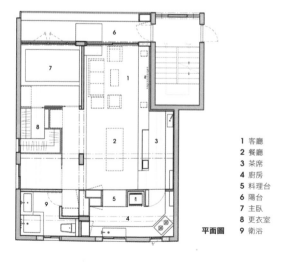

1 客廳
2 餐廳
3 茶席
4 廚房
5 料理台
6 陽台
7 主臥
8 更衣室
9 衛浴

平面圖

在區隔空間的同時，也使不同屬性的空間產生聯結，提供小坪數住宅的複合機能使用。

材質演化時間　蘊釀空間故事

　　屋主夫妻倆，一為攝影師，一為喜愛中式茶道的作家，倆人對於獨特質感的高接受度，而給予包涵榛更大的揮灑空間，「材料，會因為時間因素產生變化，皸裂、生銹或重新打磨，屋主都可以接受。」

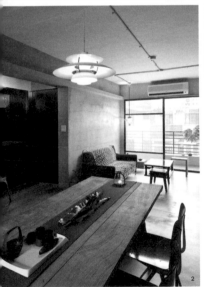

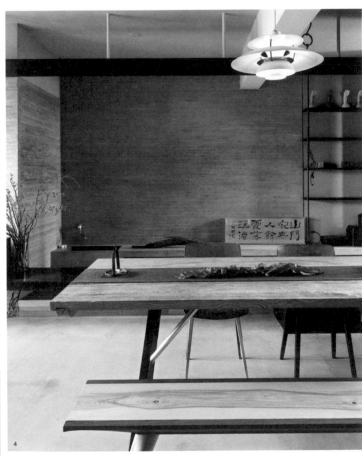

1 水泥結構牆往室內延伸出一座平台，成為傢具的一部份，這座緩衝的折面，讓空間的角落多出趣味與機能。　2 舊實木櫃刨掉塗料，露出原始木紋理為餐桌與老燈的獨特風格與形式，為冷調空間注入一絲暖意。　3 灰與藍的冷色調空間，成為大片開窗所帶來光影變化的純淨畫布。　4 L型的水泥模板牆面轉折至茶席，以塗上灰色彈泥松木模板為茶席牆面，二種材料互為體相的咬合關係，產生微妙的質感。

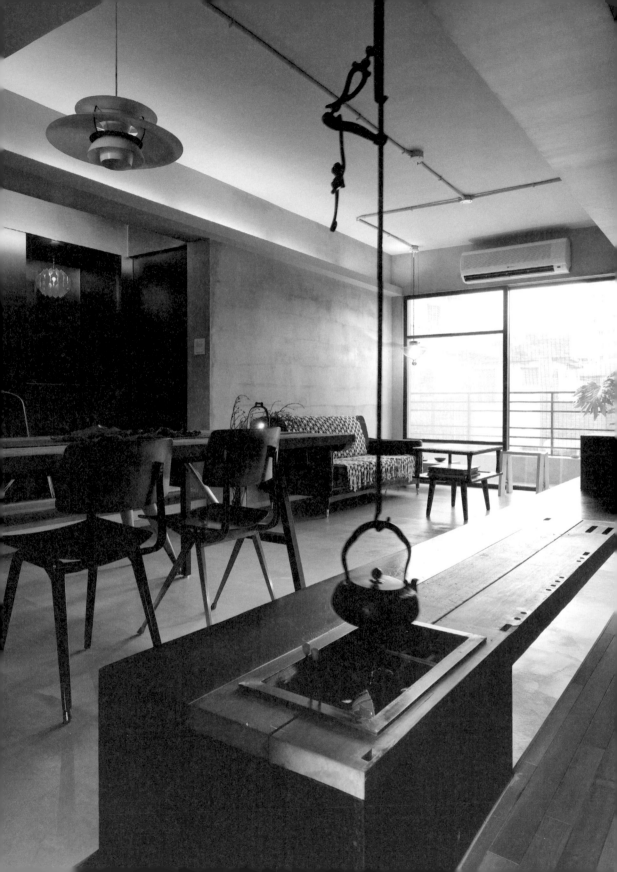

材質似乎是包涵榛設計空間的戲劇性、舞台效果的表現手法，是塑造的工具、建構的材料，是背景，也是空間居住者的選擇，「屋主不希望過度裝飾性的空間，喜歡原始質樸的材質或色調，趨近於自然的調性，有時間感的空間。」，雖然包涵榛沒有特別要求泥作師傅在施作時給予特別的關照，但泥作師傅很有默契地，為這座早已決定不施以油漆粉刷的牆面，給出最好的粉光技術。

採用大量的泥作，並非純粹為了材料本質的呈現，或是建築人對於清水混凝土的迷戀，而是空間硬體本身的條件，需要被重新塑造的自然結果。這座高齡40歲的24坪公寓，必須將漏水、壁癌嚴重的牆面、地坪全部敲掉重新處理。於是，在基礎工程的施作同時，自然也完成了「表面飾材」的處理。

從客廳到臥房，不飾以漆料粉刷，呈現水泥粉光牆面、地坪的裸色，也沒有特別要求泥作師傅刻意處理效果。材料本質的裸露法，在未來的生活中，也讓屋主更容易能隨時掌握屋子的狀況，而非如同一般老舊公寓，因為表面裝潢材料的掩蔽，而未能即時發現漏水等問題。

清水模牆再延升　松木板接續主牆視覺

水泥的自然元素，在這裡更深進一步地發展延伸。不同於一般人所認為的清水模平滑質感，包涵榛選用紋理清晰而深刻的松木為模板，以清水混凝土澆出一道L型轉折的電視主牆，水泥牆面烙印著木紋的脈絡，「透過木材的紋理重疊在泥作的材料上，產生一種視覺上的觸感。」

清水模主牆構成客廳的主要視覺牆面，黑色磨石子平台嵌入模板牆下端，延伸而出，成為茶席區的桌面與煮水的火炕，與上方宛如飛行於半空中的黑色薄鐵板，成就兩道上、下平行的軸線；這片黑色鐵板與其下的架高木平台，協同空間另一側相對應的軸線，給予住宅前端，包括大門入口處的客廳、茶席與餐廳、等開放空間的區域秩序。

清水模牆澆灌後拆下的松木模板，另回收再使用，表層塗覆一層灰色的彈性水泥，貼覆於延伸於主牆的茶席牆面上，清水混凝土牆的外相與本體，於同一道牆面，合而為一。「宛如鏡射般，同一道牆，質感接近，但是所使用的材料是不一樣的。」而這道灰色牆體，順著L型轉折成

茶席的平台運用三種材料的拼接，訴說空間以質樸水泥為體，老件傢具為軟件的空間故事。

為橫向的ㄅ型牆，轉折拉出了茶席的主人區域，序列出視聽、茶席、展示收納的機能。底端則以一道黑色橫向拉門的開或闔，與門後的廚房產生接續、斷裂的關係。

異材質的對比與協調　導出無限循環的空間感

宛如凝結於半空中緞帶般的黑色鐵板，並非裝飾性的設計，而是弱化對向橫樑的美感存在。餐廳與廚房之間的黑牆，轉折至茶席區的黑色鐵板、電視牆的黑色磨石子平台，平滑表面對比水泥模板牆的粗糙，不同屬性的材料產生奇妙的對比，也因為顏色與質感的延伸與差異，產生一個無限循環的空間關係與空間感。

間接照明的燈光設計，強化空間的深度，也利用光線來加強空間的層次，控制空間的秩序。視覺上的垂直、水平的線條，美感存在於隱藏的秩序裡。每每讓屋主捨不得打開電視，坐在心愛的椅子上，看著凝結攝影框景般的空間，很久很久，不願起身離家。

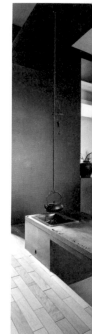

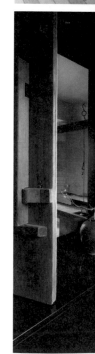

設計師 包涵榛
背景 米蘭國立藝術學院舞台設計碩士，目前任教於實踐大學建築設計學系專任助理教授，「創作基礎課程」總召集人，主持「城市學」講座課程。從實際的生活需求出發，理性為尺，感性為度，材料的原始質樸面貌，設計美感人文空間。
公司名稱：二水建築空間設計
電話 02-2367-1521

**包涵榛的
清水模觀點**

從水、水泥、攪拌，從粉狀到液態成為固態，清水混凝土是「很有時間性」的材料。其變因很大，可控制的因素較少，呈現出來的最後結果，有時間、有過程又有人在裡頭，又能呈現自然的質感。在非常人為的條件之上，呈現自然的肌理。能夠合作的材料對象，就必須擁有相同質性。譬如木或鐵，也會因為時間而風化、銹蝕，過程中會看見材料肌理的消長與變化。不同面向的材料，因著「時間性」因素的包容，產生「可以滲透到生活裡的一種情感」。時間不見了，材料反映在片刻當中。

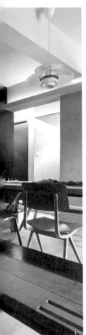

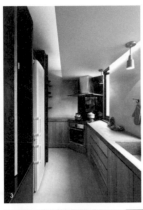

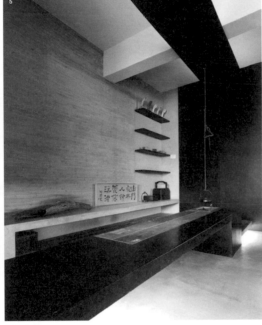

1 電視牆磨石子平台延伸至茶席，嵌入二片舊實木柚木門板保留櫃接的孔洞痕跡，再嵌入鐵板為燒水的火炕。　2 出餐台以屋主收藏的斑剝紅色舊木門為開放口，磨石台面亦是女主人桿麵糰的工作台。　3 廚房灶台因應風水關係轉變成45度。遮檔排風管的木板與牆面脫開，給予間接照明，並隱約界定料理區。磨石料理台下方廚具門板為二手檜木。　4 衛浴空間裡，洗手台與浴缸採用不同大小的白色七厘石，地坪為黑色磨石子。　5 黑色木板牆轉折黑鐵薄板、黑色磨石子的平滑面，對比茶席牆面松木模版的水泥質感。　6 包涵榛從榻榻米變化設計而來的主臥床榻，小時候兩腳見在奶奶家日式住宅走廊邊緣的記憶。床邊為二手檜木，梳妝台為屋主收藏。

清水模住宅 Q&A

Q 決定採用清水混凝土原色呈現的原因？

A 40年老屋貼壁紙，汙垢、發霉、壁癌嚴重。解決生病的屋子，決定不過度粉飾，以水泥牆赤裸的透明狀態呈現，不要再有擋住原貌的界面，房子自己告訴你發生什麼問題。屋主未來可以直接看到屋況問題本身，就可以直接處理。

Q 如何說服屋主使用質樸原始的材料搭配？

A 老屋擁有40年歷史的本有條件之下，加上屋主多年收藏舊木門、老燈、老件傢具，屋主本身即可以接受樸實的材料質感，時間感可以相互呼應。質樸材料的搭配，加上屋主收藏的老件傢具，烘托出房子的一種特殊性。

Q 「貓道」（走道／茶席／過渡空間）的設計，可是為了強調空間的層次與機能？

A 坐落的位置鄰近市場，棟距小、無良好景觀與環境條件，因此空間的配置與規劃，特別聚焦於室內。第一要思考如何控制私密與開放的關係，才會刻意強調空間層次與機能屬性上的界定。「貓道」給予生活過渡階段的準備空間，以一種間接的方式，區隔開放與私密空間。

東方人文的清簡居家

　　此住宅最重要的設計概念，來自於三個時代的
生活文化，由於其位於古亭區，建立於清朝時期，
歷經日據時代與國民政府，無論建築或飲食，社區
紋理，皆可看到時代感交錯的屬性，而住宅空間在
設計上便採以與之互動的對話關係。

開放與私密共存

　　由於與鄰居棟距近，以及宛如葫蘆狀的空間，
其腰間有二個天井環抱，採光與通風佳但私密性不
足，在格局設計上必須層層隔絕，同時保有開放與
私密性。因此，透過左右包裹，讓私密的機會多一
些，因而產生較多的垂直水平、上與下的層次變
化。在時間感與歷史感的概念下，採用合宜於此空
間的材料，如水泥地、磨石子水泥粉光、磚牆與鐵
件，使其存在感強烈，卻又包容起不同時代的風
韻。

所在地 台北市中正區
住宅類型 老屋公寓
居住人數 1人＋2犬
室內坪數 45坪
空間隔局 客廳、餐廳、廚房、陽台、客浴、靜心房、主臥
使用建材 紅磚、水泥、木頭、沖孔鐵板

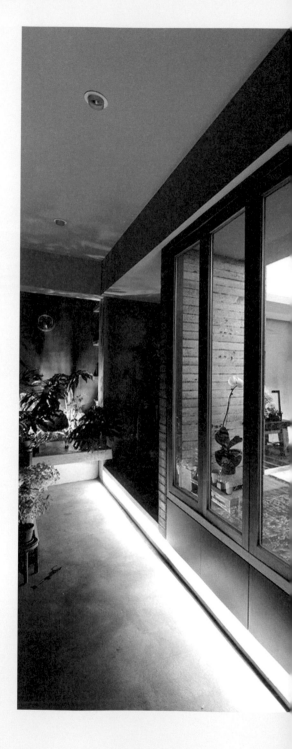

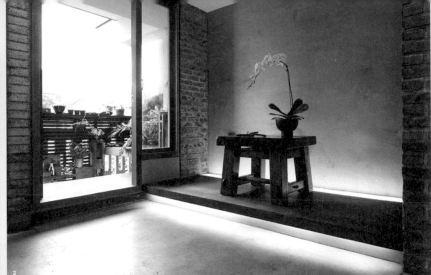

1 陽台某種程度上解決居於老城市區域，棟距近的問題。　2 清水模板牆、水泥粉光牆與地坪、磚牆，與住宅所在區域呼應。　3 主臥看向天井與走道，以二道橫向拉門與外部公共空間阻隔。　4 保留樑上的水泥線板，數十年前的細膩做工。　5 衛浴採黑色磨石子材質。大面鏡拉深空間。　6 主臥室的起居與書房依然以水泥粉光材質，以一座低台面收齊電器與書牆的秩序。

03 室內空間

牆非牆，間非間，悟出人生的前衛宅

隨著住宅型態轉變，傳統透天住宅逐漸在都市裡消失，城市人的家庭生活大多在大樓內的一個平面上發生，獨立的生活空間縮小了，但互動卻增加了，在三十號住宅中，我們看見這家人在隱私與陪伴做了大膽的取捨。

文字 FunnyLi　　**圖片提供** 楓川秀雅建築室內研究室

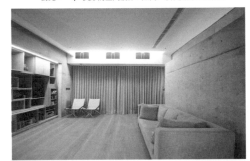

上 前衛宅以清水牆為背景，簡約立面與另一端格櫃的繁複做對比。 **下** 長形的空間設計，如同一個展開的生活佈景。

所在地 台中
住宅類型 大廈
居住者 屋主、兩子
完成時間 2011年3月
室內坪數 70坪
空間配置 客廳、餐廳、廚房、主臥
使用建材 清水模、實木、石材、不鏽鋼
COST 700萬元（包含部分傢具、空調）

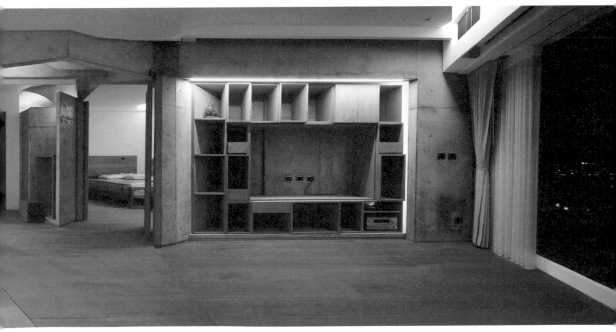

● ● ● 　走進三十號住宅，你會發現空間給人的感覺十分奇特，兩道綿延的清水混凝土牆創造出三個層次的空間，牆中、牆上有許多孔隙，站在任何一個角度都可以窺看到每一個空間的某一角，不禁心想：這個屋主應該是個十分前衛的年輕人吧？

其實不然。三十號住宅的委任者相當特別，是一名年過耳順、生活卻很有活力的先生，他在台中市區買下位在二十層的一戶七十坪空間，請來想法十分大膽的楓川秀雅來打造新居，最大的希望就是能改變過去所習慣的空間樣貌，並能用不一樣的態度與角度來看待生活。

有形與無形的陪伴

在三十號住宅中，「互動」是最為核心的觀念。楊秀川與高雅楓在設計這個案子時，最重要的想法是，讓空間可以增進家人的互動，子女回到家時，即使在房間內個人活動也能是一種無形地陪伴。

在空間裡，我們看不到明顯的門，甚至房間也沒有很明顯的界線，楊秀川用兩堵連續的清水混凝土牆，將空間劃為三個層次，而牆體有稜折、有曲面，甚至牆與牆中間藏有開口──有的大得足以連通兩個空間，有的恰好是門一般的大小，而有的則是要人側身擠過去，甚至有的不是用來讓人通過的。「我們希望模糊空間的定義，並且讓人們在進入房間的過程，不是絕對地推開、進入，而是一個漸進式的過程。」

立面圖

立面圖

平面圖

1 廚房 　**2** 餐廳 　**3** 客廳 　**4 · 5 · 6** 臥室 　**7** 衛浴 　**8** 書房

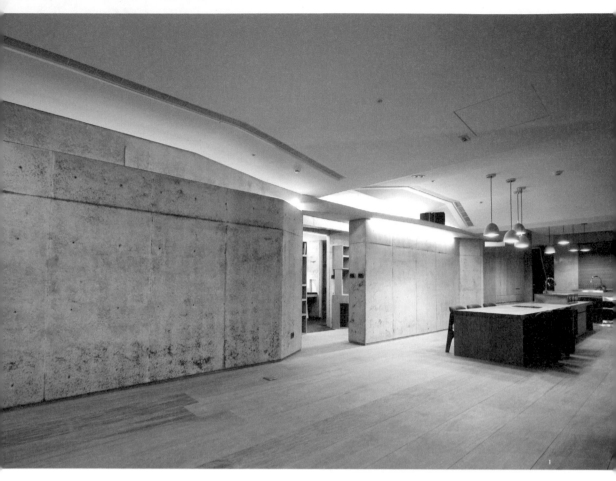

1 天花板呈有機造型，大樑通過處以下收方式，讓人忽略它的存在。　2 整個空間的主軸是一張長達六米的大桌，桌面結合了電爐與洗碗槽等功能。　3 廚房收納櫃，大小不一的木格針對習慣用的香料瓶、茶包、咖啡罐等尺寸設計，較大的櫃格內覆不鏽鋼板，用來做電器櫃。　4 書房的概念來自牆裡面夾著的空間，牆面在空間隨需求扮演牆、櫃或是門等角色。

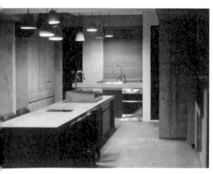

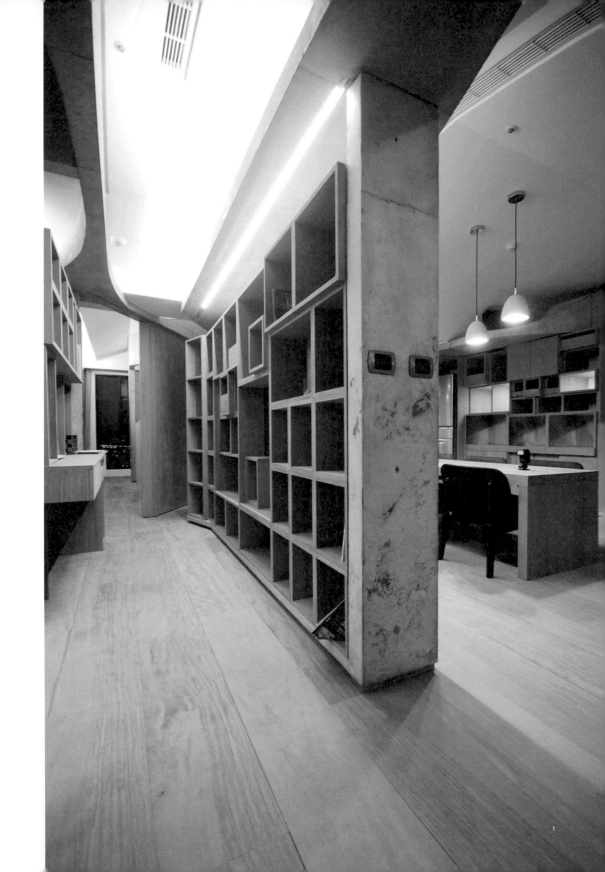

不間斷的混凝土牆沒有一個明顯的開始與結束，玄關本身就是一個構造物，由混凝土框架嵌入原木而成，有的填滿做為儲藏，有的留白用來放置臨時雨具或植物盆皿，框體甚至與牆面脫開，隙縫中就能看見隔壁房間，而在結構的引導下，人不知不覺進入第二層次的公共場域，形成具流動感的空間性格。

不預設空間屬性

住宅主人平日的活動主要在第二個層次的公共空間，在這裡，楊秀川不設定明顯用途歸屬，而是利用結合於牆體各種不同的櫃，包容了客廳、餐廳與廚房等基本機能，讓使用方式開放給屋主自由安排。

靠廚房的收納櫃，每一格都是設計過的。有的內層包覆不鏽鋼板，做為電器櫃，避免加熱影響木質變形；而大小不一的木格，針對屋主習慣用的香料瓶、茶包、咖啡罐的尺寸設計，不特別設遮掩的櫃門，目的是空間能被熟悉的物件填滿，自然散發出生活的色彩來。

整個空間的主軸是一張長達六米的大桌，結合了電爐與洗碗槽，屋主煮咖啡、做菜、看書報等興趣活動都彙整在此；並且孩子回到家後，除了一起吃頓飯，用餐前後的挑菜、洗碗等枝微末節在開放空間中進行，拉長了彼此相處的時間。

1 書房的一頭通往主臥室，主臥隔間牆以斜插身，產生側身可過的縫隙，可通往廚房。 2 客廳電視牆以斜牆收尾，做為引導進入小孩房的動線，混凝土框架由天花板上方穿過玄關連貫道餐廚。3 處理清水混凝土與原結構體的關係時，臥房與客廳間的大樑，以斜面天花板修飾外，清水混凝土結構體設計從房間穿出，讓整體有延續性。 4 混凝土框架內的玄關鞋櫃，留白部分可用來放置雨具或擺飾，且框架直接轉折延伸至廚房。 5 主臥室的清水混凝土牆施作難度高，一邊為原結構牆，只能採用單面模，利用角料支撐，無法對鎖，稍有不慎就會爆模。

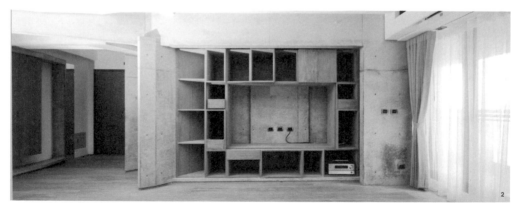

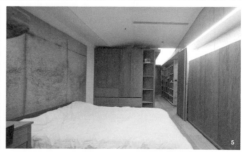

蘊含空間的牆

空間的第三個層次，利用牆面上下撥開的設計方式，區分出老先生的臥房、小孩房、衛浴間，以及夾在牆中間、類似走道的書房。楊秀川說，這個書房像夾在牆裡的小空間，它不那麼絕對，也好像牽引著人們可以隨時走出來在這裡聊聊天。事實上，這個設計想法在十八號住宅內就已初次被討論（見MORE TO SEE），楊秀川認為，「撥開」不僅牆蘊含了空間，它糾結與延伸界定了領域，它所增加的厚度可用來裝盛機能，而脫開的虛實則減低壓迫感，讓光線與空氣在整個空間遊走，使無論房間內外，只要稍稍變化就能帶來不同感受。

此外，因為家庭人口單純，楊秀川不特別分設套房衛浴，而是將家人共用的衛浴集中在四到五坪的空間，並考慮未來生活的便利性，洗手台前的走道放大，淋浴間也以緩坡洩水取代突起止水條，盡可能減少通行障礙。

整體空間除了清水模外，其次大量使用的建材為東非柚木。從鞋櫃、電視牆、廚櫃、地板等，都是楊秀川親自在木料場挑選、剖面、乾燥，配合安置的混凝土牆尺寸加工。這些實木料的表面都沒有再加上任何塗料，保留了最原本的面貌，散發出類似柚木的溫暖色澤，楊秀川說，儘管材料本身會弄髒或刮傷，但這些都是材料與生活互動的證明，同時也累積生活情感，其實不假修飾的混凝土也給人這樣的感覺。

設計師/建築師 楊秀川、高雅楓、陳以賽
背景 楓川秀雅建築室內研究室是由楊秀川與高雅楓兩位建築師所共同成立，其主持人楊秀川，畢於中原大學室內設計系、東海大學建築研究所M.Arch I建築碩士，主張設計沒有特定的風格，反倒是一種價值觀的選擇，設計不在於表達贊同或反對，而是在於正面或反面凸顯這一觀點。
公司名稱 楓川秀雅建築室內研究室
Mail fchy.arch@gmail.com
電話 04-2631-9215

楓川秀雅的清水模觀點

建築設計與室內設計的清水混凝土使用，是兩個不同尺度的差距，後者著重高細緻度，其討論觀點在「傢具」的層面可能會多於「建築」層面。因此，室內設計操作清水混凝土時，負責板模的師傅千萬不能用營建用的板模師傅，必須由室內裝修的木工師來施作，才能呈現細膩度；然而，木工師傅往往缺乏板模工程的結構觀念，對混凝土撐開的強度也無法精準掌握，因此在室內操作清水混凝土要比建築來得複雜，必須由兩批板模師傅互相配合才行。

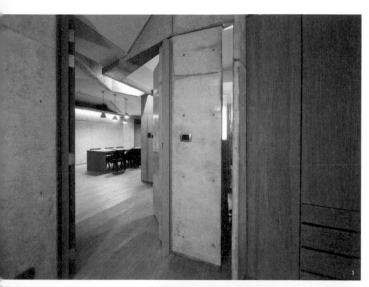

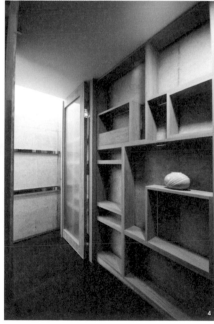

1 玄關跟臥室之間不特別區隔，天花呈弧狀脫開，牆面也有斷開的小縫隙。只要有人回家，光線一變動，就能立刻察覺。　2 臥室裡順著Z字型的混凝土牆，兩面分別安置鞋櫃與衣櫃，兩櫃體內部相通，訪客較多時可擴充收納。　3 薄而柔軟的混凝土從平面轉到立面，變化細膩也考驗板模技巧，曲面越多越要避免澆灌漿體流動過快而溢出；而櫃體局部處理曲面，呈現有趣的呼應。　4 浴室牆面有淺深不一的櫃格，具有多用途，可用來放置生活物件、植栽，或可做為雜誌架。

清水模住宅 Q&A

Q 室內設計的清水混凝土配方與建築用有何不同？

A 本案採用模板與一般建築同，混凝土則為SCC高流動混凝土，拌出漿體如同水一般，可在模板快速流動，板模施作幾乎不能有縫隙，甚至要達到水也不能溢出的密合度才行；且配比必須因造型而調整，若遇有曲面，必須降低流動性，以免流動過快而溢流。

Q 混凝土是否會造成樓板超過荷重？

A 儘管是在室內施作，但牆面也必須要植筋，混凝土是一個較為質重的材料，因此位置、重量、鋼筋綁扎都要經過考慮。在室內裝修使用，要避免過量使用超過樓板荷載，木料、混凝土等主要建材都必須與結構技師，且設計時最忌結構體直接落於下層樓板的大樑上。

Q 澆灌方式必須注意的地方？

A 由於室內裝修用量不大，加上位在20樓，無法使用壓送車澆灌，因此必須現場混拌、手工澆灌，會動用一般大樓裝修不常用的工種。由於漿體含水較多，為避免樓板有縫細，造成漿體水分下滲，溢流至樓下住戶，施作前最好全室樓板先進行防水工程。

more
to
see

十八號住宅，
縫隙裡的家

當大樓住宅型態逐漸取代透天建築，原本垂直立體的生活模式，被濃縮至一個單層平面，家庭成員間的距離改變了，也使人們重新思考互動的意義。在十八號住宅中，楓川秀雅已為「孔隙」、「住宅隱私」進行探討現代家庭的互動關係，可以說是三十號住宅設計概念的前身。

打破空間包覆，互動式設計

十八號住宅原是為建商所進行的實品屋設計，在藍圖上，楓川秀雅以三口之家為想像，以一個公共空間、兩個房間的格局方式開始，以一道牆體串聯小家庭所需的各種空間與機能。如同三十號住宅連貫的大牆，將整個空間切割為公私兩大領域，本身具有界定、串聯功能，另一方面卻也是集合多種機能的「結構傢

具」，同時扮演電視牆、小邊桌、梳妝台等不同角色，使隔間不再只是隔間，而是空間與空間中存在的機能。

楊秀川希望能藉此減弱空間的包覆性，試著讓 個空間都有縫隙，人們可以透過縫隙，了解子女正在進行的活動，當家人各自在房間、廚房、書房或客廳活動時，彼此還能知道對方的互動，使整個空間的活動是緊密的。

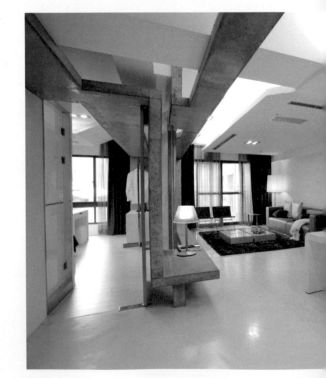

所在地 高雄
住宅類型 大廈
居住人數 3人
完成時間 2009年7月
室內坪數 40坪
空間配置 客廳、餐廳、廚房、主臥、書房、臥室、衛浴
使用建材 清水模 磐多魔
COST 250萬（含傢具、空調）

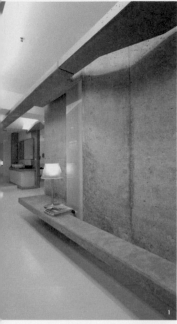

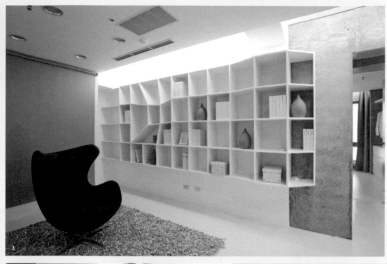

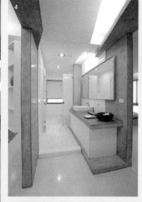

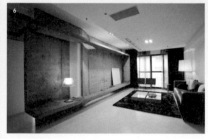

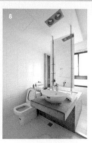

1 磐多魔地面與天花板、餐桌餐椅等，白色系搭配清水模現代感十足。　**2** 牆體於天花板脫開繼續延伸，貫穿整個空間。**3** 利用櫃格深淺與傾斜製造曲面感覺，讓書櫃不再硬梆梆，而感覺更加柔軟。　**4** 夾在兩道清水混凝土牆中間的浴室，呈開放式設計，混凝土並延伸成為盥洗台面。　**5** 天花板也成連貫性，以有機造型修飾大樑。　**6、7** 電視牆同時也是客廳、臥房的隔間牆，牆面中間斷開，是家人互動的間隙。　**8** 浴室空間放大，利用曲面天花修飾過樑，浴缸與洗手台結合在一體的混凝體中。

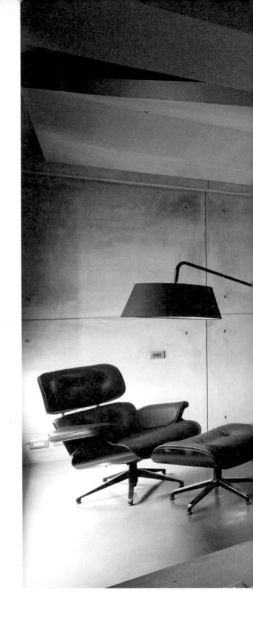

04 室內空間

生活，在翻折的
灰階裡轉動

清水模在這裡並不是主體，卻是圓滿空間
的「折紙」意象最大功臣。因為有了對比，
原深埋的個性、彼此不同的差異，更是清
楚明白，一系列的灰色材質建構一個人生
活的自由天地。

文字 魏賓千　**圖片提供** 雲邑設計

所在地 台北市南港區
住宅類型 電梯大樓 / 新成屋
居住者 單身
完成時間 2007 年
室內坪數 45坪
空間配置 客廳、書房、廚房、二房、雙衛
使用建材 清水模、Epoxy、玻璃、水泥板、鋁框

上 一個人的生活空間，客廳裡捨去了沙發，擺上一張個性有型的單椅，點出空間無拘的自由主題。 下 玄關區並未多做區隔，鞋物收納統整於一旁的白色櫥櫃，一進門，映入眼裡就是漾著白花花光線的灰色視覺，清明几淨。

就簡單吧。

這是屋主沈先生對於新居設計的要求。除了慣常的垂直水平表現、圓弧曲線的律動表現，還能怎麼樣的簡約法？「就從『折紙』開始吧。」設計師李中霖給了現代簡約風另一種想像。沈先生又說：即使不做簡約風，空間裡也一定要是灰色調。像是飄著霧、潑著水墨般，天空將開未開的灰色模樣，給空間設計起了個頭，箭頭指向折紙視覺，而後射向清水模，發展成各式各樣的灰色板塊，飛落各區。

一個人的空間　不要正正經經的

「很Man。」沈先生的朋友來參觀新屋落成時，給了空間很中肯的評語。

原3房2廳的常見格局，納入住辦合一的使用需求，變更成一大房、一小房的使用狀態。原雙衛配置，將主臥浴室對外釋放出來，捨客浴，騰出來的空間則納入開放式廚房，擴大一字型小廚房的腹地，隔著一道吧檯，與外部空間漸進又漸遠，而公共廳區卻是豁然開朗，除了主臥室之外，室內其他區域都是敞開。

一個人的生活自由，空間裡的擺放也少了所謂應該的既定陳設，沒有常見的成套或不成套沙發組，一張個性有型的單椅，滿足日常使用，點出空間無拘的自由主題，一種不要正正經經地放的態度，單身生活宛如閒雲野鶴般邀遊自在。客廳與書房之間，隔著水泥平台，擺不擺電視都美。主臥空間就位於書房後方，除了天花板與衣櫃之外，木作使用降至最低限，就連床頭牆板都是清水模，幾何的切割線條、孔洞，在這一片寧靜沈澱的空間裡，添上幾個短拍的節奏音符。

原始平面圖

平面圖

1 客廳
2 書房
3 開放式廚房
4 主臥
5 衛浴
6 客臥

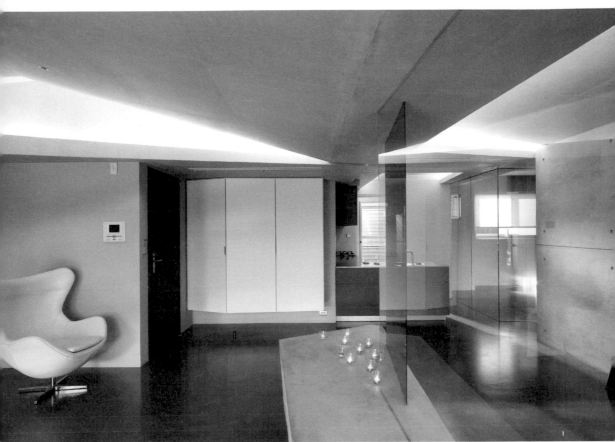

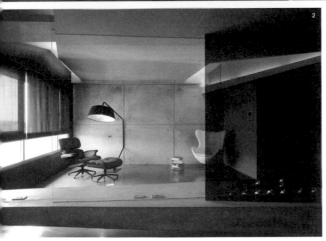

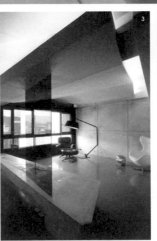

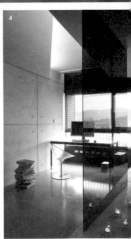

1 偌大的天花板就像是一大張攤開的紙面，隨心所欲地彎折、斜飛，玄關鞋櫃的立面上也刻意留下翻折的小起伏，呼應空間的「折」感鋪陳。　**2** 電視平台櫃原為透空設計，之後加入玻璃元素，一黑、一透的兩片玻璃薄膜，以一正、一斜的擺放方式與平台接續。　**3** 延續清水模的堅實感、天花板的翻折感，電視櫃以磚砌出一道斜的平台，紅磚的底、粉光的面。　**4** 與客廳在同一場域裡，卻又有著獨立感的書房工作區。

清水模的簡　烘托天花板翻折的繁

　　清水模在這裡並不是主體，卻是圓滿空間的「折」感設計不可或缺的重要配角。李中霖說，「『折』，與天然的清水模，形成自然與人為的衝擊共鳴，簡約中又見繁複的細膩感。」怎麼折呢？概念是彷彿用了大紙箱、厚紙板折出來的形態，偌大的天花板面就像是一大張攤開的紙面，隨心所欲地彎折，形成一區區斜飛的天花造型。「矽酸鈣板天花板傾斜曲折，更看得出來清水模單純的質感。」延續折的意象鋪陳，在櫃體的立面上也刻意留下翻折的小起伏，玄關鞋櫃的3片門，接近大門的第一片門便刻意翻了個折。

　　延續清水模的堅實感、天花板的翻折感，電視櫃以磚砌出一道斜的平台，紅磚的底、粉光的面。電視平台櫃原為透空設計，之後加入玻璃元素，一黑、一透的兩片玻璃薄膜，以一正、一斜的擺放方式與平台接續，「雖然玻璃並沒有隔音、遮蔽的效果，卻能讓書房、客廳的層次豐富，又不會隔死空間的副作用。」

　　因為有了對比，原深埋的個性、姿態反倒一個個爭相顯露，愈發搶眼起來。清水模的使用，主要作用於3個區域，包括沙發背牆、書房牆體及主臥室的床頭牆，希望有了清水模的加入，在一片工整視覺裡跳出趣味。

1 隨著封閉式廚房對外敞開，與客房之間以清透的玻璃牆來連結，搭配H型鋼繡鐵作為結構材，引領視覺暫停、穿越。
2 希望地坪視覺是乾淨、沒有接縫的，自然是盤多磨莫屬，灰色盤多磨地坪映著清水模、灰色矽酸鈣板，發展不同層次的灰階美學。
3 客房裡的磚牆雖然是新製，紅色磚面做了刷白處理，再敲打成一片爛磚的頹廢美，有如老巷弄裡經年人車往來間，不經意觸撞間留下的不完整。
4 客房以玻璃屋的型式呈現，房內的端景變成廳區遠觀的美麗風景，盤多磨地坪向內展延，串聯各個空間單元。

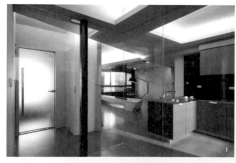
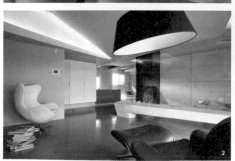
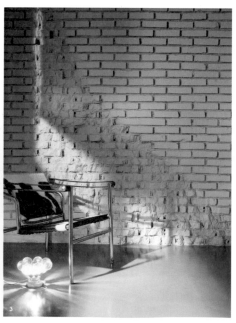

4

刻意但自然　用牆記錄時光

　　雖然心裡有底，自己將會擁有一間灰色調的房子，但設計的結果還是讓沈先生吃了一驚：「怎麼是那麼多的灰？」

　　其實，搭配清水模牆，盤多磨地坪是一開始就已設定的，希望地坪視覺是乾淨、沒有接縫的，自然是盤多磨莫屬，只有顏色的選擇差別，是灰、是黑、是白，最後選擇灰色盤多磨材質，映著清水模、灰色矽酸鈣板，形成不同層次的灰階美感，應和著大開窗採光，給了灰色溫熱的暖度，一種四季分明的感受變化。

　　結構材的選擇也是泛著歲月痕跡的H型鋼鏽鐵。李設計師補充說，「希望讓人在經過這裡時，自然繞了一下，先看到H型鋼，再看到更遠一點的爛磚端景。」客房裡的磚牆雖然是新製，紅色磚面做了刷白處理，再敲打成一片爛磚的頹廢美，有如老巷弄裡經年人車往來間，不經意觸撞間留下的不完整感，雖然殘缺，卻是讓人絕對過眼不忘。

　　很慵懶，有如帶了點Jazz味道的流行樂。少了層層疊疊的櫥櫃木作佔滿空間，實用的收納功能分散各區，機器設備直接擺上檯面，裸露出來，空間的「開闊感」百分百發揮，生活無拘無束。

設計師/建築師 李中霖
背景 以白色空間的無壓設計聞名，經過多年的累積沈澱，白色空間的設計別有一番成熟的風情。相較於早期強調空間的『無瑕』，現今靈活運用不同材質、顏色對比及設計語彙，來突顯白色質感，同時嘗試不同風格、視覺的表現。
公司名稱 雲邑空間設計
網址 www.yundyih.com.tw
電話 02-2364-9633

**李中霖的
清水模觀點**

清水模，在設計師李中霖的眼裡，是內斂、且耐看的。但在他的作品裡，清水模向來不是主角，也不是大量地被運用著，卻是與空間主題產生撞擊不可或缺的配角，構成簡與繁、自然與人為、方整與非方整的強烈對比。因為有了清水模的秩序化，空間裡的各式元素活絡了起來，反而產生了如音樂般的舞動旋律，特別是搭配大面開窗的採光條件，更能表現清水模空間的質感。

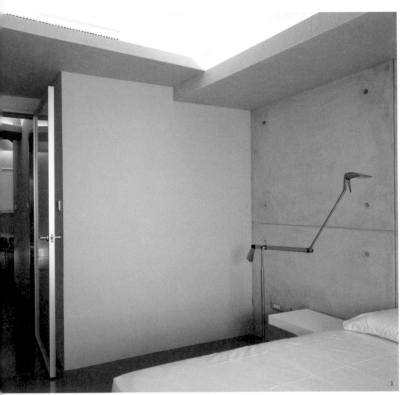

1

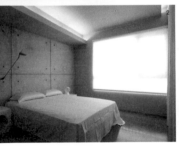

2

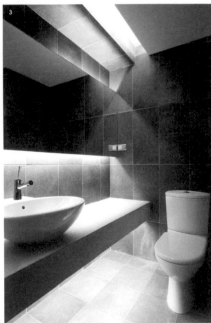

3

1 主臥室是全室唯一非開放式的空間，房門入口旁為浴室，房內採灰、白兩色來鋪陳臥寢氛圍。　2 主臥空間的木作使用降至最低限，清水模主牆以幾何的切割線條、孔洞，在這一片寧靜沈澱的空間裡，添上幾個短拍的節奏音符。　3 改變主臥浴室的入口方向，變更為主客共用的設計，空間延續全室的灰階設計，搭配寬版浴鏡、長平台的設置，簡單中又不失優雅。

清水模住宅 Q&A

Q 造成清水模表現不佳的可能原因為何？

A 清水模澆灌完成後，若牆體出現一塊塊群聚的黑色體，而非清亮均勻的質感呈現，可能的原因多半是出自於水泥成份的材質比例調配不當，通常若發生這樣的現象，進行事後修補無濟無事，最好還是打掉重新施作。

Q 天花板的材質選用也會影響清水模的搭配嗎？

A 一般來說，搭配清水模牆的設計，天花板多半採用同屬於灰色調的水泥板，但在此案，我們嘗試使用灰色的矽酸鈣板，且是先釘製底板，將矽酸鈣板直接貼覆於底板上，避免直接釘製矽酸鈣板，在板上留下不美觀的釘孔。

Q 室內使用水泥粉光地坪、清水模牆，如何保養？

A 不論是水泥粉光、清水模牆，為避免使用久了留下污漬，在現場施作完成後，我們通常會在表層再上一層保護漆，讓污垢不易附著於其上，利於日常維護整理，延長使用期限。

05 室內空間

停泊林蔭的 W+E 宅

面寬33×5米深度的線性住宅空間，喜歡粗獷自然感材料的男、女主人各據一方，材料亦各不相同。以一座陽台，為二端空間的交集。材質與語彙的對比與協調，二方空間的互嵌與交融。

文字 Garbo+w JB. Chen　**圖片提供** 創研空間設計

所在地 台北市仁愛路
住宅類型 老公寓
居住者 媒體工作者
完成時間 2008年
室內坪數 75坪
使用建材 柚木、金屬、清水混凝土、磨石子、石材、磐多魔、風化木
COST 750萬元 (不含設計費、監管費與活動傢具)

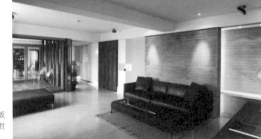

上 充滿日光的住宅空間，由餐廳看向陽台與水泥模板牆起居間。 下 白色牆面與表面細膩處理的柚木，對比水泥模板牆的粗質，同時平衡視覺上的細緻質感。

●　●　●　這座設計師定名為「停泊林蔭－W+E宅」的公寓住宅，位於台北市仁愛路座南向北的位置。男、女主人，買下二座相鄰的公寓，面寬達三十三米的橫向線性空間；東邊是女主人的空間，西邊是男主人的空間，雙方的主臥室各據東與西二端。以一座空間內縮而誕生的「陽台」為中介，又以燈光、動線、門的錯位與交集，讓二邊公共空間在視覺上、意象上、實質上「互嵌」：男、女主人擁有各自獨立的起居空間，彼此「互嵌」，以「陽台」為交集，動線循環不已，共享自由而獨立的同居生活。

　　寬達三十三米的線性基地，更要細細考量二邊區域的對位與錯開，空間的互融與鮮明定義；將走道尺度放大至與天地為220cm：120cm之比例，走道既是玄關，亦是書房，餐廳，客廳的關節（依序從西端走到東邊）；在視覺上與空間體驗上，美感與舒適相依共存。

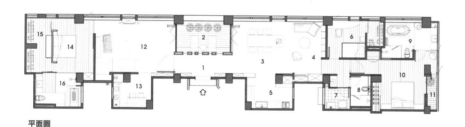

平面圖

1　玄關過道
2　陽台
3　餐廳
4　起居空間
5　廚房
6　臥室
7・8・9　衛浴
10　臥室
11　小陽台
12　客廳
13　女主人書房
14　臥室
15　更衣區
16　衛浴

陽台剖面圖

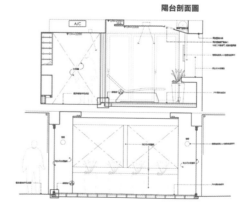

1 住宅的穿堂，進入東、西二廂後融入空間中 化於無形動線。　2 東廂屬於女主人，也是整個這宅空間的起居間。白色缺口內部空間為女主人的小茶水間暨書房。　3 四顆壁燈圍塑著陽台與走道／玄關空間，串連起東、西二邊的住宅空間。底端即為以杉木模板澆灌水泥的牆面。　4 日間的陽台像個玻璃盒，為長屋帶來綠蔭與日光感。

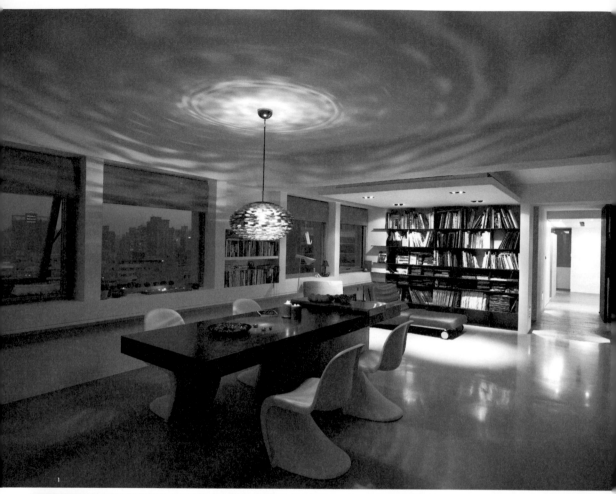

1 黑色生鐵板書牆定義書房區，開放餐廳的青銅面餐桌宛如從磐多魔地坪圍塑出的船板。橡木地坪為男主人私密空間。　2 冷調的不銹鋼金屬與溫潤的柚木實木，冷與熱的對比材質圍塑空間的中介，吸納戶外自然的陽台空間。　3 橘色烤漆玻璃牆面為男主人專用廚房，白色開放書櫃融入空間的硬體之中。

空間內縮產生陽台　串聯東與西

　　位於東、西宅交界處的「陽台」，是空間的靈魂。柚木實木與清玻璃虛實相錯的立面（牆），形成區隔室內與室外的虛化空間；金屬框鑲嵌柚木與清玻璃的結構，又形成冷與熱的對比。面對室內的一面，亦正是「W+E宅」大門入口的視覺端景。由機艙意象大門進入室內，迎向數片虛實錯置的柚木板、清玻璃片，序列構成的立面，既開放又遮擋的曖昧之間，納入戶外庭園與仁愛路綠樹景觀；加以總長三十三米的面寬窗景，人在室內，視覺感向外無限延伸。

　　戶外陽台的二旁，交界著通往東、西宅的開口，以頂天立地式氣密折拉門的開與闔，決定室內與室外的開放與阻隔。打開時是連接的空間，關上時，在視覺上又是通透的。面向仁愛路綠樹景觀的開口，則以孔洞鐵捲門的起降，玩弄陽光進入住宅庭園的光影與角度。細緻、精準的工法，大量使用遊艇慣用的柚木於壁地，共同圍塑出串聯東、西二廂的陽台。在男主人與設計師眼中，戶外陽台宛如一艘停泊於綠樹林蔭中的遊艇甲板，為這座臨街的公寓住宅，創造吸納自然氣息的空間。

水泥模板牆與白色面的質感對比

　　對稱的東、西二廂，廚房、餐廳位於擅於烹煮的男主人這一邊，白色書牆與生鐵書架，對比女主人那一端，以杉木模板澆灌清水混凝土的L形牆面，定義出「W+E宅」的起居空間。這二道凝結著杉木紋理的清水模牆，烘托有著歷史年份的北歐傢具。沙發背牆因為空間結構的樑柱限制，成為雙層牆面，從牆面延伸而出的層板連結這兩道牆。與另一道牆呈現直角相交卻又斷開的錯覺，在光影襯托之下，造就空間視覺層次。

　　其中一道水泥模板牆後，就是女主人臥室，也藏著通往女主人臥室的橫拉門。白色拉門順應延伸入室的窗台，設計精準而細緻的開口，對比水泥模板牆的粗糙質感，臥室裡的粗模牆也予以保留。「材質運用與空間功能有關係」，何俊宏說，男主人一端因著書牆，區域定義很清楚，「沒有任何東西的牆，使用水泥模板牆，可擁有較多肌理變化。」

水泥、金屬與實木的冷與熱

男主人一端，藏在空間結構內的白色書牆，協同直角相交的生鐵書架牆，承載主人大量藝術藏書，並圍塑出「W+E宅」的書房／閱讀區。與書房相互開放的餐廳，以一座三種材質構成的餐桌定義區域，經化學材料處理的青銅，可記憶生活痕跡的未經處理紅銅，有滑動趣味的不鏽鋼瀝水槽；生活的趣味性在不同材質的交會下產生。水泥灰色的磐多魔地坪材質，抹上一字型桌腳結構，讓這座餐桌三種質感並陳的懸臂式平台，宛如漂浮的船板。

對稱的空間二端，分別以天地絞鏈為支撐的黑色風化木門／柚木門，決定空間的閉鎖度與開放度；但是地坪的木板與磐多魔二種材質，在空間、動線、視覺上，又暗示著私密與開放的區域。二相交錯與交集之下，形成粗與細／冷與熱的對比與循環空間。

1 風化木床頭背牆與床頭，對比灰色水泥粉光牆，給予私密空間細緻的質感。 **2** 青綠色烤漆玻璃對比水泥灰色牆面的質感。地坪的高低差使衛浴動線宛如伸展台。

設計師 何俊宏
背景 1971年生於台北，紐約Pratt Institute室內設計碩士、丹麥DIS建築及設計課程研究、紐約Naomi Leff and associates. Inc設計師、 紐約Gene Kaufman Architect P.C.設計師、香港西穆氏設計設計師。2002何俊宏空間設計工作室設立，2005創研空間設計設立，曾獲得2009台灣室內設計大獎TID獎。
公司名稱 創研空間設計
網址 www.cplust.com
電話 02-2775-2860

**何俊宏的
清水模觀點**

在室內空間施作水泥灌漿，有其空間上的限制，材料的搭配與組構，工作口與施工處理的精密度，精準的工法使用材料，需要整體性的考量，避免流於表面的重點式裝飾性，失去其意義。水泥材料天生的美感，無過度修飾的原始質感，亦能夠給予空間沈靜的力量。何俊宏將粗獷材質對比細膩的收邊，或再以表面細膩處理的柚木材質；冷調的水泥，以未經處理的生鐵材質或溫潤的木質協調，再以白色牆面來平衡，塑造細緻而質樸的空間環境。

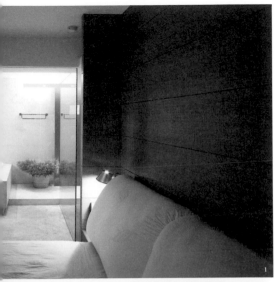

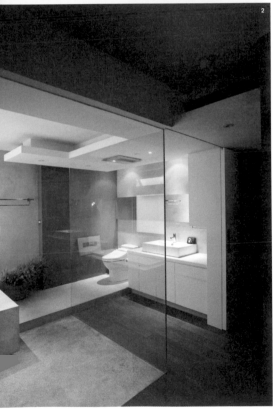

清水模住宅 Q&A

Q 空間內縮產生虛化空間 -- 陽台立面，採用三種材質搭配的設計想法？

A 位於住宅東、西中介處的陽台，是這個住宅空間的靈魂。對比女主人空間的水泥模板牆與男主人空間的生鐵書架，位於空間中點的立面，金屬框鑲嵌著柚木實木板與清玻璃的結構，讓柚木實木與清玻璃以不規則的尺寸序列相錯，意在隱喻東、西二邊的冷熱對比。但這些錯落序列，又存在著比例均衡的美感。

同時，由白色大門迎入室內，宛如明堂又是走道，指示著東與西二端的動線走向，錯落的柚木板之間的縫隙展現光影；清玻璃的看見與柚木實木的看不見，隱約間，室內與室外相互吸納與延續。

Q 男主人空間的生鐵書牆，似是不規則的切割，可否談談其細節？

A 男女主人喜歡粗獷、自然的材料，女主人的空間採用水泥模板牆，男主人空間就多一點生鐵，與之對比。除了立面的不規則切割，書架層板本身因應於男主人不同的收藏品也是大小不同的寬度切割。工法上，將鐵燒焊在磚牆水泥粉光牆底上，再將生鐵層板卡上，不加焊接。

Q 特別訂製的餐桌台面，以三種材質拼接的細部設計？

A 這座長260公分的料理台面兼餐桌，台面利用紅銅材質，以化學材料處理成青銅表面，由於材料長度限制，另一段以未經處理的紅銅銜接，水滴在紅銅上附著形成生活記憶的痕跡。結合不銹鋼金屬淺盆水槽，再嵌上可滑動的不銹鋼瀝水槽，形成三種不同色澤的金屬材質並陳的懸臂式台面，亦成為空間設計的亮點。結構支撐以金屬結構外包木頭再塗覆磐多魔，意在使其呈現出：宛如磐多魔地坪擠壓上來，撐住這座台面的感覺。

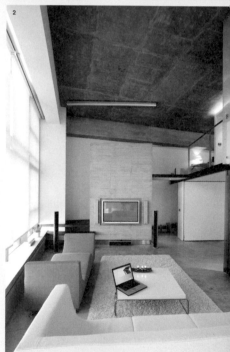

紐約舊工廠 Loft 空間的
微妙危險感

　　主人夫妻與設計師何俊宏共同於美國紐約留學，在這座新蓋的公寓大樓裡，重現紐約特有的老舊工廠空間再利用的 Loft 住宅空間。水泥澆灌模板電視主牆，兀自佇立於客廳空間之中，為細膩的白色空間投入粗糙的質感肌理，並為通往二樓空間的樓梯踏面提供支撐。

水泥地裡長出清水模中島台

　　廚房的中島台，同時承載餐桌與洗水果淺水槽功能，同樣以清水混凝土模板澆灌而成，內部結構以鋼筋綁紮，宛如一座微型建築雕塑。廚房與客廳之間，餐廳空間的牆板內藏下拉式床板，隨著紗簾的遮擋，圍塑出客臥區域。

　　一樓地坪為水泥粉光材質，出挑的粗糙質感的模板電視牆、細膩收邊的水泥中島台，宛若從水泥地裡生長出來一般。

　　主牆延伸長出毛絲面不銹鋼扶手，圍塑出二樓的邊緣，簡潔而俐落的線條精準銜接。浴室由玻璃包覆，宛如玻璃盒般的嵌入夾層。展現經過精準設計的危險感。

所在地 台北北投
住宅類型 Loft 樓中樓
居住人數 2人
坪數 一樓20坪、二樓10坪
空間配置 挑高客廳、廚房、臥室、主臥衛浴
使用建材 清水混凝土、毛絲面不銹鐵、沖孔鐵板、H型鋼

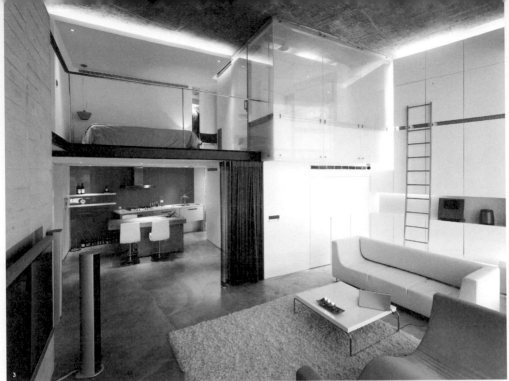

1 電視模板主牆同時也是支撐樓梯的結構。 2 清水模灌漿電視主牆兀立空間中。 3 Loft上層的毛絲面不銹鋼扶手協同衛浴，一種危險感。 4 宛如半掛於空中的主臥衛浴，增添一種危險感。 5 水泥中島指向的白牆內藏下拉式門板，隨時可變成客房。

06 獨棟透天

水與光
輕盈的清水模四合院

45米的窄長形基地，旅德建築師林友寒以四合院的形態，體現屋主對於居住環境的要求與想望。清水模的盒子與框的概念，收納空間居住者的收藏與生活。

文字 Garbo+w JB. Chen　**圖片提供** behet bondzio lin Architekten
攝影 Christian Ritchers

左 建築的前棟面向北方，安排孩子的臥房與女主人空間。右方的長形立盒，承載空間轉折、聯結建築前後棟的廊道功能。　**右** 走入位於後棟的主客廳，清楚看見空間的錯層關係。林友寒設計的水晶燈，靈感來自他與女主人 Flora 於巴黎米其林三星餐廳用餐時，沐浴於水晶燈雨下的經驗。

所在地 台中七期
住宅類型 獨棟別墅
居住者 曾氏夫婦
完成時間 2010年
基地面積 572m2
建築面積 275m2
總樓板面積 795m2
空間配置 中庭、主客廳、餐廳、廚房、書房×2、娛樂室、起居間、藝廊×3、主臥、次臥×2、車庫
使用建材 清水混凝土板牆結構、玻璃、柚木、紫檀、石材、拋光磚

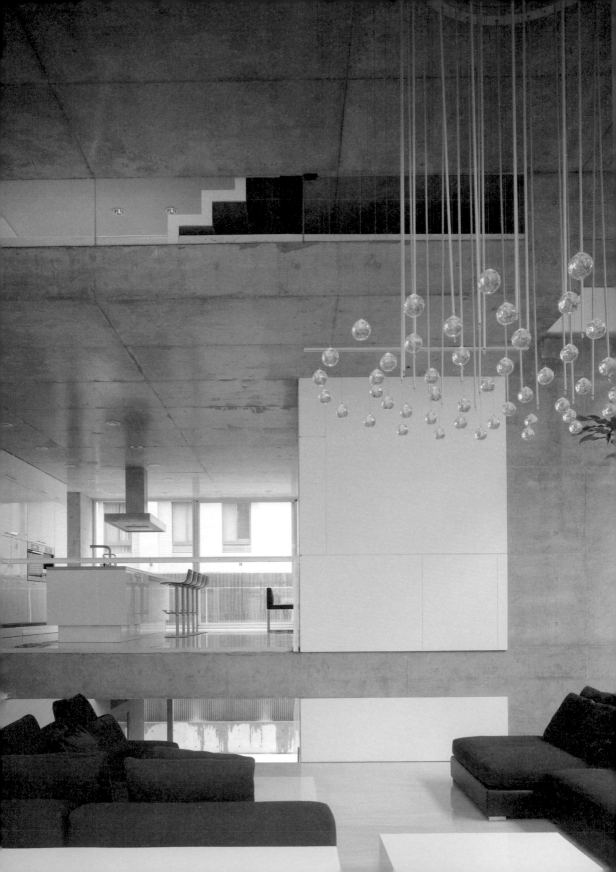

●　●　● 玻璃框格子是一幅幅畫，人是畫中的動態風景。室內外，兩種風景，無限想像。房子是座落在台中七期，45米縱深的窄長型基地，建築看似一座單調的長筒倉，透過設計者的圍、放，為屋主夫妻框架成都市四合院落。建築宛若以一個個清水混凝土盒子相互交疊、排放而成，盒子的框，就是建築結構的厚度，也將生活場域框成一幅幅畫，日夜不停地替換主題。

挑空庭園　促成四合院建築

　　從大門進入，依序由穿堂與小亭子、進入中庭、左右廂房、主屋。穿堂誕生自建築量體的挑空，以小亭子為交點，直角轉折西側的挑空。這個L形的轉折、挑空，讓庭園擁有寬闊空間的可能；同時，在一座建築裡，造成前棟與後棟的分隔關係。左右廂房其實就是寬敞的內部空間走道，聯結前、後棟，又共同圍塑出庭園。建築既包覆了庭園的挑空，同時又釋放了庭園，給予自由與寬闊度。

　　走道，也是展示屋主雕塑收藏的藝廊。從建築結構上來看，走道是座南朝北建築的東、西二側外牆，以建築體的清水模結構牆與霧玻璃分別遮擋、過濾中台灣炎烈陽光的進入，長廊的保護與區隔，隔開了不友善的熾熱陽光，令住宅成為舒適宜人的居住環境。建築盒子的外框是灰色清水混凝土，框內則是白色的空間。私密區使用柚木或紫檀地面材質，連通盒與盒、框與框之間的橋，是柚木實木踏板梯，溫潤的木頭材質，讓白色的盒子有了家的暖度。

1　水池	11　客臥（女主人空間）
2　起居間	12　娛樂圖書室
3　車庫	13　男主人空間
4　地下車道	14　畫廊
5　廚房餐廳	15　臥室
6　客廳	16　主臥
7　中庭	17　空中花園
8　庭園	18　臥室
9　雕塑藝廊	19　佛堂
10　水晶藝廊（走道）	

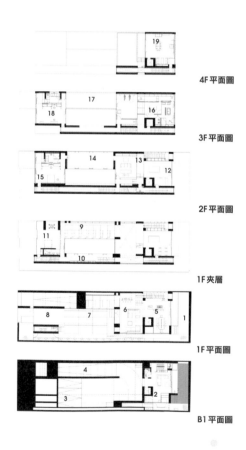

4F平面圖

3F平面圖

2F平面圖

1F夾層

1F平面圖

B1平面圖

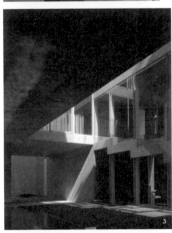

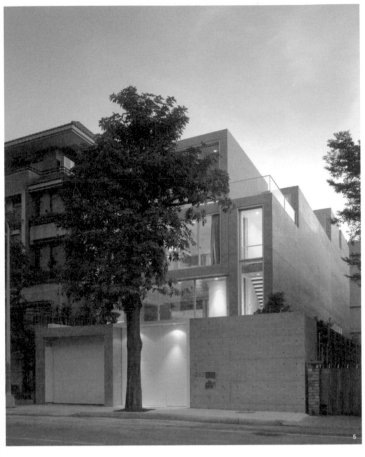

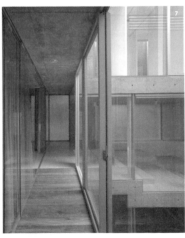

1 在大門入口處，經過穿堂，看向建築內部。因著庭院深深、步步高升發展出的現代式四合院。

2 在大街上近看建築外側，顯見建築設計的「盒子與盒子關係」概念，達成屋主對於步步高升的部分。3 後棟主屋水池平台看向穿堂與前棟建築。建築遮擋熱烈的陽光，為室內空間濾進間接光線。穿堂挑空上方內部的空間，為女主人處理事務間兼客房。 4 中庭水池看向東面，層層階梯上升的給予下方車道高度，上方為連結右方後棟與左方前棟的廊道，同時也是雕塑藝廊。 5 在對街看向 Haus Flora，以女主人的名字命名，顯示男主人對於另一半的深愛與尊重。建築的側邊從前方延續至後方的綠色步道，行道樹的左側白門為車道入口。 6 下方為車道，中間為雕塑藝廊，上方為畫廊。觀者可以將這座層層疊疊的清水模盒子，視為畫框，框的內各，又展示了雕塑、工藝、畫作、刺繡等藝術品的藝術空間。 7 清水模盒子的外框是灰色 框內為白色 材質搭配以灰 白色為主題。聯結不同空間的走廊地坪、樓梯踏板，則採柚木實木。

在穿堂看向中庭與後棟，層層上升的階梯平台暗示戶外派對的可能。水紋映射挑空使清水混凝土建築更顯輕盈。

錯層引出高升　綠帶格柵桂花飄香

私人住宅裡，除了收納主人的藝術與生活，視覺美感之外，建築環境還必須滿足屋主「庭院深深，步步高升」的風水要求。

位於後棟的主客廳，因著平台階梯的步步高升與大尺度，距離庭院120公分左右、又比庭園高80公分，展現大器氣度。大陸藝術家高孝武的「歡迎福神」白色塑像，圓滿肥胖的身形，就佇立在滿園綠意中，微笑著迎接主人歸家。清水模建築結構的盒子內部，因著錯層的佈局思考，樓層與樓層之間，各自以120、150或80公分的錯層，加以環形動線結合樓梯愈走愈高的巧妙安排，產生步步高升的可能。

至於庭院深深，則表現在建築體西側的挑空，以及建築體於基地的適度退縮，產生了一條綠帶，沿著與隔鄰之間的木格柵，栽植整排的桂花樹與百里香，開花時節飄送香氣；人在屋內，打開窗，桂花觸手可及。上疏下窄的木格柵縫隙，不僅遮擋隔鄰視線，同時也過濾、調節光線的角度，隨著時間流轉，光影移動，人，生活在都市城廓裡，

1 後棟主臥室看向前棟，由上而下依序為二間臥室、女主人空間兼客房。主臥與次臥分享左方的空中花園。左側的綠色植物 在一樓中庭之外 結予四台院的高層綠帶視覺。　2 空中花園看向主臥部份與西向建築側面。清水模的盒子裡，框住主人的生活風景。清水模牆內是屋主的「時光走廊」，地坪擺設大大小小陶器收藏之外，白牆上也將掛著子女成長過程的照片。　3 從環形動線轉入這一側，可以清楚看見步步高升的樓梯。過道就是水晶藝廊，中間隔這中庭，正面對應位於建築另一側的雕塑藝廊。　4 在轉入另一個空間的樓梯平台上，迴身面向北方，窄長的廊道其實走起來相當寬敞而舒適。環繞、起伏的廊道與樓梯，空間宛如在大自然登山的探趣經驗。　5 身在東北面的框，看向西方的框。牆面的玻璃盒，現在展示著屋主的水晶藝品收藏，藝廊正下方就是步步高升的水池。木格柵是延伸45米基地綠色走廊的邊界，也將陽光與風濾入中庭。

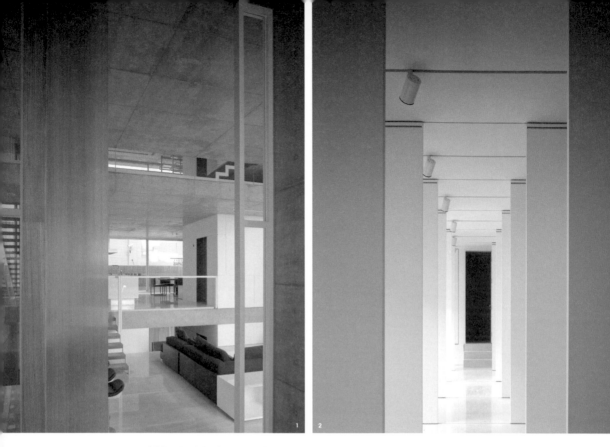

1 身在層層高升的雕塑藝廊裡，一道上、下單點軸承大木門，決定主要公共空間與藝廊之間的開放與封閉。開放式廚房與餐廳上方，為男主人空間與書房，展示木雕等收藏。　2 從男主人空間走入畫廊，位於建築的東側。現在展示著台灣、中國畫家、刺繡收藏。收藏資歷近30年，每一件收藏，都是男主人親自挑選，不假手他人，他清楚知道每一件藝術品的故事。

建築師 林友寒
背景 東海大學建築系、宗邁建築事務所、哈佛大學建築研究所、彼得．威爾森事務所、荷蘭鹿特丹劇院與義大利米蘭市立圖書館主持建築師。2003年Behet Bonzio Lin建築師事務所，2003年 德國萊比錫大學教堂與博物館增建案設計權（2009年完工）。
公司名稱 behet bondzio lin Architekten
網址 www.2bxl.com
電話 04-2316-4251

**林友寒的
清水模觀點**

清水混凝土是一個中性的材料，本身是結構的一部分，就是建築的形。無論使用哪一種材料，因著主人生活方式的不同、空間安排的不同，建築的形也會不同。清水混凝土也是很誠實的材料，結構忠實地展示空間的安排。材料的意義，是人所賦予的解釋，說它是復古的或媚俗的，材料本身都沒有意見。無論在空間上、本質上，材料都是無辜的。

因著光陰曳長的身影，因著花開花落，感受大自然季節交替的微細變化。

絕無重來的空間　型塑完美的清水模盒子

該怎麼去觀看這座建築？宛若將一條長管子切開後，上下相錯的錯層關係。

房子兩側夾著鄰居磁磚房子，宛若數只水泥盒子層疊起來的清水模建築，正因為宛若群山層層疊疊的關係，誕生內部空間的獨特體驗。連續性的建築空間，因著環形動線的高升，與樓板「錯層」產生的間隔，進而產生攀升的體驗，「忠實呈現我在瑞士阿爾卑斯山度假時的登山體驗。」林友寒說。

在風格形式上，沒有特別的安排，打破豪宅彰顯財富的形式，依著居住者空間的使用需求，發展平面與空間，最後造成建築的形，「重要的是，製造一些空白的空間，讓藝術品與藝術品之間、空間與空間之間，不會有很大的衝突。」空白造成的間隔與距離，間接觀看的方式，讓藝術品與生活亦可以有區隔，既相連又分開。

清水模，是一種一翻兩瞪眼的工法。模板拆下，建築結構的所有一切也宣告完成。換句話說，所有的管、線、電、開口，是沒有重來一回的可能，也因此更能表現盒子與盒子之間的關係。從北向立面來看，建築西側是一個直向的盒子貼住另外一個盒子，強調建築的「面」的張力。而盒子的邊緣，其實也是畫框的想像邊界，人的生活，框入其中。

清水模住宅 Q&A

Q　連續性與延續性，在建築上、空間上的重要性何在？

A　那屬於建築的內在邏輯性。建築形象的呈現，細部、材料的重複，其內在的結構與邏輯，決定所有空間與機能的可能性，讓人體驗到空間的連續性，不一定是直接的，反應著家人的共同生活，而非生活樣貌截然不同的聚落形態。

Q　這座清水模四合院，如何以材料去詮釋盒子與盒子的關係？

A　盒子的外框是清水混凝土，內框讓它是白色的。材料採取白與灰的搭配，與建築的量體概念一致。灰是觀音石、灰拋光磚，白是白拋光磚、綠海洋或雪白銀狐石材。房間採用柚木或紫檀，連通盒與盒、框與框之間的橋，就是柚木實木踏板梯。

Q　自然陽光，在這座清水模四合院裡的利用？

A　光有三種，直接、反射、間接的光，皆不相同。中庭水池光波的反射，令其上方挑空的清水混凝土量體，更顯輕盈。間接的光，經過建築物本身錯層與錯層之間滲透進來。台灣的直接光線，是不友善而具有傷害性的，所以在建築東、西向，以清水混凝土牆、以霧玻璃遮擋，讓室內空間可以有間接的光。植物需要光，因此，直接光線安排在中庭與西側、南側建築退縮處。

垂直三合院
板與板的關係

彭宅是一座垂直的三合院。一般都市環境裡，已經沒有水平三合院的可能。

三合院是極其靜態的空間，將其轉成垂直的空間，必須讓它有空間流動的可能。因此，採用錯層的方式，讓視線上可以擁有穿透性。也因為錯層的關係，希望是建築形態的轉變，而非形象上的問題，也不是在做造形，以建築形態上的轉變，以及居住者空間機能上的特殊性，來呈現建築。

由於在設計時，想做延續空間，希望它有延續的面，並在狹窄空間裡，有著空間的平面與垂直的延續性，享受著開放性。因為是連續性的空間，因此，即必須以結構去詮釋板子與板子的關係。如果在結構上再包覆面材，將造成板子厚達70～80公分，此時，板就會像量體而非牆，討論至最後，唯有使用清水混凝土材料，才能將板子縮減至45公分，令其是樓板、是樑板、也是天花的厚度。

在建構的考量上，清水混凝土材料本身，可以是結構的一部分，這是在設計時很重要的事情。希望結構就是建築的形，很誠實的展示室內空間的安排。從設計的最初，所要留的動線，不能包覆或以裝飾行為去改變它的存在，這就是當初要用清水混凝土的原因。

所在地 台中七期
住宅類型 獨棟別墅
居住人數 2人
完成時間 2005年
建築面積 270m2
總樓地板面積 800 m2
空間配置 主客廳、廚房、餐廳、起居、主臥、次臥、書房、車庫
使用建材 清水混凝土板牆結構、柚木、玻璃

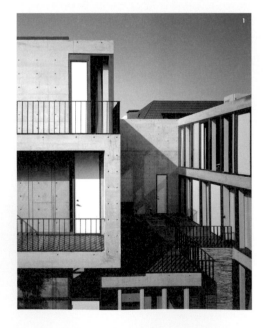

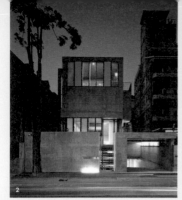

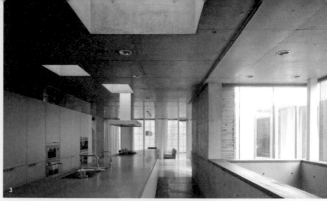

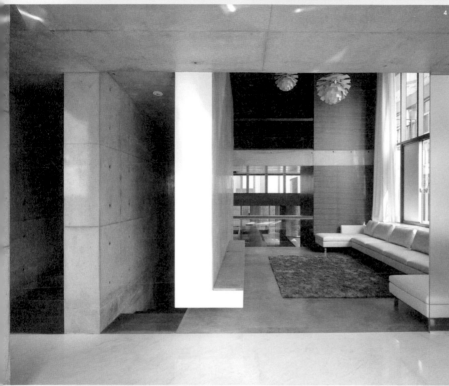

1 垂直的三合院。　2 彭宅面街的立面。　3 廚房中島台上方的孔洞，讓陽光透入長形空間。　4 客廳空間的側身，以厚實的立面，講述板子與板子的關係。　5 清水檸律筆，水泥板牆的連續面。　6 主臥衛浴。

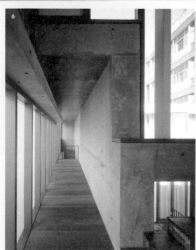

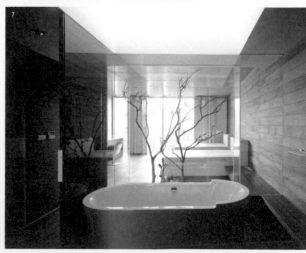

07 獨棟透天

學者之家——
1/2錯層的居所概念

32坪的基地能蓋清水模嗎？學者之家讓什麼叫「可能」有了正解。在老城巷弄的狹間，毛森江以最低限的材料創造出滿盈風、光、水、影的住空間，素描出屬於兩人兩貓的美好生活樣貌。

文字 FunnyLi　**圖片提供** 毛森江建築工作室

所在地 高雄
住宅類型 住家
居住者 夫妻 + 兩隻貓
完成時間 2009.11
基地面積 117.98㎡
總樓板面積 180.02㎡
各階面積 1F / 76.15㎡、2F / 76.15㎡、3F / 51.59㎡
空間配置 客廳、廚房、主臥、二間臥室、儲藏室、書房、洗衣間
使用建材 清水混凝土、台灣冷杉、擦白石、非洲柚木、玻璃、鐵件

● ● ● ● 　在日本學設計的屋主王先生，很早就已經知道清水模建築了，
回到台灣教書後，一直很想蓋一棟屬於自己的房子。承傳家族的土地，
他和太太兩人四處找靈感，不過他說那時候原是想蓋一棟木屋的，後來
意外發現了「毛鏗」，這才知道原來台灣也能蓋清水模建築！

「毛鏗」是2005年毛森江的自宅之作，後來開放為咖啡館，而「毛鏗」夾
處傳統街屋的三角畸零地，在毛森江的處理下展現出精緻而獨到的品
味，也讓王先生夫妻對手上的32坪土地有了信心。

1 庭院部分土地為未來計劃道路的徵收範圍，利用穿前後的車道，讓建築在不增建、
不拆除的情況下，適應未來的變化。　2 開放廚房選用內建各項電氣設備的All-in-one
型白色廚具，讓空間更有整潔感。　3 依著庭院的面窗，下設通氣窗，讓人們在室內
悠然而坐時，也能感受微風的輕觸。　4 客廳電視牆借用通往折梯的扶牆，保留間隙
讓視線可以斜向延伸。　5 一樓建築線退讓與圍牆形成車道，車道門加設小門，無須
完全開啟也能方便進入。

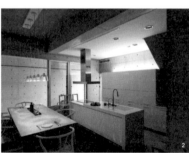

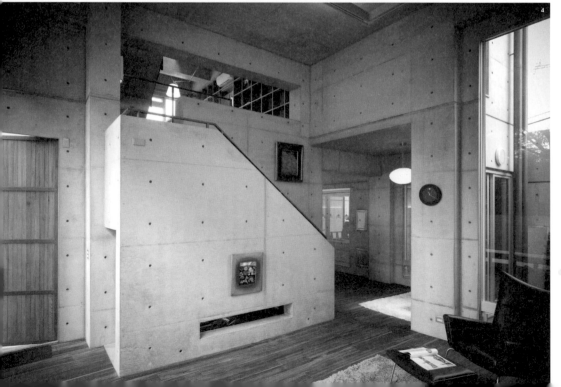

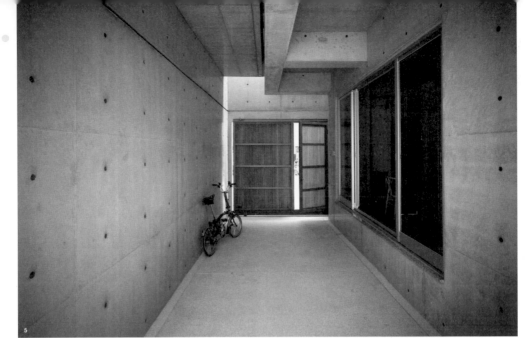

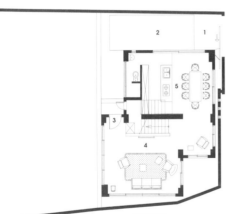

1F平面圖

2F平面圖

3F平面圖

1 入口大門
2 門廊
3 玄關
4 客廳
5 餐廳廚房
6 書房
7 主臥
8 客臥
9 露台
10 起居室
11 洗衣間

東向立面圖

西向立面圖

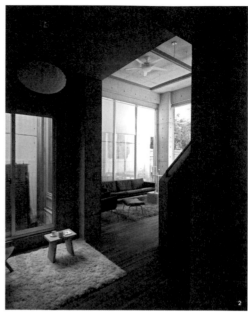

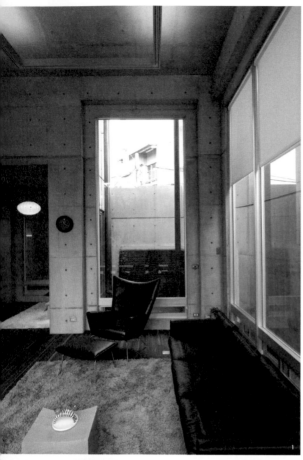

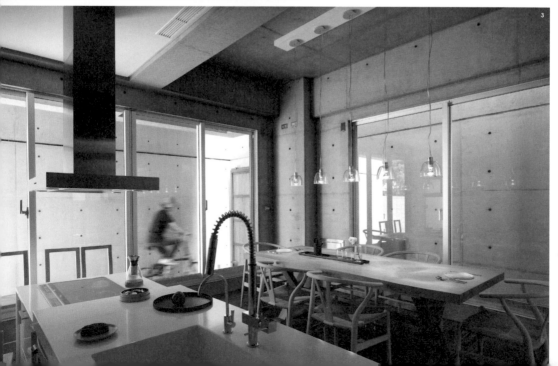

1 大開窗大採光的客廳，玻璃與清水牆搭出清簡舒適的居家感。
2 從樓梯玄關看往客廳。　3 從廚房可直接望向車道的大型清水牆
體。　4 從樓梯玄關再往前走即是餐廳入口。　5 從餐廳望向梯間
玄關，清水牆營造出多層次空間。

前後翻轉的思考

　　學者之家32坪土地面積中，建物卻僅佔23坪，基地混雜於傳統街屋之中，兩側與老舊房舍緊鄰，出入幹道僅有一條八米寬的窄巷，更有未被徵收的計劃道路預定範圍，受限的現況與不明朗的未來是設計難題所在，而毛森江指出，「在這個案子中，首要設計的不只是現在；還要設計未來。」建築設計有句名言「決定基地座向的是道路」，在開通／未開通幹道的考量下，學者之家整體座向於是以「現在的入口vs.未來的入口」展開設計。

　　儘管基地外側臨出入幹道，毛森江卻將玄關設在內側庭院，利用側向建築線退讓與隔戶牆形成貫穿前後的車道／走廊，讓車輛可穿過基地，停放到庭院；並於車道門加上了人通行的開口，使人車皆從現有巷弄出入。當土地徵收完成後，車輛可改由新幹道進出，車道不再扮演通行角色，成為幼齡家庭成員的遊戲之處。使整體建築在不增建、不拆除的情況下，維持原有機能與氣氛，翻轉了「正面在哪一方」的概念。

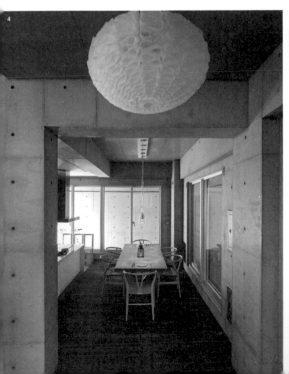

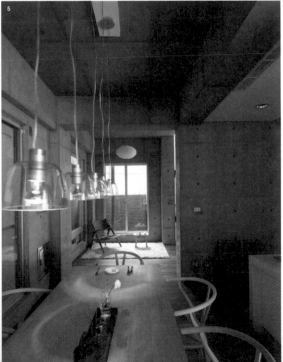

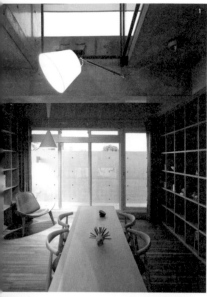

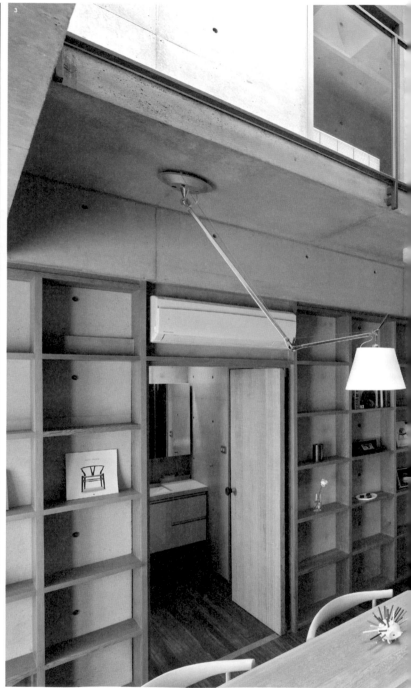

1 木與石交錯出書防空間的律動。　2 書房大窗外的露台，向外延伸的露臺則為於車道上方。
3 書房牆面大量使用的木方格，包容裸露的樑柱結構與通往次臥室的開口。

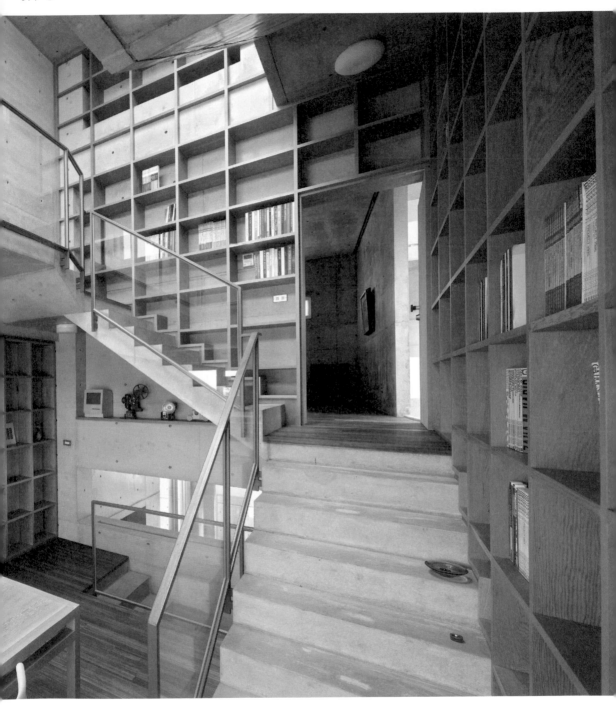

1 書房書牆裡頭的洗手台。圖說待補圖說待補圖說待補說待補。 2 簡潔的臥室,以清水模牆為主視覺。 3 主臥室的衛浴空間,設備依長條序列,彼此以清玻璃、半高牆相隔。
4 三樓通往屋頂樓層的轉折。

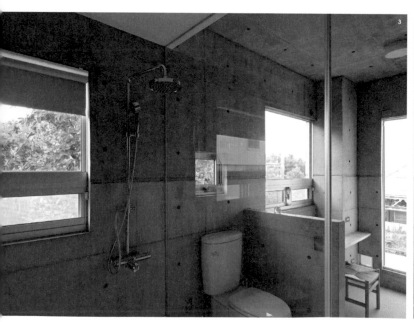

交集的兩個盒子

在處理建築與空間的關係時，毛森江以「兩個盒子」為概念，透過交集創造客廳、餐廳、廚房無隔間的一樓平面，並切割出二樓以上天井書房、寬敞的方形主臥、長條狀配置的次臥等空間。推開木門，高而狹的玄關收斂人們入室的情緒，使進入客廳後，那1又1/2標準樓高的挑空，感受更加強烈，僅靠圍牆的建築體刻意保持間隙，使如瀑的陽光傾瀉，洗去清水模的冰冷，取而散發出陣陣的暖意。而依著庭院的面窗，下設通氣窗，讓人們在室內悠然而坐時，也能感受微風的輕觸。

轉入另一個盒子，則是以中島料理台區隔的餐廚空間。此處維持標準樓高，但採光卻使空間富有層次，並選用內建各項電氣設備的All-in-one型白色廚具，將機能統合於整潔感之中；六人份大餐桌與Hans J. Wegner經典Y-Chair，為家庭氣氛帶來的溫潤和諧的提示。而廚房背面的客用廁間與儲藏間，採用白膜玻璃門窗，在隱私條件下，使日光浸透深入；臨通車道的玻璃拉門，則調配此區為餐廳延展的半戶外空間，不僅拉近人與庭院的距離，更是光與空氣流入的渠道。

一又二分之一的趣味

客廳電視牆上，投影柿子樹篩濾的片片日光，此兩層次的清水模牆面，其實借用了折梯的扶牆，除了安置影音設備，也是動線從一樓到二樓的引渡，走上去就是屋主最重視的空間：書房。學者之家的書房挑高直達屋頂，形成一天井，頂端開口採清玻璃罩，讓閱讀活動於天光雲影下，自由自在地發生，而牆面大量使用的木方格，包容裸露的樑柱結構與通往次臥室的開口，讓空間被王先生夫妻深愛的書冊與別具意義的物件包圍。

「人不應該只是站在圓心看四周，而是要站在球心看立體。」在剖面上，天井書房不僅是串聯立體空間的「核（Core）」，更創造出斜向延伸的生活空間。傳統樓層設計 320公分需設17～19級階梯，無論使用旋梯或折梯，一口氣攀爬總讓人備感艱辛。因此，二樓以上，毛森江將兩個方形平面彼此錯層，空間依 半個樓層安排：主臥室（2.5F）、次臥室（3F）、洗衣房（3.5F）、屋頂層（4F）、機房（4.5F），而借用書房天井迴

旋的懸臂梯,只需八階就可到達另一空間／平台,使上下行走不僅更為舒服、有趣、富變化,同時也產生無意識引導作用。

　　毛森江說,當一個高度上,又疊上1/2個高度時,平面上的視點便從橫向轉為直立,甚而斜向穿越空間,產生無窮遠的感受;一如站在書房時,視線可由牆面切口向下窺看客廳,也可沿天井朝天際無止盡奔馳,使有限的空間裡創造無限延伸的感受,帶領想像力飛上天去。

　　而透過一又二分之一的佈局,梯與梯間的轉折,更成為生活饒富趣味的安插,一扇窗、兩只高腳椅,就能提供隨興所致的臨時停歇,倘若在此慢讀,視線定忍不住越過窗口,毫無拘束地流浪一下午。

1 圍牆與建築體體刻意保持間隙,引入自然光線,讓內部空間擁有多面向採光。　2 銜接洗衣房到屋頂層的梯。

設計師／建築師 毛森江
背景 1983年任式澳服裝有限公司負責人,1991年入行建築,先後於日本大林組、竹中工務店修業;返台後,於2003～2006年期間與東京大學建築系教授小島一浩、曲淵英邦、C＋A建築師赤松佳珠子及東京大學博士生謝宗哲合作,於台南興建集合住宅,並參與安藤忠雄交通大學人文與藝術館工程。
公司名稱 毛森江建築工作室／式澳營造有限公司
網址 www.maoshenchiang.com
電話 06-297-5877

**毛森江的
清水模觀點**

「面對清水混凝土,態度只能有一個:只有一次機會,沒有第二次。」與其說清水混凝土是種高技術的工法,不如說它是一種面對事情的態度。
拆模即完成,清水混凝土沒有任何機會,可以利用裝修、補土來掩飾瑕疵,倘若完成後的清水模,有任何一點無法容忍的失敗,那麼拆掉重來是必經的陣痛。
因此,失敗而被敲碎的混凝土塊,應該是 一個設計者與營造者的借鏡;使面對這堵高牆時,設計者跟營造者永遠必須站在同一條陣線,以「小心謹鎮、有備而來」的態度共同面對。

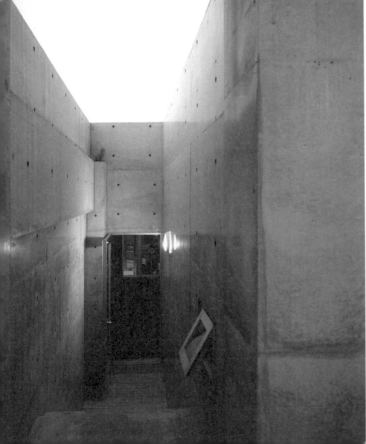

清水模住宅 Q&A

Q 錯層樓板設計如何克服澆灌時的不等壓難度？

A 由於混凝土灌注時為液態，錯層設計的難度在於澆灌時可能同時遇有兩不同高度的樓板，超過1.5公尺的落差，加壓高處向低流的物理性，使低處封板無法承受而冒漿；因此，澆灌時仍須以一個樓層為基準，確實封口避免漿體繼續向上，待凝固後，再澆灌錯層的半個樓層。

Q 清水模板二次利用是否可降低成本？

A 一般清水模板尺寸為30×60或90×180，在台南林宅案中，因屋主預算考量，將已使用一次的模板，清洗並裁切損壞的邊角，成為90×45特殊尺寸；然而尺寸越小的模板意味著界面更多，接縫誤差值控制更難，儘管省下材料費，相對卻提高施工成本，經濟與否需評估兩者的拉鋸。

Q 掌握清水混凝土完成面「纖柔若絲」的關鍵是？

A 此案清水模建築皆採用日本進口優力膠板，其所研發的塗料有助於完成面更加平整光滑，且讓表面硬度達到石材等級，呈現出安藤忠雄「纖柔若絲」（smooth as silk）的清水模質地。

無柱旋梯的舞動空間
─台南林宅

本案基地位在兩條八米巷交集的角地，年輕的屋主林先生原本希望以老屋翻修的方式完成，但熱愛清水模的他，最終決定拆除改建，重新打造獨一無二的夢想宅。

高牆裡的開闊天光

從外部到內部的動線引導，台南林宅與毛鏗有異曲同工之妙，高度包覆的建築利用圍塑的庭院／天井，創造內在大量採光面，使在狹迫的住宅巷弄中，區隔住家隱私；而牆間曲徑通幽的緩梯，利用轉折引導手法，走五至八階設計一可停頓欣賞的風景，如藏於天井的池景、如從地底茂生的樹，讓人在不自覺、沒有壓力的情況下，逐漸沉澱思緒、被引至二樓玄關，創造儀式性的進入過程。

除了氛圍創造，此一安排的主要考量，在於一樓平面「必要空間」的配置篩選。毛森江認為，一般在住宅設計時，客廳、餐廳、廚房、車庫，以及行動不便的長輩房，通常希望能設計於一樓，但在有限基地下，長輩房與車庫是配置於一樓的首選，因此產生公共空間設於二樓，透過誘導解決入口意象的設計方案。

家之軸心──綠色旋轉梯

從玄關到客廳，降板設計使人居高臨下，客廳、餐廳、廚房一覽無遺，使空間感覺更加開闊。由於屋主本身從事古董老件買賣，因此空間傢具、燈飾皆選自屋主蒐藏，連地板也是由一片片檜木老床板重新裁切鋪成。整體結構最艱難之處，在於銜接一樓與二樓的旋梯設計，從第一踏階到最後一階整整旋轉360度的旋梯，既不依附牆體、也無立柱支撐，而是由精確計算完成平衡，那跳舞般的曲線搭配亮綠色扶手，如舞者揮動彩帶，繞出連續而優雅的圈，符合屋主為室內添入鮮明色彩的期望。

所在地 台南
住宅類型 住家
居住人數 3人
基地面積 129㎡
總樓板面積 255㎡
各階面積 騎樓／35.97㎡、1F／73.34㎡、2F／79.12㎡、3F／78.98㎡、4F／52.68㎡
空間配置 客廳、廚房、主臥、三間臥室、儲藏室、書房、洗衣間
使用建材 清水混凝土、擦白石、台灣冷杉、台灣檜木、玻璃、鐵件青竹、灰白花崗、檜木蜂巢木

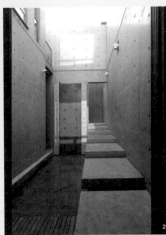

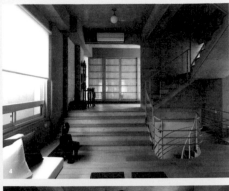

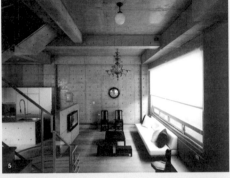

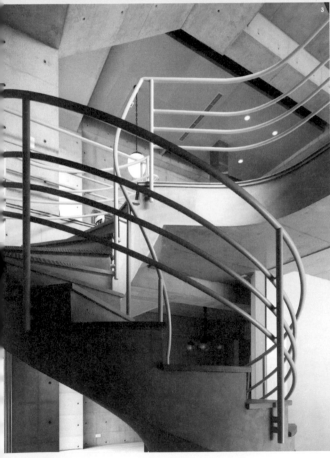

1 林宅建築主體的清水模，是由二次利用的清水模板施作，因此可見與外牆分割尺寸不同。　2 走入圍牆內的引梯，牆洞可見天井內的水景，有懸臂踏階可走到一樓書房。　3 從玄關到客廳的降板讓空間更挑高。　4 亮綠色的旋轉梯是施工難度最高之處，考驗精確的計算與平衡。　5 屋主從事古董老件買賣，所有傢具、地板、燈具都來自老件再生。　6 臥房一隅，老件梳妝台搭配清水模建築另有一番味道。

08 獨棟透天

深植四季的
清水模三代宅

原本僅是懵懂地喜歡清水模的寧靜氛圍，
然而在超過二年的工程等待，真正入住清
水模住宅後，才發現除了寧靜，還有水、
空氣與無處不在的視覺驚喜，展現與眾不
同的宅第器度。

文字 Fran　**圖片提供** 賴門設計　**攝影師** 陳健弘

所在地 彰化 員林
住宅類型 六樓獨幢別墅
居住者 父母、夫妻、姐妹及小孩共十人
完成時間 建築 2008 年 6 月、室內 2008 年 12 月
基地面積 約 80 坪
總樓板面積 約 225 坪
空間配置 1F / 玄關、衣帽間、電梯、主臥室、天井
2F / 客廳、餐廳、廚房、儲藏室、茶水間、衛浴
3F / 主臥室、起居室
4F / 主臥、男孩房、客浴、視聽室
5F / 書房、次臥、露台
使用建材 清水混凝土、皮紋磁磚、雪白玉大理石、緬甸柚木地板、H 型鋼、烤漆玻璃、鋼板氟碳烤漆、柚檀木
COST 營造約 1900 萬元＋裝修約 900 萬 (不含設備、傢俱、空調)

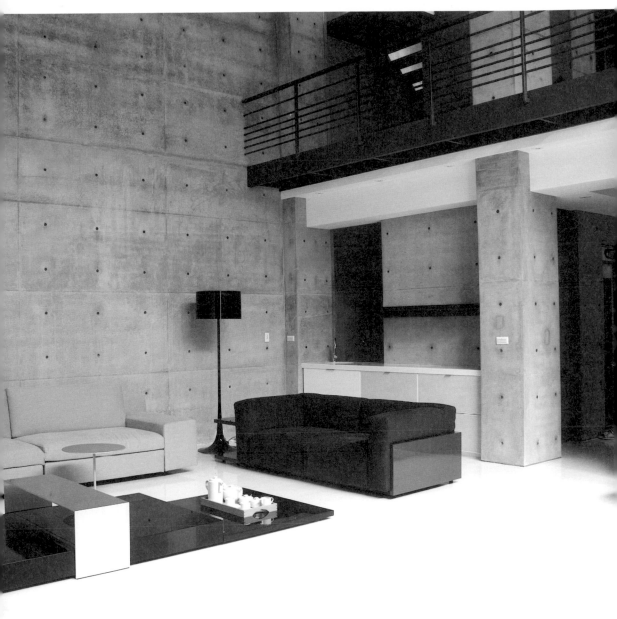

上 挑高的客廳，以清水模為主牆體，營造出拔高壯觀的石感氣勢。　下 清水的RC牆搭配格柵鋼板與噴砂玻璃的簡約線條，創造清雅的門面視覺，而木製大門則提供溫暖的色彩調合。

● ● ● 　想要幫一個成員多達十人的三代同堂大家庭找到風格共識，原本就不是件容易的事。因此，當初屋主與輯門設計在溝通建築與空間規劃時家族成員各抒己見，並無特定想法。不過，因過程中有人提及清水模建築，於是設計師陳健一也將這當作選項之一，建議屋主更進一步去參觀、了解此一建築風格，至於設計師本身則著墨思量如此風格的建築與基地環境是否融合。

打破單調，「水」讓建築湧現律動

　　陳健一說明：「這個建案基地位於員林市區，在小鎮的巷弄之間，這幢新穎住宅就以低調的RC清水牆色，帶著沉默氣質、卻又充滿設計情緒的表情，四平八穩地融入當地街景。由於純樸小鎮原本就無太多特色建築，因此，清水住宅雖無侵略性的霸氣表情，但立即成為街廓之間的聚焦點。」

1 車庫與玄關區以不規則的□石與楓木的自然姿態，對應於清水牆與地面的規則性，形成設計的規律。　2 從一樓大門進入後首先便見到玻璃天井的底端□池綠花紅，同時藉樓梯與雙單木□的引導指出正確動線。　3 二樓客廳挑高設計、玻璃天井與開放的格局，讓客廳展現出寬敞視覺，絲毫不覺狹長屋型的侷限感。

1F平面圖

1 玄關　2 衣帽間　3 透明電梯　4 主臥室　5 主臥更衣室　6 主臥浴室　7 天井
8 客廳　9 餐廳　10 廚房　11 儲藏室　12 茶水間　13 衛浴
14 挑高區　15 玻璃廊道　16 主臥室　17 主臥更衣室　18 主臥衛浴　19 起居室
20 主臥　21 主臥衛浴　22 男孩房　23 男孩房衛浴　24 客浴　25 視聽室
26 公共書房　27 書房　28 次臥　29 更衣區　30 次臥衛浴　31 露台

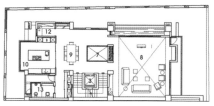

2F平面圖

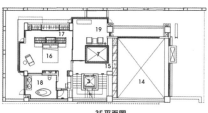

3F平面圖

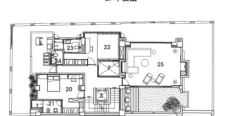

4F平面圖

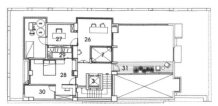

5F平面圖

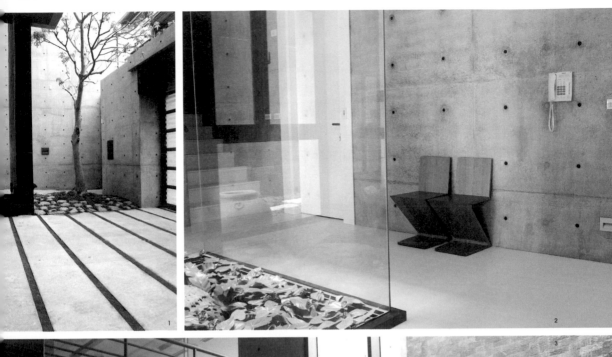

1

2

3

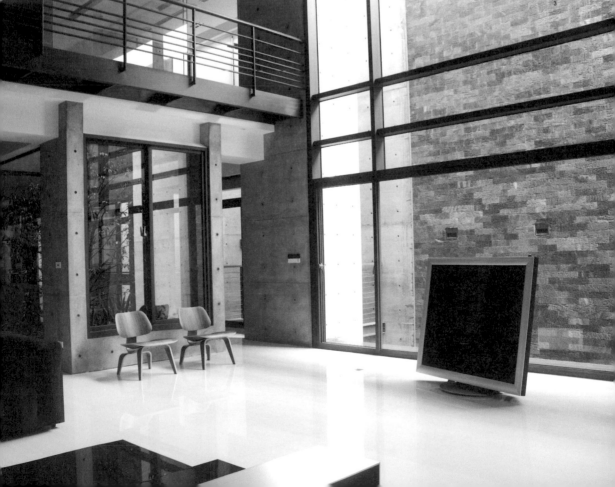

在清水工法的加持下，此住宅有種讓人無法漠視的簡約與俐落表情，不過由於建案基地不大，加上長形格局，讓設計多所侷限，也讓陳健一在構思之初便決定要在空間中穿插更多設計趣味，以避免視覺上的單調與侷限。首先，在一樓正面車庫入口右側，設計師以2.5米寬水道引導著玄關的方向，並依憑著高達四樓的聳然圍牆，使潺潺垂流的水瀑牆流入水道，水瀑牆旁的清水石階就有如羊腸小徑，行走其間的人會不自覺地翹首張望，同時又需留意足下石階的間隙，頗有溪瀑野趣，以至於一踏入玄關方圍之中，生動油然而生。

然而，這一堵水瀑牆的驚豔還未結束，它同時也是二樓挑高至三樓客廳落地電視牆的背景，在視覺上更與落地窗外陽台的無邊水池連成一氣；若再登上四樓視廳音響室，會發現可以欣賞的不只是悠然樂曲，同時更可觀賞著水瀑牆源頭躍湧而出的律動。成功地讓「水」成為這棟建築入門視覺的主要元素之一。

1 二、三樓之間無側欄的鋼構飛板樓梯不僅帶進如羽片般的光影，同時也有如室內煙囪般，讓氣流自由流竄。　2 玻璃天井是客、餐廳間最自然的隔屏，再搭配玻璃外牆及清水圍牆的設計，完全改善餐區的採光與樣貌。　3 高聳沉默的清水牆及白色素雅長簾，更能凸顯黑色傢俱個性，同時展現超越一般居家的器度。　4 攀升的樹姿沿著天井向上，讓每個樓層有著春夏秋冬的變化風景，同時活化室內氣流吐納。

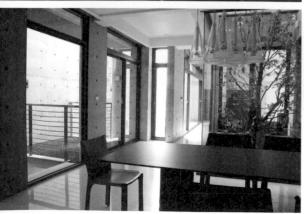

圍牆，築起寧靜視野，築出設計張力

為了讓六樓高的建築擁有更純粹、不受干擾的風景，特地在外圍築起高及四樓的圍牆做為建築區隔，既可阻擋室外紛擾視覺，也恰可成為室內裝飾牆。陳健一進一步說明：「整個主建築的立面除了立柱以外皆為大面落地開窗，因此，所有空間恰可以將建築圍牆作為視覺主牆，讓週遭街景的雜亂在屋中不復見，餐廳看到的是圍牆，廚房看到的是圍牆，兒童房、書房、浴室、視聽室等往外看皆是圍牆，圍牆圈住了寧靜，也統一了生活方寸之地的風格一致性，不讓任何外圍紛雜來擾亂，展現了設計無限的張力。」

因為是多達十人的居住環境，機能配置與動線安排顯得格外重要，為此設計師先將各個樓層依仳同世代作分配，一樓為屋主姐姐起居房間，二、三樓則是公共空間與長輩臥房，屋主夫妻與孩子的生活空間就在四樓，至於五樓則被規劃為屋主妹妹臥房，而六樓則有書房及觀星的浪漫浴室，在有限的室內坪數中達成每位成員的空間需求與最佳動線。陳健一強調，無論何種風格，合理的動線與好格局是居家設計的根本，而清水工法則是用以傳達建築態度的純粹想法，但是，空間卻仍須回歸於設計本質，也就是掌控『光、水、空氣』等自然的元素。

天井、樓梯、電梯，一如吐納的自然之肺

為了調整狹長基地造成的陰暗及不舒適感，陳健一打破僵局，在建築物的中央地帶安排天井，成功地破切狹長的地形問題，同時，天井結合了植栽元素，讓春夏秋冬的季節變化深植入建築中。

在天井之外，設計師更利用鋼構的飛板樓梯，以及透明電梯等串聯樓層的機能結構，讓三個量體相互運動，使得六層樓高的建築在三個垂直主軸的互動下供給全室充沛的『風』與『光』。事實上，飛板配合開放側牆的樓梯設計可說是建築的另一管煙囪，使垂直動線的風流可以自由地在間隙中流竄，與中央天井聯手共構出這幢房子的肺，也給予四面八方的空間更多觀景點。

1 四樓主臥室外部以挑空內聚的設計，呈現出靜闊的陽台格局，展現出透天格局有天有地的居住情境。　2 六樓書房內以簡單清水牆、木質家具及玻璃隔間等維持溫暖風格，並將視覺停留於戶外自然景致。　3 六樓樓頂飛板透空的圍形設計，具有遮光機能外，更是讓頂樓臥房浴室浴缸上方可眺望星空的浪漫天窗。　4 在主建築物與側牆間闢一道2.5米的玄關動線，利用水瀑牆、水池及石板、植披等創造羊腸小徑的行走趣味。

玻璃減少光影遮斷，改變清水牆厚實感

　　陳健一認為清水牆雖帶來寧靜，但本質偏向冰冷、厚實，設計時可視情況來調整出溫潤調性，如上述在樓梯以輕盈飛板的踏面設計來減輕結構體的厚重感外，三樓主臥起居間俯瞰二樓客廳的懸挑走道上，也特別採用玻璃樓板來減輕二樓仰視之沉重感，也減少光影之遮斷面。同樣手法也利用在二樓餐廳外陽台上，以H型鋼加上格柵鋼板配合噴砂玻璃鋪面的地板，使得一樓玄關的遮雨棚順利引進光源，讓寬2.5M的入門空間減少陰暗感，而且此處H型鋼也恰可成為四層樓高牆的中段側支撐。其它如三樓主臥室內也以大玻璃牆間隔的衛浴空間，主要是為了釋放因機能需求而產生的多元隔間牆，也讓清水模建築的空間表情更符合於居家氛圍。

　　另外，跳脫於清水建築的陽剛思維，設計師在六樓休憩區挑高的上方樓頂加設一透空的圓形透空飛板，成為頂層臥房浴室浴缸上方可直接眺望星空的天窗，在同一軸線上，建築的『方』與『圓』交織出生動建築的另一章，也滿足了居住成員對家的私密渴望。

設計師 陳健一
背景 開業至今已屆25年的賴門設計，是設計業界的常青樹。秉持始終長綠的設計熱誠，不斷地向更好的設計挑戰，無論在室內空間或別墅建築的設計工程上，展現出精緻、永續及無限創意的設計理念，給予居住者最大的滿意。
公司名稱 賴門室內裝修設計工程有限公司
網址 www.id-soho.com.tw
電話 04-2225-8802

**陳建一的
清水模觀點**

清水模式住宅在安藤大師的明星光環下成為建築的時尚態度，然而，回歸『清水』的本質定義，設計師陳健一進一步說明：在建築工法中，只要是未加二次粉飾的牆面都可稱為清水牆，例如紅磚、石牆等，並未特定指混凝土牆。而如此定義也點出回歸本質的設計觀才是清水的設計精神，至於何種材質或手法則是因案而異、因人而定。陳健一也認為，何種工法本身並無絕對的優劣，也無須一眛追求清水模的風潮，而必須是基地的區段條件來考量，如此才能將清水建築的精神發揮到最極致。

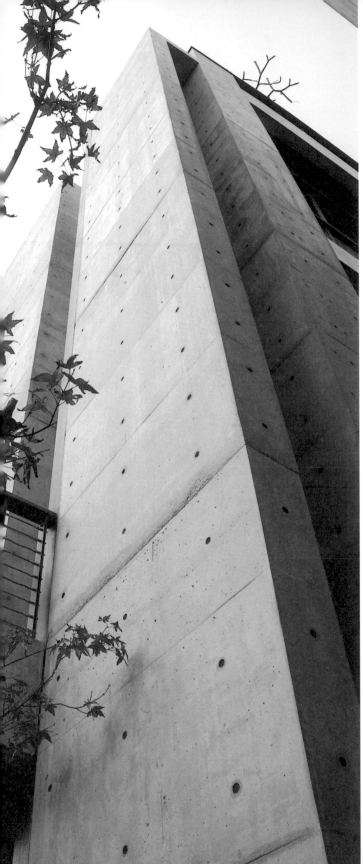

清水模住宅 Q&A

Q 長形格局、加上基地不大的先天條件，是否成為設計的困境呢？

A 基地的條件限制有時也是設計的契機，此一個案正是因為受困於長形基地及採光等問題，進而發想出天井、開放式飛板樓梯等設計，最後也成為整個空間的設計特色及視覺的聚焦點，同時也讓住宅的內涵更有趣味性。

Q 屋主喜歡清水模住宅，但也有家人擔心過於冰冷，如何調整讓大家滿意？

A 在室內空間的規劃上除了清水牆外，搭配佔比頗高的玻璃、巨型植物、木質家具等元素來調和RC牆面的佔比，同時天花板也改以白色簡約表情來取代清水天花板設計，讓空間調性回歸於更溫暖的居家質感。

Q 清水模建築因獨具沉默氣質吸引許多屋主青睞，何以未見普及？

A 想打造優質的清水模住宅，最大的難度並非設計，而是工程的控管，由於清水模拆模後便不再做表面修飾，因此無論是做模板、灌漿時氣候、甚至拆模的時間掌握…都會影響成果，這也是設計師在建造清水住宅時最難掌控的層面，需要更嚴謹的工程態度。

除了建築美觀，同時在考量遮光、擋風及雨水濺入等問題後，在建築正面增加一道牆面，也強化結構支撐。

09 獨棟透天

清水模增建，
改變街屋人生

清水模單純、幽雅，是這間逾30年屋齡的
街屋，增建、重生後最美的背景，反應了
城市生活所企盼的寧靜，給予巷弄人生最
溫暖的支持，當中，也成就建築人背景的
設計者、居住者，第一次使用清水模即大
獲成功的感動。

文字 魏賓千　**圖片提供** 李靜敏空間設計

所在地 台北縣板橋
住宅類型 連棟透天
居住者 單身一人
完成時間 2007年
3樓室內坪數 35.6坪 (室外19坪)
4樓室內坪數 25.3坪 (室外4.4坪)
空間配置 3樓／客廳、餐廳、樓梯、儲藏室、玄關、多功能室 (茶室)、露台
4樓／起居間、睡眠區、洗手檯區、更衣室、泡澡區、淋浴間、馬桶區、洗衣工作區
使用建材 風化板、石英磚、天然石材、鐵件、玻璃、清水混凝土、柚木地板、硅藻土

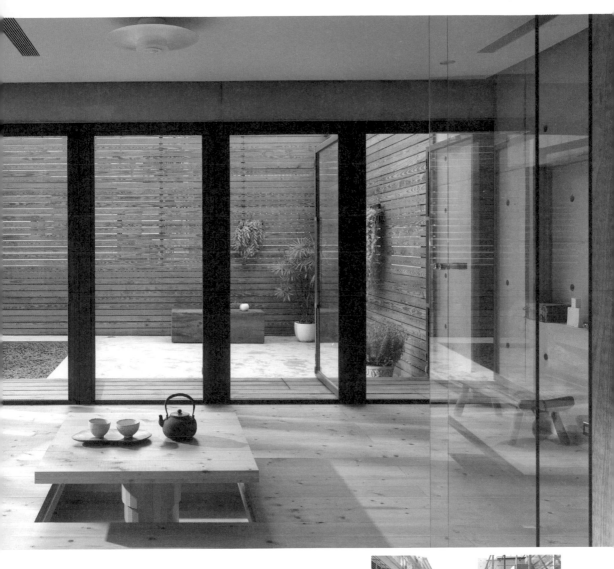

上 3樓最後段設定為多功能室，也是居家的茶室，面對屋外禪靜的日式庭園，木地板呼應木構圍籬的溫暖視覺。 **下** 清水模框架隱性區隔了兩戶人家，木圍籬特地拉至兩層樓高，賦予日式庭園絕對的清幽、私密，同時遮掩巷弄街屋的景觀。

● ● ● 「學長，我家給你設計。」

　某日，屋主陳先生捎來給設計師李靜敏的訊息。自學校畢業後的兩個人，闊別多年後，因為陳宅房子要翻修有了交集，也讓建築背景的兩人實現清水模建築的機會。學弟陳先生的家位於板橋，一棟老舊的透天街屋建築，基地週邊是熱鬧群聚的成衣業，陳家也是經營成衣業，老街屋的一樓就是店面、辦公區，陳先生的起居空間在3、4樓，是老房子改建的主要區塊。

挑空樓梯 老街屋的室內天井

　問題來了。

　「如何在這麼有歷史的老房子，創造新的東西，而且要跟環境能產生連結，同時又能保有脫離的獨立性？」李靜敏想著，如何讓住在屋子裡頭的人，會忘記自己是生活在板橋的小巷弄裡呢？

　傳統的街屋建築無可避免地，面臨單面採光、狹長動線的先天制限，每天生活在房子裡，像是在一條深黑長巷裡游走。「樓梯區切開，做成挑空。」重構老街屋的第一刀，俐落地裁了下去。既然房子兩側沒有辦

3F平面圖

4F平面圖

立面圖

1 露台
2 多功能室
3 廚房
4 餐廳
5 挑空
6 客廳
7 樓梯
8 起居室
9 主臥室
10 更衣室
11 衛浴
12 陽台

模型圖

法再引進光源，那就從頭頂的天空取光吧。「樓梯的元素加入，是希望利用3、4樓的結合，讓兩邊的採光拉進來，屋頂局部拆除，讓樓梯的垂直動線走至最頂是採光罩，挑空式樓梯成為活化空間的小天井。」李靜敏分析說。

陳家一家人住了幾十年的根，這一回做了如此徹底的「破」，挑戰傳統的風水忌諱，引起了來自同住一個屋簷下的長輩抗力，而難以想像未來裝修完成的樣貌，兩代不同的價值觀，一路伴隨著老房子大動作整頓，彼此抗衡著。最後，是老房子翻修的成果說話了。長輩喜孜孜地領著親朋好友來看新房，給了最好的肯定。

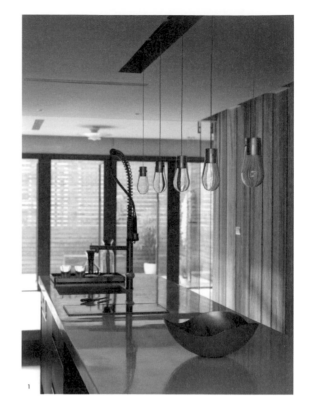

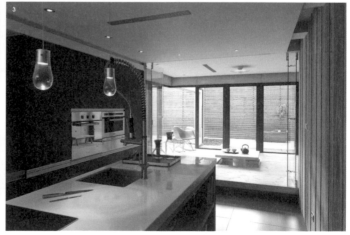

1 廚房空間配置中島桌，將茶室、餐廳空間區隔開米，也就近支援露台區的戶外活動使用。　2 長型街屋無可避免的單面採光問題，以中間區段的切面處理、挑空設計，形成天井引光的效用。　3 由廚房、茶室，過渡至戶外露台庭園，廚具設計特別選用陶瓷烤漆材質，呼應清水模的自然原始。

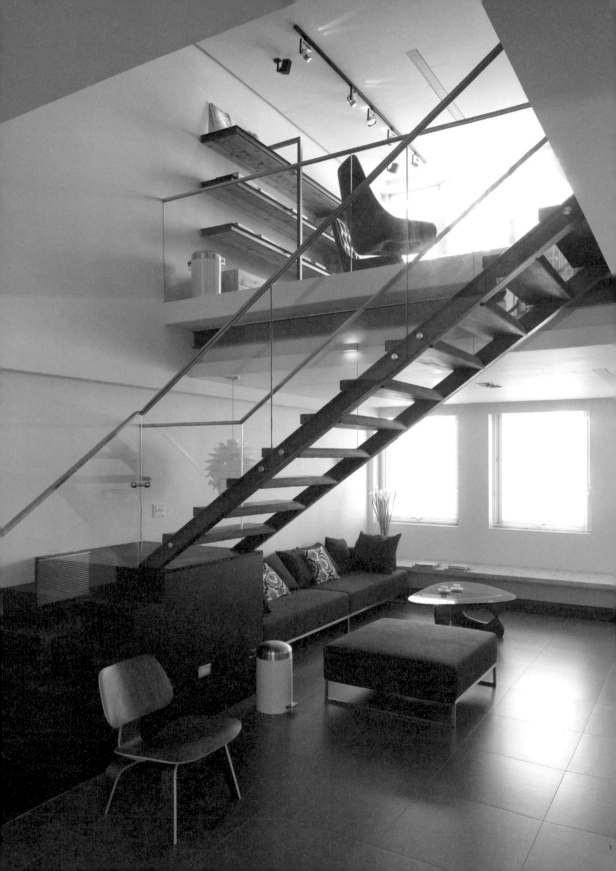

清水模FANS　用清水模做露台擴建

　　相較於長輩對於老房子改建的不確定感，年輕一代的陳先生態度始終如一，熱情地投入整個再造工程，骨子裡的建築魂完全清醒，清水模的使用，就是陳先生一開始即指定。為了這麼有個性的灰水泥，他還做足了功課，研究了一下日本當代建築師安藤忠雄的建築設計，「很特別的配件放上去如何？」興沖沖地，陳先生拿來收藏的minicooper車的時速表，當成清水模牆的掛鐘。

　　學弟的品味，立即獲得李靜敏的正面肯定。不過，清水模究竟該怎麼與老房子結合呢？「屋後的增建，就是用清水模灌出來的。」

　　由於房子緊鄰著自家兄長的家，因此整頓格局時，將3樓屋後的女兒牆取消，同時把兄長家約20坪的地納進，加上陳先生自宅的5、6坪地，基地空間立即擴大成一個擁有兩面觀景角度的L型露台，露台的木格柵圍籬也刻意拉高至兩層樓，讓視野不論是在高度、寬度的尺度上都放大很多。

　　整合陳家兩兄弟的私有地、兩棟建築的露台區，變身為陳家私有的日式庭園，意境幽美，低調內斂，而經常飛往海外洽公的主人，用最少的力就能維持露台的自然風雅。清水模的背景單純，像是佈置庭園點綴的畫布，輔以大量的木頭，鐵件、玻璃等配件，寂靜的清水模面貌有了熱鬧的表情，溫度的變化是看得見地。

1 鋼構的挑空樓梯，改變了長型街屋的老舊面貌，將來自屋頂的天光導入，活化長型屋的中間區塊，本身的線條俐落剛勁。　2 睡眠區與屋子前端的起居間，隔著樓梯開口相對，清透的玻璃牆引渡光線，化解睡眠區的昏暗感，也成為設置電視的安定立面。　3 傳統街屋冗長的動線，在不及頂的清水模牆屏切出雙動線後，有了段落層次的趣味，睡眠區、洗手檯區、更衣室、泡澡區及馬桶區，形成一個迴游的空間。　4 床頭右側的通道，除了串聯睡眠區的各個單元空間，最終指向通往屋後洗衣工作區的入口，成為陽光登堂入室的入口。

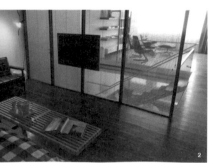 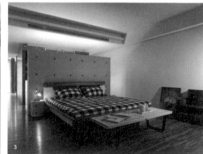 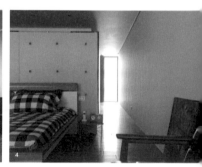

茶室的邊間意象　室內自然過渡至室外

　　長型街屋走到最後，是以一塊略為高起的區間劃下句點，該區設定為多功能室，也是怡然自得的休憩茶間，以雙面開設落地窗的處理，拉長大陽光進入房子裡的深度，而室內的木地板、清水模牆體向外走，自然地將室內過渡至室外。木地板延伸至露台，則成為露台的戶外L型長廊，給了人們坐臥在陽光洗禮下的空間，城市天光、繁星萬點，轉眼撂過。

　　露台庭園的禪靜，透過茶室盈滿客餐廳、廚房。整個開放空間的擺設簡單，用色純淨，天、壁是白，搭配灰黑調的地坪，風化木牆局部點綴，加上廚具使用了陶瓷烤漆門板，呼應清水模的自然原始風貌，發揮平衡空間視覺的作用。

　　為了自己的房子設計，即使公務繁忙，陳先生興致高昂地掛上網，遠渡重洋地在德國標了一些包浩斯風格的家具，如經典的恐龍椅，就成為新居裡的地標，讓方正的空間秩序裡，有了不規則的波動擺渡，光是擺著都讓人有好心情。

雙動線　劃開睡眠區的城市輪廓

　　不同於三樓公共區塊仍保留一條通的狀態，以家具等軟件來劃分場域，四樓的私密空間則是環環緊扣，但四通八達的局面，樓梯區分睡眠區、起居間，而樓梯的玻璃側牆為睡眠區提供設置電視的安定立面。隨著三樓向露台增建，也為樓上的浴室空間爭取到更多想像的可能。「傳統街屋的設計多半是利用梯下空間來規劃浴室，在這裡，則是將浴室往屋後露台、向外拓展出去，等同於有大半個浴室空間其實是架在戶外基地上。」李靜敏解釋說。

　　露台，給了巷弄裡老房子的喘息空間，對生活舒壓起了發酵作用。

　　清水模以不及頂、兩側不靠牆的姿態，在睡眠區切出兩個開口，打破傳統街屋單一動線的思維。清水模牆屏構成睡眠區的床頭牆主題，將三樓的自然感延伸了上來，床的另一端則成為洗手檯區的立面支撐，牆體的『凹陷』部位自然發展成收納或燈箱設計，雙槽間的實木板提供置物使用，內部也有系統化格櫃的安排。

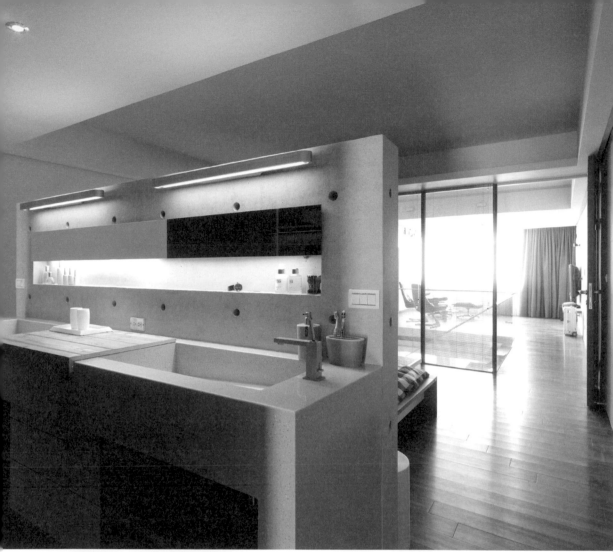

1 清水模牆屏為主臥區劃出兩條動線，洗水檯的清水模牆，內凹溝槽滿足收納、燈箱的使用，雙槽間的實木板提供置物，內部又有系統化的格櫃。　2 打開鏡門，更衣間、洗手檯區融入整個開放場域，木質櫥櫃、木地板為清水模牆增加暖度。　3 與清水模牆相對的一整面墨鏡，其實是更衣間的入口，透過鏡面反射，將景深拉得深遠。　4 主臥場域的雙動線設計，從最前端的睡眠區開始，至泡澡區止，柚木地板懸浮於 exposy 地坪上，與廊道區的實木地板接軌。

　　由睡眠區至屋後浴間，這一道綿長的動線依序佇立著洗手檯區、更衣室兩個方體單元，搭配雙動線設計，交錯排列成一座街道星羅橫佈的城塢，各區是起點，也是終點。穿越更衣室後，則進入淋浴、泡澡、馬桶等3個單元區塊，淋浴區、馬桶又分隔於相鄰的區間，以印度黑石牆為界定，提供使用時的隱私。

　　浴室裡鋪著細長的柚木地板，與外部空間串聯，在不同向度的排列次序，自然圈劃出浴間範圍，讓人在浴室空間活動時，不是在泡澡、淋浴都是踩踏在溫暖的地板上。呼應生活空間的自然原始，浴室設備選擇渾圓的蛋形設備，有如藝術精品般，空間的方正感彷彿也跟著圓滑擺盪，老街屋有了另外一頁巷弄人生故事。

設計師 李靜敏
背景 中國技術學院畢。以自然、人文、藝術、平民化為設計依歸，將陽光、空氣、水，與生活場域緊密結合，從而創造讓身心靈解放、昇華的自在空間。
公司名稱 李靜敏空間設計
網址 www.abraham.com.tw
電話 03-427-1418

李靜敏的清水模觀點

清如止水，平滑如鏡。這是設計師李靜敏認為，清水模脫模後應有的表情，光滑平亮，具有鏡射作用，儘管澆灌過程中充滿了那麼多的未知性，還是讓人前仆後繼，深深為之著迷。如何面對水泥澆灌過程的不確定性？「做萬全準備，不報期望」這是李靜敏的態度。面對、處理，而後輕輕地放下。

模板的分割、尺寸不能有分毫差落，材料本身的掌握度也要很好，加上設備預埋、管線怎麼跑，以及施工人員的素質，對水泥澆灌的掌握與預作的保護措施等，甚至於好天氣澆灌的最佳「均數」時間也都要算的很準，環環緊扣的結果，才能呈現出清水模最完美的迷人姿態，完整作品的精采度。

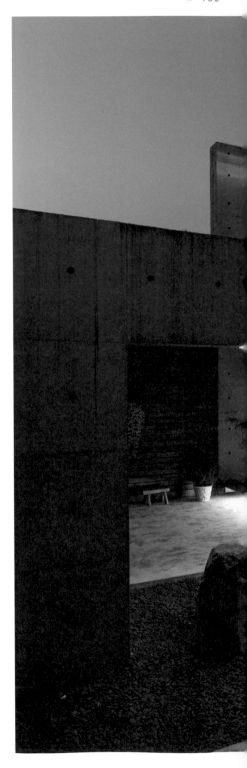

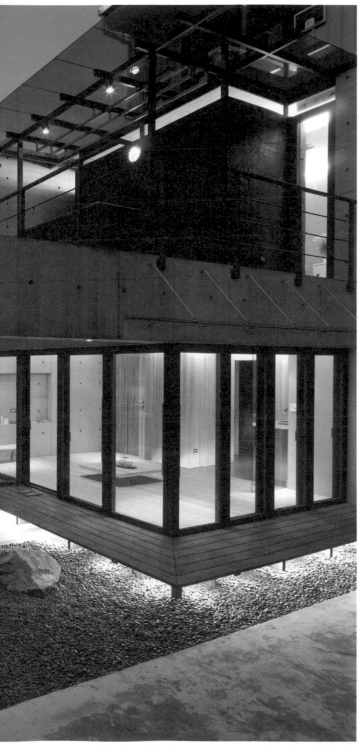

清水模住宅 Q&A

Q 清水模設計應用於何處?

A 三樓後半部的增建使用清水
模,如廚房旁的多功能茶室,
清水模牆、木地板自室內延伸
至室外,展延視覺,拉近室內
與屋外自然的距離。四樓的主
臥場域,則是利用清水模作為
開放空間裡的單元區塊界定,
清水模牆既是作為睡眠區的床
頭牆主題,背面則成為配置雙
洗手檯的立面支撐,清水模一
體成型的凹槽同時圓滿了收
納、燈槽的使用。

**Q 在空間的配件搭上,選擇何種
材質來搭配清水模?**

A 室內、外都運用了相當大比例
的木元素,如木地板,輔以上
鐵件、玻璃的加入,來呈現清
水模空間的輕盈一面。另外,
考量到廚房、浴室與清水模空
間的接續性,特別選用陶瓷烤
漆的廚具設計、浴室搭配灰藍
色硅藻土,一來呼應水泥的自
然質感,另一方面也能跳脫清
水模、發揮「平衡」空間的效
果。

**Q 陳宅改建並非全採清水模,施
作時也是採預拌混凝土的方式
嗎?**

A 是地。由於使用面積有一定比
例,並不是單一區的局部使
用,為了清水模的質感表現,
還是採預拌混凝土的澆灌方
式,一次澆灌便是幾百立方的
量,以便於精準地控制混凝土
的配比、出場運送的過程、水
泥的攤度等。

屋子後半段以清水模進行增建,茶室的木地板向外延展,底部埋設燈源,像是飄浮於半空中的一片雲彩。

more
to
see

飄浮的清水模梯間

　　位於內湖的夏宅，在設計上主要希望回應基地空間面臨一片綠色山坡，因此在進行空間規劃時多以自然材質，讓室內與戶外澄清綠坡產生對話，在地坪、平台、牆面等搭配原木材質的使用，表現家人共聚一室的情感流動。

流動的立面表情

　　空間裡的清水模使用，主要作用於玄關區域，因為樓梯動線而延伸出來的立面設計，採單邊使用，無法看到牆的背面，從玄關入口貫穿至二樓的女兒牆，搭配木質踏階的援用，木色方塊像是一片片地懸掛在橫牆上，表現出牆的震撼力。一冷一暖、一剛一柔，在交錯的衝突對比中，自然產生新的表情。

　　由於清水模牆是設定於室內空間，無法使用水泥預拌車的澆灌製作方式，於是採用傳統的現場攪拌方式，並將支撐木踏板的鐵件預埋於鋼筋結構上，使得樓梯結構於水泥澆灌時，與清水模牆一體成型。不過，也因為清水模是採現場攪拌澆灌，影響澆灌成果的不確定因素更多，如室內的水氣濕度、清水模的硬度不夠強，不足以表現應有的光澤。

所在地 台北市內湖區
住宅類型 電梯大樓(4～5樓)
居住人數 4人
坪數 室內 57坪／室外 42坪
空間配置 3房2廳、開放式和室、露台
使用建材 烤漆玻璃、清水模、石材、柚木、梢楠木、石英磚、橡木洗白、鐵杵

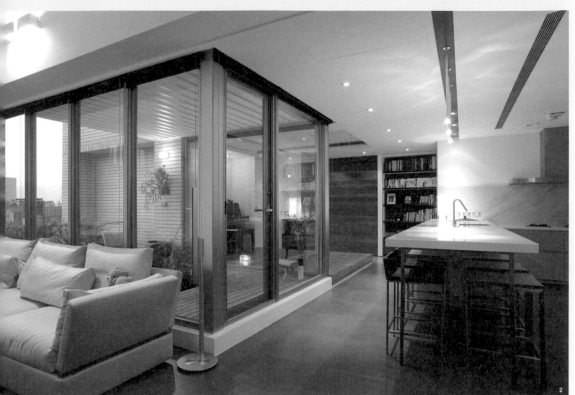

1 清水模的使用，則是作用於玄關區域，因為樓梯動線而延伸出來的立面設計，一打開大門，映入眼底的就是清水模主題。　2 自樓梯轉往廳區，串聯客、餐廳的庭園綠意環繞著生活場域，與清水模形成自然對話。　3 樓梯貫穿兩層樓，即使少了扶手線條，上、下樓的使用安全依舊能藉由清水模牆取得憑靠。　4 回應基地面臨的景觀修件，室內多自然材質，搭配灰、黑、白色調的鋪陳，表現人與空間、自然親近的情感。

10 獨棟透天

豐原楊宅
──折衷混搭清水模

衛星導航顯示到達目地，卻看不到目標的清水模建築，楊宅的門面很小，但它的胸懷卻相當大；蘇林立以實交錯的兩個L型，夾著一口天井，創造出縱深約三十公尺的視覺場域，為連棟透天厝的基地帶來有意思的解套。

文字 FunnyLi **攝影** 蔡宗昇

所在地 台中豐原
住宅類型 獨棟別墅
居住者 夫、妻、兩小孩、祖父母
完成時間 2008年
基地面積 288m2（87坪）
總樓板面積 815.8m2（246.8坪）
各階面積 B1/32坪・1F/32.8坪・2F/50坪・3F/47.5坪・4F/44坪・5F/39.5坪
空間配置 1F/門廳、接待廳、車庫，2F/客廳、廚房、餐廳、和室 3F/主臥、書房、起居室、小孩房×2，4F/主臥、書房、起居室、次臥 5F/佛堂、洗衣間、機房，B1/視聽室、機房、傭人房
使用建材 清水模混凝土、洗石子、鑿面觀音石、玻璃、剛果木、柚木集成材
COST 3,600萬元（含建築、室內、景觀、傢具、空調）

左 用兩座L型的石感素材，圍繞出充滿綠意的獨棟住宅，穩重踏實的庭園氣息十分濃厚。 **右** 通到地下室的天井剛好位在建築的南側，夏季可引入南風，相當舒爽。

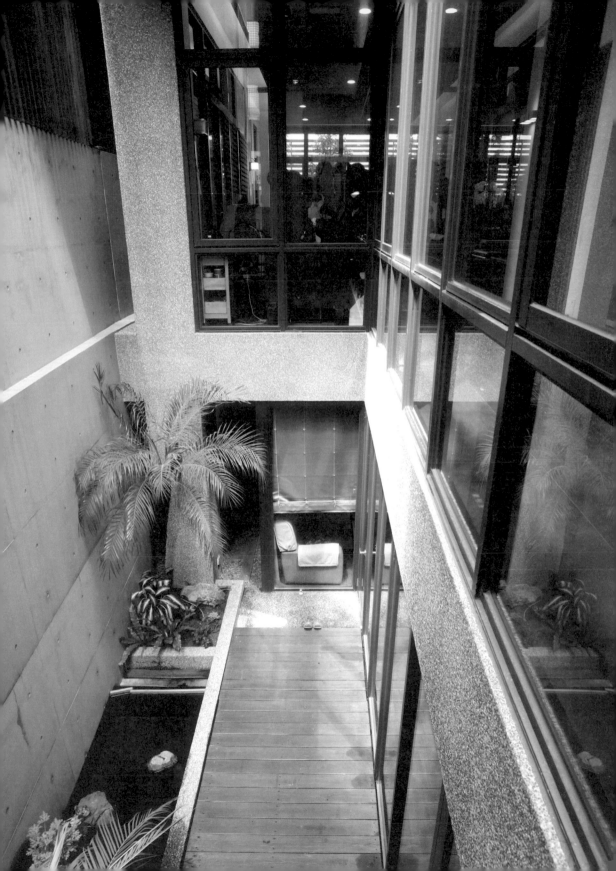

● ● ● 從父親一代開始，楊老闆一家人就在豐原打拼，生於斯、長於斯，就連生產工廠也在附近，在尋覓換屋的過程，他們也考慮是否遷到台中市區，但總覺得還是無法割捨住慣二、三十年的豐原；最後，在老家隔幾條街不遠的地方，他們買下兩棟相臨的透天厝，合併成寬9米、長32米的基地，準備用來蓋一棟三代樂活的新家。

夾在豐原市區的街屋之中，楊老闆的家一不小心就會錯過。低調的清水模框架、向內退的建築量體，嚴格說起來，這是一棟採取混合材料的「折衷清水模建築」。會選擇加入清水模材料，是因為楊老闆一家對建築也相當有研究，楊老闆說，他的父親很喜歡建築，經常到各地去看建築，也曾經接觸過營建；在討論新家的過程，他們本身對於材料、施工與設備就很有想法，換過好幾個設計師，終於在友人介紹下，結識了蘇林立，才得以落實想法。

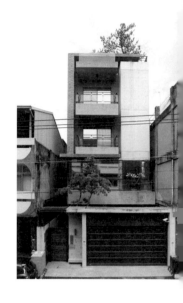

虛實交錯的兩個L

雖然喜歡清水模給人自然、簡單的感覺，楊老闆說，但也因為了解清水模在工法、養護的難度，他們希望採取折衷的做法，取清水模質樸的感覺，而避免過多的清水模讓空間顯得冰

1 視聽室
2 車庫
3 · 4 客廳
5 餐廳
6 和室
7 主臥
8 起居室
9 臥室
10 主臥
11 起居室
12 書房
13 臥室

B1平面圖

1F平面圖

2F平面圖

3F平面圖

4F平面圖

5F平面圖

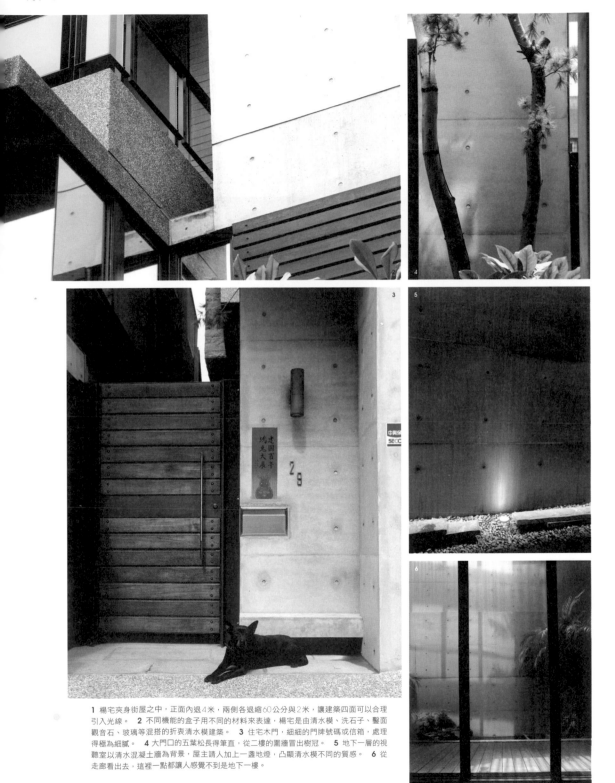

1 楊宅夾身街屋之中，正面內退4米，兩側各退縮60公分與2米，讓建築四面可以合理引入光線。　2 不同機能的盒子用不同的材料來表達，楊宅是由清水模、洗石子、鑿面觀音石、玻璃等混搭的折衷清水模建築。　3 住宅木門，細細的門牌號碼或信箱，處理得極為細膩。　4 大門口的五葉松長得筆直，從二樓的圍牆冒出樹冠。　5 地下一層的視聽室以清水混凝土牆為背景，屋主請人加上一盞地燈，凸顯清水模不同的質感。　6 從走廊看出去，這裡一點都讓人感覺不到是地下一樓。

1 廊道聯繫前棟與後棟建築，讓住家不再被格局切割。　2 每一層樓的視線幾乎都可從空間最底看到最前。　3 客廳空間，地坪鋪上柚木集成材，天花板局部使用實木格柵，增加溫潤與線條感。　4 天井四周的建築立面採用大量玻璃窗，為室內迎入自然光。　5 開放式廚房採用德國進口廚具，相當注重設備的屋主還特別購置了內嵌式洗碗機。

冷。在平面裡，蘇林立以「兩個變形的L」，將虛實空間扣合，形成交織的生活盒子，而清水模主要用於虛空間（庭院），包括車庫門框、圍牆、室外的立柱等，使清水模扮演襯托中庭景觀的角色，並且於實空間（建築本體）以洗石子、鑿面觀音石等材料呼應清水模的樸實之感。

由於基地南北接連棟透天，蘇林立將建築主體內退四米，留出前院與車庫，而二樓以上也逐步退縮，讓建築不緊貼都市，有餘裕創造內在風景。為了讓建築有自己的領域，不僅建築北側退縮60公分，讓樓梯間、淋浴間可以合理引入光線，而南側也退縮兩米，成為大門到玄關的引導道。當人們從外界被導引進入，則可見一天井貫穿至地下一層，陽光順著清水模牆向下觸伸，底部鋪著木棧板，有一窪小塘、綠植和幾枚頑石，風洞效應引入氣流，明亮、通風、綠意盎然，楊老闆說：「走在地下室不說還以為是一樓！」

天井裡的奧義

而天井座落的位置，也與座向、氣候有關。將天井設置在建築南側，並且在四周建築立面採用大量玻璃窗，不只是為了迎入自然光，更可以引入南風，讓夏季室內更加涼爽舒適，而北側開口部不大，主要用來借光，也可以利用臨棟建築擋去北風，使冬季北風不灌入室內。

在平面設計上，可見聯繫前棟、後棟的廊道刻意被放大，蘇林立說他改變一般以「格局」的方式來看待平面，而是用走廊串聯前後空間，或合併起居間成為較大的活動空間，除了臥室外，書房、客廳、廚房等空間多採用玻璃拉門區隔，一層樓的視覺幾乎都可從空間最底看到最前，甚至穿出窗戶，欣賞戶外清水模外牆與五葉松美麗的姿態。較特別的是，客廳牆面高處有一橫開口，對著鄰居的後花園，楊老闆說：「借景用的，春天在屋內就能賞櫻喔！」

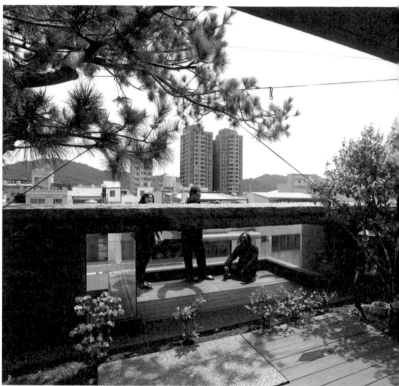

1 清水模圍牆加上剛果木木格柵，耐日曬雨淋不易彎曲，可為鄰居視覺屏隔。　**2** 頂樓佛堂外的露台向外突出，是孩子們玩耍的小基地，木平台中間混入一塊洗石子地面，可用來放置金爐。

設計師／建築師 蘇林立
背景 蘇林立建築研究室主持人。1966年生於台北，1992年台灣東海建築系畢，2000年設立蘇林立建築研究室。2003年以三義木雕博物館獲台灣建築獎首獎，知名作品包括：火炎山生態教育館、苑里有機稻場設計、三義樹也Villa等。
公司名稱 蘇林立建築研究室
電話 04-2251-8695

蘇林立的清水模觀點

清水混凝土的材料本身，從裡到外是一體的，它是自然的、沒有裝飾的。清水混凝土的精神，代表著真誠與實在、質樸與精準，將清水混凝土做為虛體空間的主素材，同時也成為引導光線、襯托自然的背景。清水混凝土讓建築成為天光水綠等自然元素的舞台，當人們走在建築內，大自然以清水混凝土為畫布，人們在上面看見光，因此意識到光；人們看見樹，因此意識到樹。

在室內裝修上，楊老闆希望盡可能簡單，除了玄關採用仿觀音石的磁磚，其餘地坪都鋪上柚木集成材，廊道與客廳天花板局部使用實木格柵，增加溫潤與線條感，這些都呼應著清水模自然與樸實的性格。

活用硬體創造軟生活

走進屋子內，發現古典樂不絕於耳，就彷彿走進誠品書店，而這套系統的作法一點都不難。蘇林立說，屋主一開始就設定了想法，在水電施工時預留管線，於重點裝小型揚聲器，利用主機同步播放，做法類似百貨公司使用的廣播系統，無論煮咖啡、澆花、晾衣服，走到哪音樂就到哪。楊老闆笑著說：「這套系統的喇叭雖然是幾千塊錢的便宜貨，但室內殘響讓音質聽起來還不錯，這幾顆喇叭比放在地下室的B&O還常用！」

由於本身從事機電材料製造產業，楊老闆對於住宅設備也十分講究，一般透天住宅難處理的打掃、維修與防災問題，都在規劃時考慮進來，如：中央吸塵系統、地下防洪蓄水池、不斷電緊急發電機等，從景觀到機能，把家裡打理得這麼舒適，楊老闆說住在這裡唯一的缺點，就是會變「宅」，假日都不太想出門去了！

清水模住宅 Q&A

Q 混搭式的清水模建築有哪些好處？
A 一般屋主對於清水混凝土建築的抗拒，會在於感覺室內過於冰冷，其次是防水養護、造價比高，最擔心的莫過於成品不完美，必須忍痛接受，或敲掉重做；採用混搭的設計方式，可以在重點處利用少量清水模達成概念所需，局部養護較全棟養護容易，整體成本較全清水模建築來的經濟。

Q 清水模與非清水模的結構面交接處該如何處理？
A 兩者材料混用時，由於非清水模面日後會貼磚或貼石材處理，如果要求兩不同界面完成時表面一致平整，施工時應將貼磚或石材的厚度計算進去，清水模結構必須較非清水模面要厚些。

Q 下層清水模結構與上層非清水模結構，兩者的水泥配比需調整嗎？
A 其實不用，上下兩種混凝土結構的差異只在上層採用一般木模，下層採用一般平板模，澆灌時兩者水泥磅數與配方皆相同。

Q 楊宅整體施工難度最高的地方在哪？
A 為了讓清水模牆延伸進入地下一層的視聽室內，建築立柱不緊貼牆面，以免打斷整體感，但由於脫出的縫隙太小，使拆模相當不易。

Q 「中央吸塵系統」與「不斷電緊急發電機」的功用？
A 施工時，於牆面預留集塵管道，將吸塵馬達設置於地下室機房，室內各處都有如同圓孔插座，一條吸塵塑料管往牆上一插就能開始打掃，上下樓層不需搬動機器，也不會有電線纏繞、噪音等問題。為了怕雨天排水不及，楊宅地下室設有蓄水池，用來調節排水，屋頂設置不斷電緊急發電機，可避免風災斷電影響抽水馬達工作，而導致地下室淹水。

11

獨棟透天

Ali 家，
稻香中的不規則特色屋

攝影師阿利的家就座落在無光害的好山好
水，為了捕捉那每年五月飛落的油桐花
海，以清水模為主體的建築做了轉向、交
錯，發展成屋子前後段不同的結構系統，
低調地應和著綠色稻浪搖擺。

文字 魏賓千　**攝影** Yvonne、阿利　**部份圖片提供** 和喜空間設計

所在地 宜蘭縣員山鄉
住宅類型 自地自建新成屋
居住者 夫妻、小孩
完成時間 2009年
基地面積 475坪
主建物 總樓板面積／149.6坪
各階面積 地下室／29坪・1F/39.8坪・2F/46.3坪・3F/34.5坪
附屬建物 室內坪數12.3坪
空間配置 主建物 B1／和室、SPA空間、攝影暗房・1F／孝親房、客廳、餐廳、車庫
2F／主臥室、臥室、起居室、女主人書房、娛樂室・3F／攝影工作室、男主人書房
附屬建物 1F／車庫・2F/VIP套房
使用建材 清水混凝土、觀音山石、太平洋鐵木、板岩、美國側柏木、磨石子地、水泥粉光、壁布
COST 3,000萬元（建築／1,800萬元、水電／150萬元、空調／100萬元、室內／450萬元、景觀／500萬元）

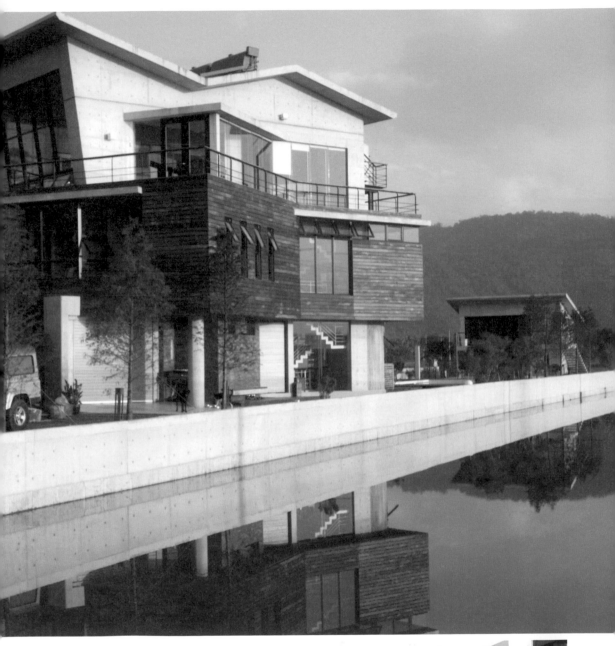

上 房子建置在長條狀的水田之間，延伸而出的不規則清水模建築。（**攝影** 阿利） 下 建築的外圍牆亦是採清水模，搭配木質，以折板的型式呈現，圍 圍成一道反應時光流轉的日晷。（**攝影** 阿利）

● ● ● 　等待。這是在阿利的家過日子最快樂的事，最美麗的心情。等待夜晚降臨，萬點繁星湧現在無垠天際；等待一年一次跟人間報到的五月雪，瞬間白了年輕翠綠的山頭……

　　阿利原居住於台北近郊，房子的臥室沒有對外窗，因工作緣故下宜蘭拍攝宣導短片認識宜蘭，帶著老婆、小孩加入宜蘭新移民一族，買地、蓋房。房子的基地開闊，有475坪之廣，座落在群山簇擁、一片片水汪汪的稻田中，夜晚可觀星、無光害的自然環境，是他當初看中這片地的最大主因。

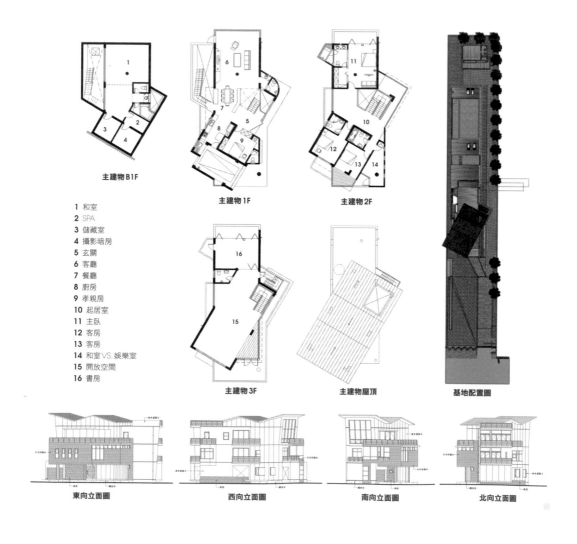

主建物B1F

主建物1F

主建物2F

1　和室
2　SPA
3　儲藏室
4　攝影暗房
5　玄關
6　客廳
7　餐廳
8　廚房
9　孝親房
10　起居室
11　主臥
12　客房
13　客房
14　和室 VS. 娛樂室
15　開放空間
16　書房

主建物3F

主建物屋頂

基地配置圖

東向立面圖　　　　西向立面圖　　　　南向立面圖　　　　北向立面圖

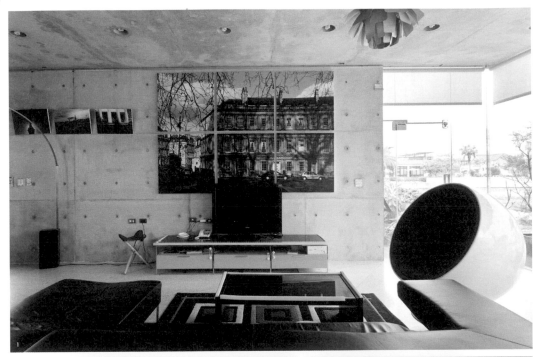

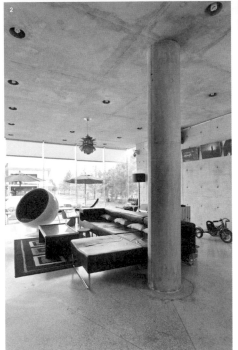

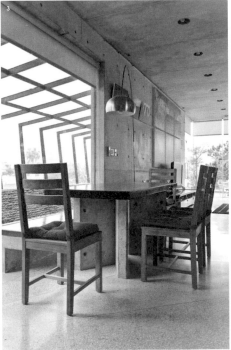

1 客廳採灰、黑色為基調,黑
白攝影作品以拼組的姿態呈現,
回應清水模主牆的幾何線條。
2 主屋建築前半區因應轉向設
計,在結構設計採樑柱系統,
由4根柱子支撐起巨大板塊。
3 餐廳設置在客廳、樓梯動線
之間,來自樓梯的天井光線是最
佳的日光照明,餐桌的桌腳延續
清水模設計。

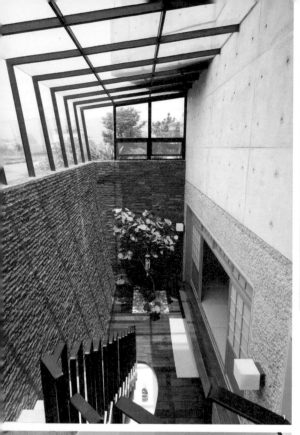

1 主屋建築往地下挖約一層樓高的深度，規劃為休息和室區、暗房，串聯上、下樓層的梯子是屋子的大天井。　2 一樓是長吧檯，是主人烹煮義式咖啡的休閒角落，樓梯的白色線條交錯著木質暖調，增加清水模空間的趣味。　3 地下室的和室空間採架高地板，是聚會活動區域之一，和室外的鑿面牆並非因為澆灌清水模失敗的補救，而是為了呼應清水模的自然質感。　4 建築的不規則切面深入地下空間，和室旁的畸零角落規劃為洗手檯區，左右銜接著浴室、廁所，頂部開窗是一樓。　5 二樓臥房區的過道，擺著艷色的有型家具，打點成家人暫停逗留的起居空間。　6 臥房之一，近窗的三角空間架高木地板，變成臥房附屬的小和室，清水模牆構成空間主題。

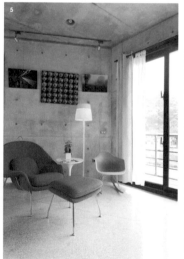

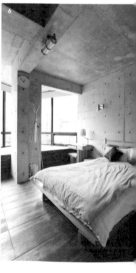

主客使用分離　主屋、客房分開蓋

買了地，蓋房子同樣也是找在地的設計師林文田合作。房子要蓋成怎麼模樣？要配置什麼樣的機能？「剛開始接觸時，是先看到男主人阿利的車子，一部宛如游牧民族般的露營車。」林設計師回憶說。

而男主人阿利首先提出的要求是，家裡一定要有一間暗房。

除了暗房的需求，有關房子的一切其實是很混沌。但在溝通討論的過程中，許多關於空間使用、個人喜好的想法漸漸浮出。「我希望給客人使用的空間是跟家人的起居空間有區隔。」於是，產生了主屋、客房的前後兩棟建築，主、客使用的關係有了清楚的界定，給予彼此私密性，以泳池為分界、串聯。另一個考量是，客房建築日後若開放經營民宿服務，也符合建築法規對於建物出租使用的相關規定。

前棟主屋的基地往下挖，約一個樓層高的深度，地下樓層規劃為休息和室區，以及阿利指定的專屬空間，一個真正隱入地底的暗室，串聯上、下樓層的梯子是屋子的大天井，灑下過於恣意奔放的陽光。一樓空間設定為公共區塊，家人跟親朋大伙兒的活動聚會場所，有著開闊的客餐廳、廚房，以及一道長吧檯，二樓、三樓則為臥房及書房。

迎接五月油桐花雪　長型建築轉不規則

還原房子的現場，是規則的長條狀水田之一。

「台灣的水田經重劃後，以100米為深度的方整長條狀呈現，如何在這麼刻板的長條狀基地環境，讓房子脫穎而出呢？」林文田設計師回憶說。然後，在進行基地調查時，發現基地的左側山頭，每年五月佈滿油桐花海，落英白雪漫天飛揚，反倒是房子的正面迎向檳榔樹景、山景，相較之下顯得單調。

特殊的景觀給了林文田設計靈感，「我思考的是，如何讓房子側面的油桐花山景拉進來？試著讓建築朝向油桐花景的方向轉，於是產生了不同角度的量體。」整個建築體，以兩個長方體結構，回應環境的條狀視覺，做出交錯的方向旋轉、錯開。基地與樓層像是兩個巨大板塊交錯，有如鏡頭般，對著油桐花海聚焦，只為了捕捉那一年一度，驚鴻一瞥的感動。

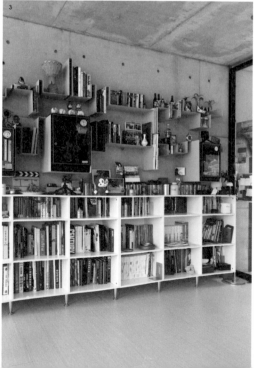

1 主人書房的閱讀區，從外轉折而來的清水模壁面與大窗形成厚實與輕透的雙質感。空間裡用了些許的木色調和，略微調高空間暖度。　2 走向主屋3樓的樓梯過道，樓梯的天井視覺更為明顯，清水模牆成為記錄一家人生活點滴的佈告板。　3 三樓的主人書房，清水模牆變成展示主人收藏的布幕，不規則的牆架收著各式物件，給灰色纏熱情的活力。　4 開闊的3樓空間，因應建築量體轉向、交錯，室內無可避免地產生交叉的空間，設計師利用架高的休閒起居平台等，方正不規則的空間感。

小角落大實用　方正不規則空間的思考

　　隨著建築量體轉向、交錯，室內無可避免地產生交叉的空間，所謂的不方整的角落。但是，當人們在室內活動、遊走時，其實是不會感覺到空間的「轉」，以及眉眉角角的畸零區塊。林文田設計師解釋箇中原因，「室內還是以方正空間為主，主體區塊，如客廳、主臥等都是方正的，至於形成銳角視覺的區塊則規劃為浴廁、更衣儲物空間，或是架高的休閒起居平台等。」小空間的角落再造，自然將空間轉向的動線做了修正。

　　建築的結構體之一，柱子部分比較難排，這是空間轉向的另一個附作用，以及阿利的家的特色之一。「房子的前後兩區採用不同的結構設計，前半區因應轉向設計，所以在結構設計採樑柱系統，由4根柱子支撐起巨大板塊；後半區則走板牆系統，空間裡看不到一根柱子存在。」設計師的一番剖析解開了大伙兒的疑惑，為什麼客廳區、屋外等幾處，為何存在著柱體結構。

飛一趟日本　認了以清水模為主體

　　蓋屋途中，阿利因公務飛了一趟日本。這一飛，之前懸而未決的提案有了最終結論。原本阿利對於清水模的不確定、猶疑，經過在日本實地體驗後，愛上了清水模。「房子一定要用清水模。」阿利如此肯定著。

　　因為阿利期望踏進家門的感覺是輕鬆、安靜的，而清水模就具有這樣的安定人心性質。「不過，真的等阿利確定後，開始傷腦筋了。」設計師林文田補述說，「清水模設計之所以困難，難在於『不行就是不行。沒法做任何處理的。』」因為清水模必須於現場澆灌製做，所有內涵於牆體的元素，包括水電管路等設計都必須一次到位，無法事後再修正更動，所有細節絕對要求考慮清楚，更何況阿利的家採不規則的空間設計，徹頭

1‧2 泳池是屋主指定的設計，池岸邊的清水模花灑給了清涼想像，也串聯前後兩棟對望的建築。　3 客房裡的陳設簡單有型，斜窗設計發展自建築體的斜屋頂，形成特別的框景畫面。

徹尾地考驗設計者的精算功力及施工團隊的品質掌控。

原木與大開窗　溫熱清水模空間

　　清水模設計、施工門檻高，但自然原始的表情，加上房子的縱長、轉折設計，讓阿利的家很自然地融入周遭削長片狀的綠色田野。「用清水模會不會把房子蓋得像是博物館。」即使是對清水

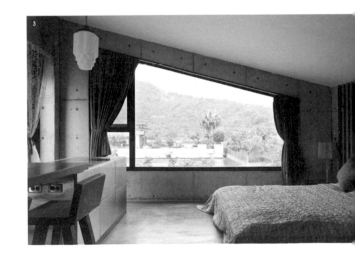

模的接受高，阿利忍不住地擔心。

但在阿利的家卻是熱情有餘，溫暖迎人。清水模是空間裡外的主體，在室內的廳區搭配磨石子地坪，臥室區的地坪則採水泥粉光，清亮的灰調佈滿公、私領域，在設計房子時即設定引用暖色調，如原木的溫潤，外牆部分局部使用太平洋鐵木，室內採用了很大量的原木，如美國側柏木結合燈光的使用；或是有機稻草材質的壁布，在灰色的背景裡添上如火的暖度。

光與木，給了清水模房子熱度。在這裡，光也是主要的電力來源，因考量到安裝太陽折射板的角度問題，將原斜屋頂結構改為折板型式，讓屋頂正面迎向陽光熱力，做好蓄電準備，給了自由生活更寬的不羈尺度。

主屋建築的轉向設計，在側邊看來更為曲折明顯，外牆部分局部使用太平洋鐵木，讓建築體有了冷熱兩種表情。

建築師 林文田
背景 和喜空間設計負責人。
公司名稱 和喜空間設計
電話 03-9321638

**林文田的
清水模觀點**

阿利的家是設計師林文田第一次將清水模運用於建築設計，而且首次體驗便是難度極高的不規則建築設計，在林文田看來，清水模空間有種冷凝的強烈個性；相對地，這也是清水模之所以具有形塑空間安靜感的原因，會讓人雜亂的思緒瞬間淨空的效果。因此，日本人對於清水模設計，便是以「空」、「禪」來形容它，在某種程度上，其實是能發揮撫慰人心、獨特的療癒作用，給予生活空間另一種溫暖感。

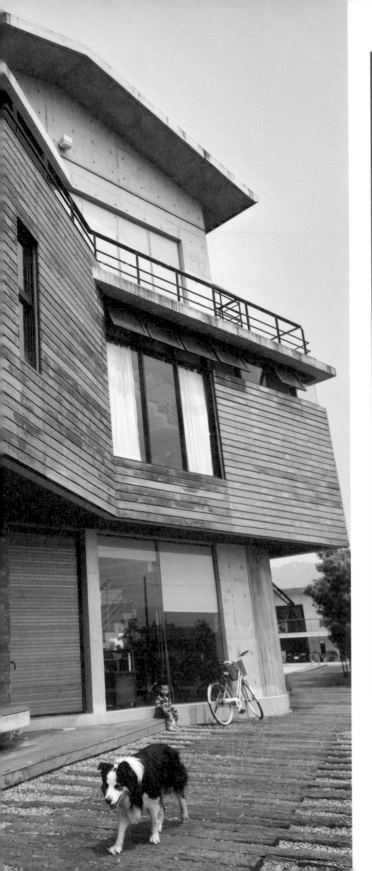

清水模住宅 Q&A

Q 阿利的家使用清水模的困難度為何？

A 清水模的設計前置作業繁複、現場澆灌執行的控制關係最終的呈現，因此一般看到的清水模設計都是方整的，但阿利的家不僅裡裡外外都是採清水模，就連建築體轉向的交接處，也是乾淨俐落的不規則清水模牆體，對於細節的絕對要求更高。

Q 如果評估採用清水模的風險過高，有其他替代材選擇嗎？

A 洗石子或噴塗料，將會是呼聲最高的替代材，這是因為整個建築型體採取幾何量體設計，在考量到避免線條分割的增加，破壞外型設計的完整性，使用這兩種材料是最佳的選擇。

Q 地下室的和室外牆呈現鑿刻狀，是因為清水模澆灌失敗嗎？

A 不可否認，鑿面的處理是修補清水模澆灌失敗的解決方法之一，但在這裡並非如此，鑿面設計其實是為了製造歲月風化的深刻烙印，特別執行的牆面視覺處理，呼應清水模的自然質感。

Q 清水模大量運用於室內外，如何中和灰階的冷調？

A 利用木質的搭配與大面積開窗，來調和灰色空間的溫度，如外牆局部使用太平洋鐵木，室內採用了很大量的原木或有機稻草材質的壁布，在灰色空間裡注入暖度。

修行人的家，
未完成的生命進行式

穿過繁華的台中市區，過了地下道就是大
里，這裡有一處結廬在人境的清淨地；
不在山、不在水，菩薩寺就坐落在尋常透
天厝陣列裡，等著每個人「回家」。

文字 FunnyLi　**圖片提供** 半畝塘聯合建築師事務所、菩薩寺　**攝影** 劉俊傑

所在地　台中大里
住宅類型 獨棟宗教建築
居住者 比丘　住持及住眾
完成時間 2004年
基地面積 114坪
建築面積 68坪
總樓板面積 192坪
空間配置 1F/客堂、法務室、淨房、大寮
2F/大殿
3F/法堂、閉關房、僧堂、淨房 4F：天空壇場
使用建材 清水模、鐵件、鋁格柵、鋁窗、玻璃、
實木、矽酸鈣板、南非黑
COST 870萬元 (不含水電、空調、景觀)

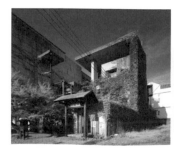

右 綠植佈滿了整個外牆，清水模它讓藤蔓抓得更牢，能爬過去，變成很美的一幅畫。　**左** 一樓客堂可見庭園景緻。

● ● ●　爬藤為清水模穿上綠色的活外衣，如是茂生的景象，讓人忍不住請教：「菩薩寺究竟完成了多久？」要花上幾年才能有這樣的植態吧，期待聽到類似的答案，而菩薩寺執事葉居士卻回答：「菩薩寺還沒完成。」

　「用五百年來建寺」，對菩薩寺而言，開山建寺是一段從未停止的過程，它不像一般廟宇募足經費才動工，有多少因緣就蓋多少，在走走停停中，菩薩寺花費了很長的時間建設。從最早短絀的經費開始，菩薩寺一度考慮只用鐵皮來蓋，經過種種迂迴，而今已是綠意盎然、充滿生命力的姿態；菩薩寺說明了生命的無常，更重要的是，讓我們看見生命的各種可能。

詮釋求道的動線

　素樸的清水模外牆加了黑色的鋁隔柵，被柱梯包攏的建築主體從外相看來，如同一只神祕的黑盒，儘管在有限經費下，採取不需外飾的清水模作法是思考之一，但菩薩寺認為，建寺就是修行的過程，其最大的心願就是希望能用一般人都能理解的方式來弘揚佛法。

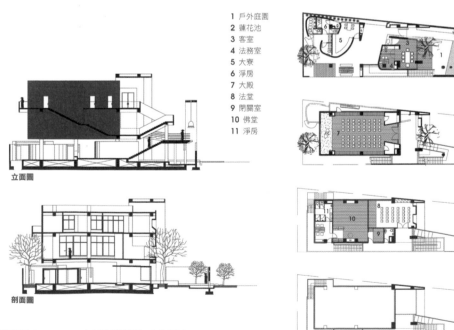

1 戶外庭園
2 蓮花池
3 客室
4 法務室
5 大寮
6 淨房
7 大殿
8 法堂
9 閉關室
10 佛堂
11 淨房

立面圖

剖面圖

1F平面圖

2F平面圖

3F平面圖

屋頂平面圖

菩薩寺的整體建築以「手握寶盒」為概念，以清水模為粗獷的體，含蘊著寶盒，形成對比。

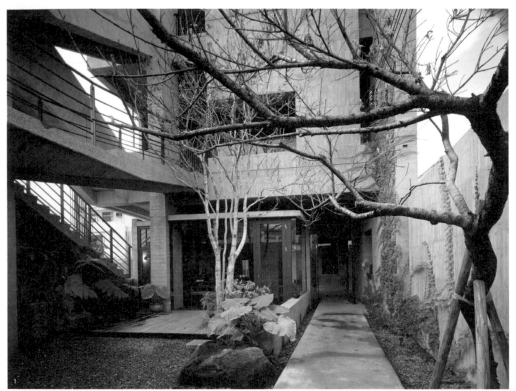

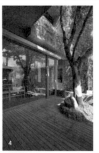

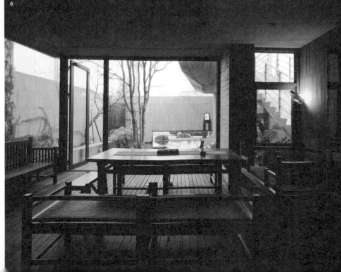

從建築到空間，建築師江文淵試圖透過幾個轉折隱喻無上甚深的妙法，從入門水牆、二樓鐘樓、大殿聽法、三樓傳法，一直到頂樓在天空下的壇場，整個房子傳達從地走到天、從「有」趣入「空」、從「世間」超越到「出世間」的過程；二樓平台敲鐘表達求道決心，走到三樓則可回望紅塵走過的路，而外環的階梯是對法的護持，亦象徵著傳法的軌跡。

菩薩寺的整體建築以「手握寶盒」為概念，江文淵將清水模視為粗獷的體，含蘊著寶盒，形成對比，一樓客堂、二樓大殿都是一個個的盒子，其餘空間則與天地交融，樓梯甚至伸出建築主體，在參天的枝葉中繞行，與自然共存，更希望透過這樣的建築印象，與過路人結緣，使不由自主入內一探，而發現可受用一生的寶藏。

用環境說法

寺前，老梅樹矮幹橫生，枝葉低垂輕掩著一面水牆，呀一聲推開木門，走過小橋，回望水塘，一尊浴佛藏在牆洞上、也倒影在水面上，它喻意著我們經常被虛實迷幻的心，必須用佛法的水轆轤洗滌。菩薩寺的建築是一座蘊藏著法的寶盒，每一個環節都寓意著無形的法，讓人們來這裡除了聽師父說法外，從可視可觸可言的環境中，也能細聽法在向我們說話。

「我們總是把家弄得很舒適，來保護脆弱的軀殼，但如果願意給生命一個機會，會發現生命是很強壯的。」葉居士說，在這裡有很多不便利是當初就預設的，例如沒有頂蓋的樓梯、沒有被牆密實的空間，在菩薩寺你可能會淋到雨、吹到風，過橋也沒有護欄，很多人問：這樣不危險嗎？菩薩寺卻認為，我們的內心就有欄杆啊，只要鍛鍊好自己，心就不需要那麼多外在的保護。「我們總是說多麼喜歡大自然，卻又不願意接受大自然帶給我們的不方便，而一廂情願的要求環境來滿足我們的需求，」她說：「如果你淋到雨，可以想想為什麼不喜歡淋到雨呢？」沒有侷限、沒有束縛，就是自在。

1 從入口到天空下的壇場，整個房子傳達從地走到天的過程。　2.3 無護欄的小橋通向門外，讓線條更為簡潔，同時也意味著護欄存於心，勿倚賴外界過度的哲思。（圖片提供 菩薩寺）　4 仔細看，一樓客堂獨立於清水模框架，也是一個寶盒，若站在外梯上往下望去，可見盒上鋪著卵石。（圖片提供 菩薩寺）　5 從二樓鐘樓走向大殿　6 從室內望向戶外，外圍的牆下方特意開了方孔，使牆隔絕外界雜亂的風景，卻同時能欣賞到牆外的水景。　7.8 外環的階梯是對法的護持，亦象徵傳法的軌跡。圖說待補圖說待補。（圖片提供 菩薩寺）　9 在菩薩寺裡，角落、牆邊、樹下有許多菩薩像，來自各方，與清水模的質地相互呼應。（圖片提供 菩薩寺）　10 清水模的空間，成為修行人的家，取其如實靜定的素材，恰好與心境意念相同。（圖片提供 菩薩寺）

回應「如實」的狀態

當在探討清水模工法的同時，菩薩寺的住持慧光師父給了我們另一種觀點。當生命有不圓滿，很多人試圖去隱藏，就譬如灌漿沒做好，就用磁磚填上、用油漆遮掩，可是清水模不這樣做，它選擇接受，不去迴避、隱藏，清水模本身所呈現的，是生命「如實」的狀態：從出生到成熟，倘若你允許生命裡面有不圓滿的部分，當你接受這個不圓滿，就可以漸漸往前走到圓滿。

慧光師父說，很多來參觀的建築師總是很好心地指出某些不完美的地方，對於這些「失敗」，菩薩寺選擇接受。「清水模的本質很簡單，不用加上太多的東西，也因為建寺我們也理解了工法的特性，一拆模，失敗就是失敗，但失敗是不是不好？」這些不圓滿也是另一種風貌，葉居士指著牆角的「蜂窩」，她說：「如果你去接受它，它就會變成很美的一幅畫。」

1‧2 一樓的客堂可連通到戶外，平台上可舉行茶禪、咖啡席、精進料理等各種活動。（圖片提供 菩薩寺）　3 從大殿向外望，無論地板、格牆、傢具皆採用不假修飾的實木裝修，兩旁木格牆上是畫家邱秉恆對菩薩寺的素描。（圖片提供 菩薩寺）　4 素樸的清水模外牆加了黑色的鋁隔柵，用來引光，也用來篩選外景。（圖片提供 菩薩寺）

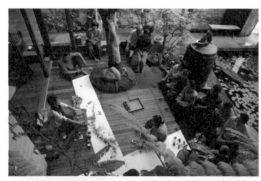

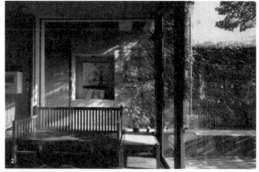

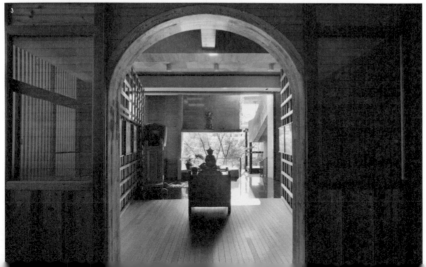

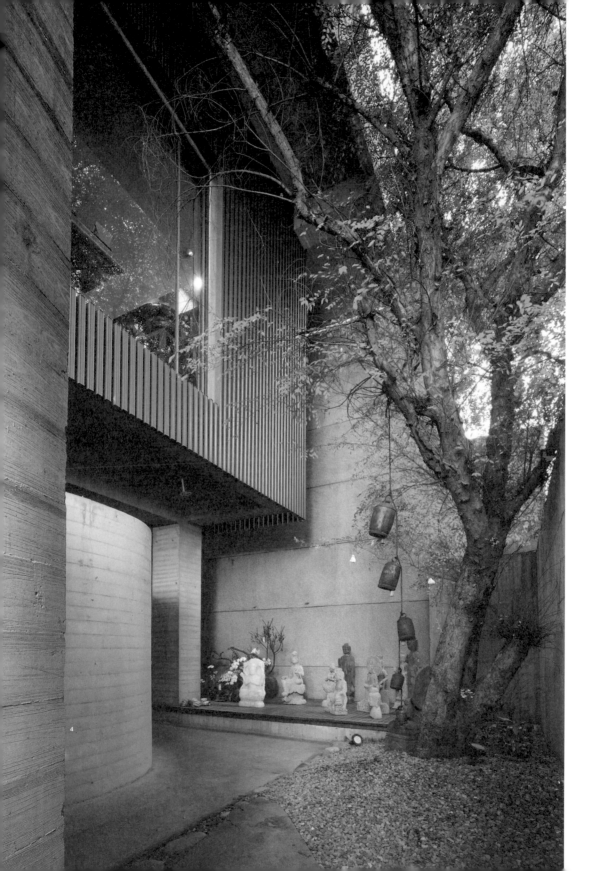

朝一座生命的山

在菩薩寺裡，角落、牆邊、樹下有許多菩薩像，問葉居士為何有這麼多佛，她說不是刻意的，剛好有信眾發心供養，無意間使這裡成了這麼多菩薩的家，這番話不禁讓人想起菩薩寺一樓版畫牆上的一句妙言：「眾生，是菩薩的淨土。」在佛家裡，佛指的是覺悟的人，而菩薩則是學習成佛的過程；相對於佛，菩薩是學生、是弟子，而菩薩寺所代表的，正是每一個生命智慧學習者的家。

菩薩寺說：「在生命的林園，天都會有新的落葉。」生命是無常的，建築何能逃過無常，或許清水模一拆模即完成，但建築卻可能從來沒停止過。原來，這是一棟似而完成、卻一直在生命中成長的建築。

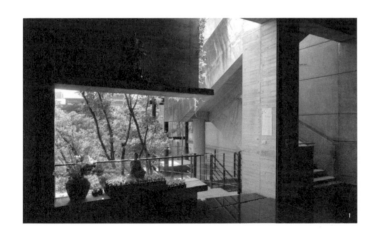

1 二樓大殿外的牆開了口，供養著佛，而上方L型也供著一尊韋陀菩薩。（圖片提供 菩薩寺） 2 菩薩寺透過水相說明，世間一切存在的現象，都如夢如幻如泡如影如露如電般的虛妄，隨因緣和合、壞散而生而滅。（圖片提供 菩薩寺）

建築師 江文淵／半畝塘團隊
背景 十年來，半畝塘一直以「節氣建築」為一條整合的路，從環境、建築、室內、景觀等不同角度一起成就整個事業，並在實踐中發現方法，在方法裡尋求創新，透過一件件的建築作品，表達並了解對環境友善的美好。
公司名稱 半畝塘聯合建築師事務所
網址 www.banmu.com
電話 04-2350-5182

江文淵的清水模觀點

我想創造的，是心靈的居所，而這個居所是一種氛圍，卻沒有一定形式，只要讓人感覺舒服，菩薩寺的寶盒或稼軒的田中居都能成為心靈的居所。對半畝塘來說，建築是一個皮層，裡面是生活，而外頭是自然；即使是清水模建築，因地制宜依然是最重要的，隨著環境去相應它、融合它、不要相抗。

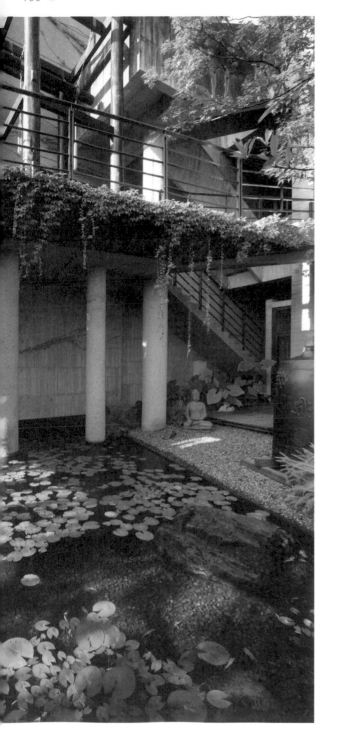

清水模住宅 Q&A

Q 菩薩寺的清水模在施工上有何特色？

A 菩薩寺的清水模原本想使用杉木板，但因為杉木板造價很高，於是改成使用模板；雖然模板的表面很粗糙，但粗獷的效果也會比原來好，只要有質樸感，就可以「建寺」的思維對應建築的樸拙感。

Q 除了清水模，建築大量使用隔柵手法的原因是？

A 為了讓建築這個寶盒有保護內在的「法」的感覺，建築側面用上許多隔柵的手法，除了讓光線進來外，因為隔柵有次第，也有篩選外景的作用，就看不見外在世界雜亂的景色。

Q 清水模與其他建材搭配上的思考為何？

A 原本建築隔柵想用竹子來做，較溫暖，但考慮到風吹日曬後會腐爛就放棄了，所以選擇鋁料，並且使用黑色的表面塗料，讓它不要有做假的味道。

與天空接續的田間大宅

在故鄉的田裏蓋一棟房子，稼軒象徵主人衣錦還鄉的榮耀與喜悅，同時也是生命的第一個豐收。為了回應稼軒主人所從事的絲綢紡製工作，半畝塘希望能在建築物上反應細膩的絲線感，而成為設計的開端。

與一般豪宅不同，稼軒的設計希望由環境出發，從生活使用出發，而景卻是單純的。前庭的導牆高達三米六，過濾了週邊的環境物景，只看到清水模接連天空，讓人感覺和天空很近，同時也忘卻了自己處於田中央；進入院內，可見三個圓：第一個圓在獨立牆，象徵阻擋；第二個圓與地連結，地上之礫石與前院連繫相融，象徵與環境交融；第三個圓則由20米長的圓弧所圍塑，引導至家屋，同時也成為一處富有禪意的表演場；而以清水模鑿面設計的

水牆，帶來潺潺水聲，讓人回家後即能享受靜心的和緩步調，形塑出空間次第分層之節奏。

稼軒的建築造型簡單，整個建築物呈現一個ㄇ字型，從左側開始，向上延伸至二樓，反折回來，再帶回到地平面，而基地地底和地板全部托開，並採用大面玻璃，使這個方盒傳達出穿透感，而其立面使用垂直比，以線條來表現絲質的概念。此外，考量私人住宅的隱私需求，局部加上隔柵處理，再輔以內遮簾，使玻璃盒子有保護感，並非完全裸露；而夜晚時分，地板托開處藏有照明，打燈後，讓人更可以感覺到房子的輕巧。

除此之外，建築側院有長廊，包覆以29棵九芎樹，自然地連結至後院。後院長度約40米，一處留白為開放空間，使主人可在天空地景下宴客，而另一處則為自然生態園林，生態池、石徑、百年桂花樹、水瀑、天空、林木等各類景觀及植物於其間相融，讓人行走於時，能夠靜觀自得地欣賞。

所在地 台灣苗栗
住宅類型 獨棟別墅
居住者 夫妻、兩男、一女
完成時間 2004年
基地面積 1000坪
建築面積 100坪
總樓板面積 300坪
空間配置 1F/玄關、客廳、廚房、餐廳、起居室、中庭、傭人房、次臥房×2．2F/主臥房、次臥房、書房、電腦室、烤箱 3F/視聽室、神明廳、洗衣室、機房
使用建材 鋼板清水模、面玄武岩、抿馬紋石、件、玻璃、I型鋼材、鋁窗、實木門、大理石、柚木地板、紅木、觀音石

1 在故鄉的田裏蓋一棟房子，象徵生命的第一個豐收。　2 建築側院有長廊，包覆以29棵九芎樹，自然地連結至後院。　3.4 室內空間使用白色石材，呈現出典雅細緻的質感。　5 進入院內，可見三個圖，在獨立牆、在地上形塑出空間次第分層之節奏。　6 整個建築物呈現一個ㄇ字型，其立面使用垂直比，以線條來表現絲質的概念。

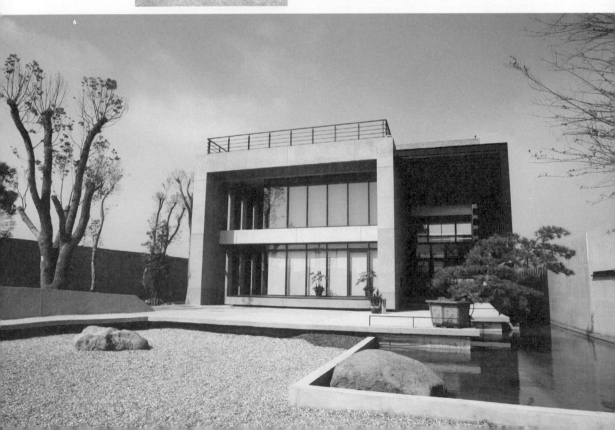

13 獨棟透天

邀自然進家中定居！

在成群豪宅中，怎樣的建築才能獨佔鰲
頭？經過多方揣摩，建築師最終拋棄傳統
觀點，以原味的清水模建築，打造可以敞
開給自然，敞開給朋友社群，同時可私密
和獨享的生活容器。

文字 Fran　**圖片提供** 永續建築師事務所

右 運用庭園基地設計出斜邊造型車庫，搭配清水模材質及二樓
迎客松等元素，創造建築的孤傲個性感。　**左** 有天有地是透天
厝最大特色 建築師在規劃時竭力地讓天地的元素還原於建築中，
也成為此案最重要的設計概念之一。

所在地 台中市七期重劃區
住宅類型 獨棟別墅
居住者 N/A
完成時間 2010年2月
基地面積 74.14坪
室內坪數 147.27坪
總樓板面積 174.49坪
各階面積 B1/39.49坪‧1F/39.34坪‧2F/39.03坪‧3F/34.81坪‧4F/25.26坪
空間配置 1F/ 廚房、餐廳、客廳、客浴
2F/ 天井、臥室、更衣室、衛浴
3F、4F/ 臥室、露台
使用建材 清水混凝土、鋁格柵、不鏽鋼烤漆包板、鍍膜玻璃

● ● ● 　與一般講究量身訂做的豪宅規劃有所不同，這棟位於台中七期豪宅區中央位置，名為『光霽』的住宅，其實目前名花尚未有主。然而，也因為沒有特定屋主的個人好惡來左右設計走向，讓建築師有更大的創意空間與可能性，實踐這幢以『自然、光與風』為主題的清水模住宅。

獨立動線的社交空間，讓家人與客人更自在

　與一般住宅有所不同，除了機能之外，著眼於家庭互動以外的社交需求，建築師從空間配置及動線安排各個層面加以考量，將 Home party 所需的社群活動空間做為此棟豪宅機能的第一個設計主軸。

　為避免干擾家人，地下一樓的社群空間另由車庫旁安排獨立出入動線。走在踏階上首先見到的是延伸向內的水瀑牆及 1.5 米寬的側院水景，以鑿面空心磚及亮面烤漆玻璃相間鋪造的水瀑牆，營造出生動流轉的自然景緻，結合側院中竄流的風、映照的光、恆生的樹影，交織出建築的最佳舞台。而在清水牆的結構外，B1 建築外牆刻意選擇具反射性的玻璃材質取代封閉石牆，穿透的視覺讓室內也可以感受到戶外晨昏與四季的流轉，而其中烤漆玻璃的水瀑牆恰可延伸視覺，巧妙地緩減建築本身面寬與縱寬失衡的比例缺點。

　整個地下一樓採開放格局，主要為保留給未來主人更多的自主性，屋主可以自行配置寬敞的宴客區，或者闢設音響室、午茶區，而後段格局則可配合衛浴區安排健身休閒區，相當多元。另外，於室內樓梯旁還貼心地加設一道可移動鏡面推門，如此即可隔絕樓下的活動聲響，保有 B1 空間的獨立性，更維持其他樓層居家的生活品質。

光感樓梯，完美串連天與地

　一樓規劃為起居客廳及餐、廚空間，在未經隔間的長型空間中，一張巨型木質長桌盤踞其間，頗能襯出清水牆的原色表情，展現出寧靜、閒逸的空間調性，也有如博物館般的知性、無華。其實為了保有景觀的自然澄澈，所有開窗均經過建築的縝密計算，視線所及除了有樸實牆色之

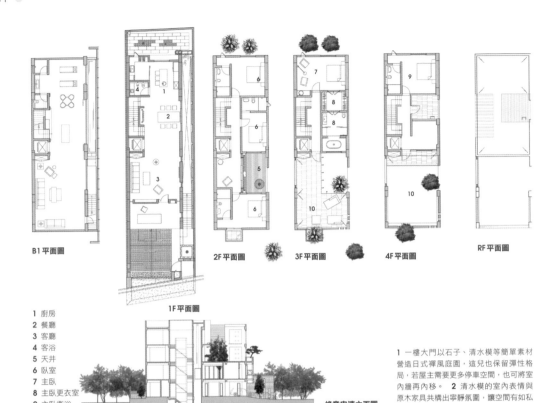

B1平面圖

1F平面圖

2F平面圖

3F平面圖

4F平面圖

RF平面圖

1 廚房
2 餐廳
3 客廳
4 客浴
5 天井
6 臥室
7 主臥
8 主臥更衣室
9 主臥衛浴
10 露台

綠意串連立面圖

1 一樓大門以石子、清水模等簡單素材營造日式禪風庭園，這兒也保留彈性格局，若屋主需要更多停車空間，也可將室內牆再內移。　2 清水模的室內表情與原木家具共構出寧靜氛圍，讓空間有如私人美術館般的優雅。　3 為了讓地下一樓的社群空間有獨立動線，特別從車庫旁規劃一條轉進地下樓層側院的路徑，讓家人與賓客更自在。

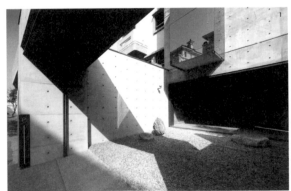

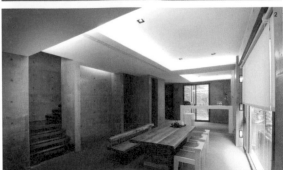

外，前、後院綠化的園藝景致及側院的水瀑牆，更適度地強化了清水模建築的純粹性，並增加溫潤感。

轉個身想拾級而上，卻驚豔地發現直達天聽的光感梯間。由於全棟樓梯均採光感玻璃設計，讓梯間竟有如天光的垂直通道，建築師說明，這個區塊同時也兼任了室內天井的功能，讓原來完全沒有採光條件的側牆也能見到垂降的自然光源及雲影移動，而充足的光線讓梯間在白天幾乎不用開燈；此外，樓梯的飛板踏階設計除展現輕盈感外，也有助於空氣的升降對流，讓天與地的氣息完美串聯。

二樓設定為私密空間，而串接三間全套式臥房的中間地帶則穿插一座中央天井，在其中植入一株高挑青楓，搭配藤編家具創造光霽休閒的一隅，這座可直觀天色的庭園讓屋主真切地感受到透天別墅的天與地，同時也是鄰接房間及二樓起居間最美的窗景。

見天、接光、迎涼風的主臥室露台

三樓主臥室現仍維持樸素的清水牆面，然而這樣的寧靜卻在轉身踏入浴室有了戲劇性的轉變。幾乎所有人都會為眼前這天生麗質的一幕窗景所折服，簡約的獨立式浴缸搭配及膝高度的窗檯，讓畫面所見除了有二樓一路攀升的青楓樹梢，後端還有襯以清水模圍牆的寬敞露台，搭配著姿態昂然的迎客松，無爭而淡定的景色讓人動容。在這個樓層，建築師大手筆地讓出室內空間還給自然，並讓清水模圍牆大大的開窗，搭配重力通風口、導風口的誘導式設計，使露台經常性地維持著雲淡風輕的悠閒。

建築師鄭斯新認為：「透天厝本來就該能見天，我們透過天井位置及高度的改變，不只讓天井能見天，更成為與外界環境互動的『inner garden』。光線帶來的陰影變化也增加空間與時間的對應。」。

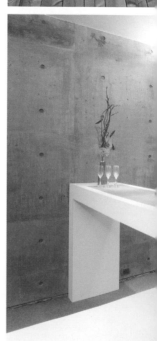

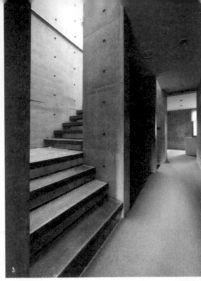

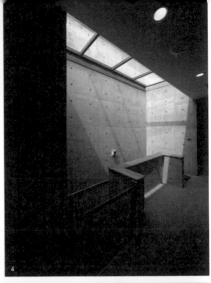

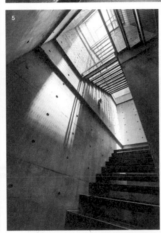

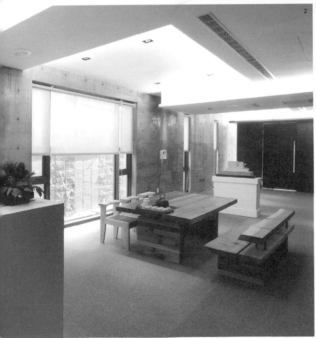

1 二樓中央天井拉近天光、並輔以青楓綠景，無論是日光月影均可透過天井進入室內建築中。　2 全開放的一樓空間僅鋪設以簡單的廚房吧檯及大型長桌，恰可讓視覺直接銜接到前、後及側窗的光影及綠化庭園。　3 原本無採光的梯間因為採用光感樓梯設計而成為天光的垂直通道，即使不開燈也明亮舒適。　4 站在四樓廊道可以清楚地欣賞清水模牆的色彩與光影，此樓層除可規劃健身房外，門外的天井還可設計觀星浴室。　5 全棟設計光感玻璃樓梯，適度地調節了清水模低反射性的光影特質，避免室內過於陰暗的感受。天因為天光產生上亮下暗的特性，使屋主可以透過玻璃欣賞天上雲移，但腳下階梯卻又因反光而有真實感。　6 迎客松繁盛的枝芽宣示它將在這兒「起家」了，驗証出建築與自然的融合性，也是建築師所強調的綠建築概念。

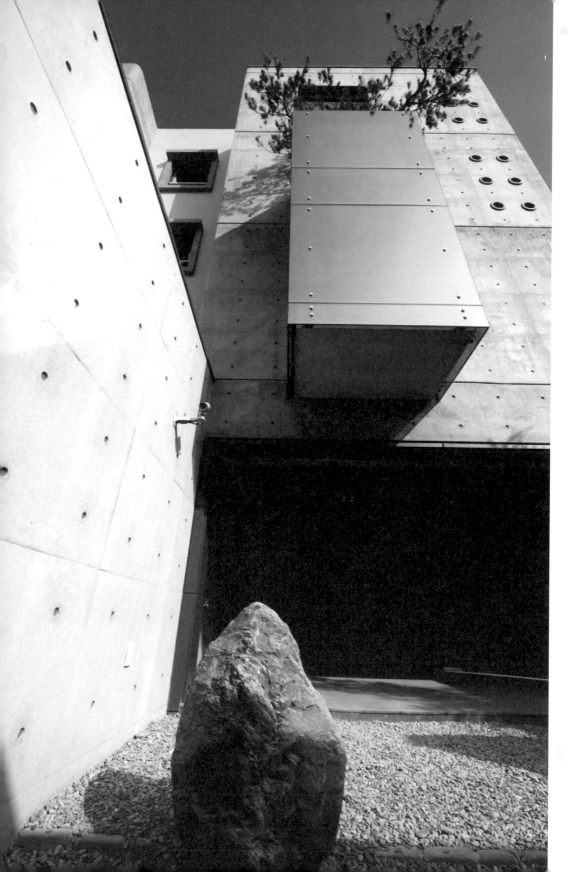

建築師 鄭斯新
背景 留學自荷蘭鹿特丹的建築師鄭斯新,直接以『永續』為公司命名,意圖明顯地將歐洲永續建築及都市設計概念帶進台灣的城市輪廓中。除了多次參與國內外大型工程外,目前執教於雲林科技大學,藉以授業方式傳承永續理念,而其作品中也可發現鄭斯新將自然元素納入設計評估,進而實踐永續的建築設計。
公司名稱 永續建築師事務所
電話 04-2329-6858

鄭斯新的清水模觀點

清水是一種材料表現的手法,猶如繪畫中的油彩、水彩或膠彩,可以表現出不同質感,建築師可以藉由材料來強化設計的主題,如同以清水的工法來強化自然的表情。此一個案中因為想要打造最真實的空間,所以選擇清水模的建築工法,整個工程即使有些微冷縫、孔洞都被視為是結構的過程,就像是大自然的痕跡般地被接受;而建築完成的清水模建築也以最自然的樣態迎接著豐沛的光、影,誠實、無華地反映出建築師所強調的自然訴求。

清水模住宅 Q&A

Q 此個案以自然為內涵,可否針對其設計概念進一步說明?

A 在本案中很重要的一個設計概念就是「取光借景」,以外表內聚的設計手法,將「虛」的空間包覆在「實」牆之中,圍合出親近自然的大露台,將天光、雲影都引進建築內,創造出寬心、無爭的自然場景。

Q 清水模的施工法與一般建築工法最大的差異在哪裡呢?

A 在於工程施作的精準度,幾忽視任何一個環節都不能有所輕忽,例如模版的釘作,因為會直接影響到完成表面,所以要求的品質幾乎與裝潢木工無異,其他如材料比例、施工的氣候都需更嚴格控制。

Q 清水模與其它材質的搭配運用上有何需要特別注意之處呢?

A 為了強調出清水建築的純粹感,在材質的搭配上一般多以簡單、自然或純樸的素材為主,而此案地下一樓選以丁掛石材、鍍膜玻璃及大理石階梯等材質搭配,主要強調反差性外,也兼顧社交空間的特性,突顯出更個性時尚的質感。

Q 原始設計時因無特定屋主,這一點是否會影響整體規劃呢?

A 在設計之初便設定以企業主想要的家作為主軸,因此動線或機能大抵均能滿足豪宅主人所需,但在細節上,如車庫容納量、電線管路的擴充上,以及格局的進退等仍保留彈性,加上清水模材質具有更多後製可能性,讓未來屋主可以更輕易地量身打造生活環境。

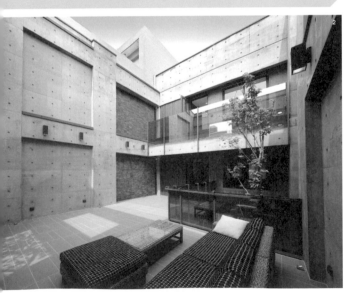

1 二樓外凸格局除了有建築造型的考量,同時也是以玻璃留縫設計出空氣緩衝層的機能,減緩了二樓西曬問題。 2 三樓主臥室外的露台成為親近自然的最佳場域,二樓的青楓、四樓退縮的露台都讓這個天地更寬廣。

14 獨棟透天

用清水模砌一道高牆
——阿朵避的海岸避居

遠離都會塵囂的江小姐與好友M，請陳冠
華設計師打造一個夢想中的清水模住宅，
不僅是自己面對壯闊太平洋的避居之所，
同時也成為能與更多都會人共享的民宿。

文字 劉芳婷　**攝影** 王正毅

所在地 台東長濱
住宅類型 獨棟別墅
居住者 朋友2人＋住宿旅客
完成時間 2006年
基地面積 2500㎡
總樓板面積 400㎡
各階面積 1F/229㎡・ 2F/129㎡・ 3F/41㎡
空間配置 1F/客廳、廚房、咖啡廳，2F/臥房×3 衛浴×4
使用建材 清水模、乳膠漆、氟碳烤漆門窗、玻璃、夾板、鋼筋、方管鐵件、水泥、乳膠漆
COST 1500萬元(含傢具暨室內設計)＋建築設計費10%
民宿網址 http://odobe.pixnet.net/blog

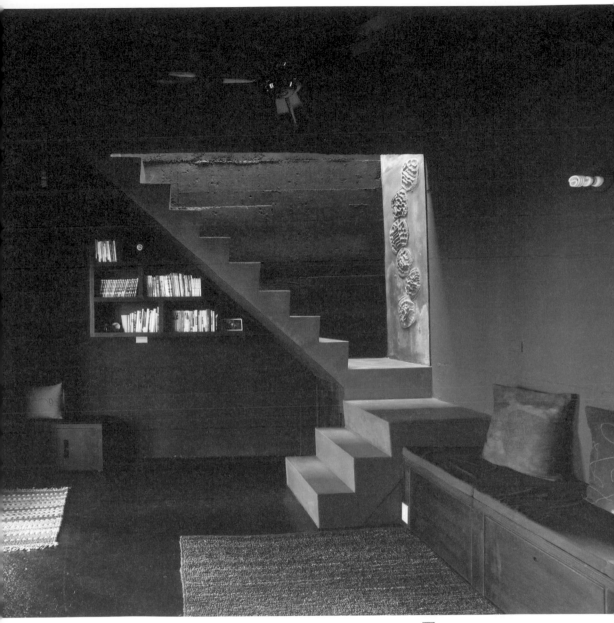

上　起居室裡，黑色、紫色為主的背景下，一道橘色的梯，彷彿雕塑的存在，同時成為空間中鮮明的端景。　下　梯的意象是串連空間的主要靈魂，從建築後方攀升，至前方下階，背山面海的景致一路改變。

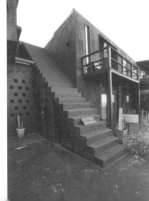

● ● ● 翻越一堵高牆後，看見壯闊的太平洋，這就是「阿朵避民宿」的江小姐與M兩個台北都市人，透過陳冠華的建築設計，在台東長濱創造出來的避居之所。

　　擅長用清水模蓋房子的陳冠華設計師，從花蓮豐濱海邊一路延伸至台東長濱、石梯坪，先後蓋了9棟住宅，很多都當成民宿來經營，因此，設計師希望每棟建築物除了表達相同的海岸地域特質，也能呈現不同屋主各自的個性和姿態。

　　喜歡東海岸質樸自然生活環境，對建築也非常有興趣的的江小姐與M，看過陳冠華設計師之前在東岸的幾個建築作品後，覺得他的設計最能傳達他們對房子的理想，於是決定找陳設計師打造位於台東長濱海邊的住宅。

東向立面圖

西向立面圖

1 阿朵避的外觀，就像一堵給予所有人安全感的厚實長牆，中間的開口，則是既可以看山、觀海的觀景窗。　2 狹長的陡梯沒有扶手，設計師和屋主都希望旅客能夠透過翻越樓梯的儀式，感受大自然的偉大。　3 厚實的高牆，可抵禦東海岸的颱風和地震，也讓入住的旅客更有安全感。面山的一面，以狹窄的開窗型式，讓人隱約可見到山景。　4 漆成黑色的清水模高牆上，還有藝術家朋友的陶藝創作，鮮艷的色彩，讓建築的外觀逐漸染上藝術感。
5 所有的房間的大片開窗，都以面對太平洋這一面為主，彷彿整個太平洋就是屬於阿朵避的小庭院。

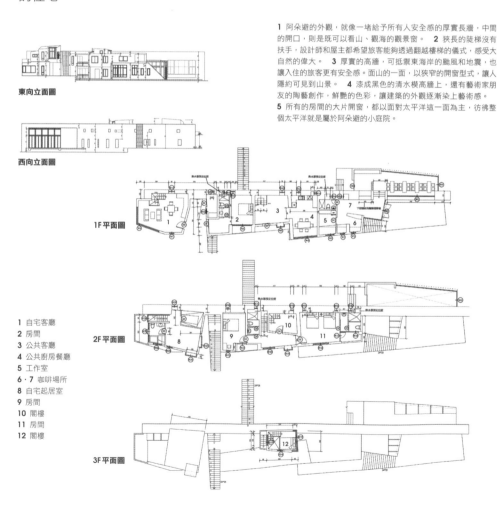

1F平面圖

2F平面圖

3F平面圖

1 自宅客廳
2 房間
3 公共客廳
4 公共廚房餐廳
5 工作室
6．7 咖啡場所
8 自宅起居室
9 房間
10 閣樓
11 房間
12 閣樓

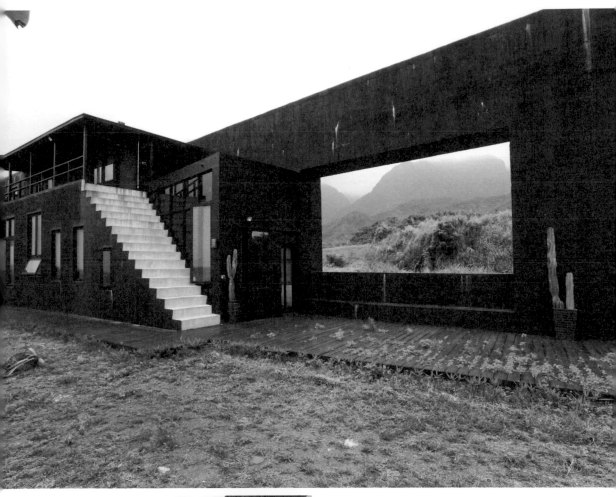

阿朵避擁有陡峭的長梯，以及造型明顯的清水模建築外觀，加上依兩位屋主理想漆成罕見黑色的外觀，現在也成為東部海濱明顯的地標建築。

一拍即合的設計理念

阿朵避的基地，恰巧橫向面對太平洋，經常波濤洶湧的海洋，讓江小姐和M事先草擬了一個提案和陳冠華設計師洽談。她們認為，面對壯闊的海，房子需要一道厚牆，加上M身為旅遊攝影記者，曾採訪南美的馬雅文化，對阿茲特克神殿有深刻的印象，非常希望能夠以面對大自然虔敬的心情，來建造這棟房子。

在東海岸蓋過許多房子的陳冠華設計師，對於當地的地理條件非常清楚，看過阿朵避的基地後，不僅決定以最適合海邊環境的清水模建築來蓋屋，甚至與屋主不約而同地想透過建築物傳達對自然的崇敬及讓來訪者透過建築體驗生活歷程的儀式。於是阿朵避的外觀，就像一堵橫亙於太平洋之前的厚牆，必須翻越陡梯後，才能看到壯闊的大海，設計師與屋主的理念幾乎當下一拍即合，但接下來的溝通過程，則是建築師的設計理想與屋主的實用主義間的不斷拉扯。

1 室內的傢具，全都是固定的設計，彷彿從牆內長出來一般，與建築融為一體，江小姐與M希望傢具也可以和建築一起長長久久。　2 從起居室的另一端，可看到餐廳角落，窄長的書牆與細窗，讓光隱微而低調的流洩在空間角落。　3 餐廳裡鮮黃的餐桌，以鐵件固定在地面上，彷彿自建築物中生出來的設計，是屋主江小姐與M的堅持。　4 罕見的銳角三角形咖啡桌，隨著空間原有的架構而遊走，並與開窗的三角形相互呼應，這樣的設計，也與光影投射的角度有關。

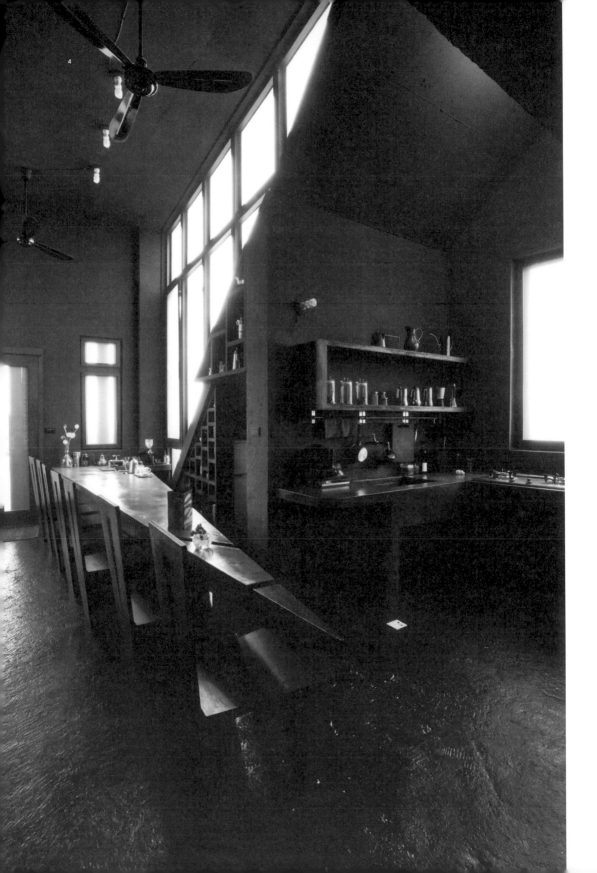

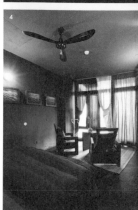

1 閣樓的扶梯，選擇方管鐵件做為扶手，俐落的造型，呼應著建築體的現代感。地板則以完全不粉飾的粗獷混凝土質感，讓人感受自然的力量。　**2** 狹窄的書廊，是一個可以讓人獨處閱讀的空間，在阿朵避的室內，到處都有這種獨處的角落，讓人來住宿的遊客可以不受外界打擾。　**3** 通往閣樓的房間下方，選用一根根粗重的木頭，以船的骨架為概念設計了床架。　**4** 透光的紗簾，是為了讓光影自然灑落。阿朵避的室內沒有冷氣，天熱了，就開吊扇，這是江小姐與M希望旅客到東海岸能夠體驗的環保與自然生活態度。

理想和現實的拉扯

　　陳冠華設計師設計每一棟住宅，至少都須要兩年的漫長時間，在溝通的過程中，前前後後不知道做了多少個模型才定案。但阿朵避的建築，營造部分完全由江小姐和Ｍ自己發包，由東岸的營造商來負責，有些設計往往會不知不覺地走樣，不僅江小姐必須經常和工班一起工作、喝酒，搏感情，讓大家對蓋房子這件事更投入，設計師也不時得要求工班得依原設計圖來施工。

　　房子在規劃時，所有的開窗設計都與光線和景觀的引進有關，設計師認為，面海的民宿，觀海的方向開窗要盡量大，至於面山的位置，他原本只設計狹窄的12公分寬窗框，等到江小姐要請廠商執行時，發現根本找不到廠商願意做這麼窄的窗，經過多次折衝後，最後採用30公分寬的窗框，相較於一般窗戶的寬度，還算屬於狹長型的設計。

　　除了窗的設計外，當初江小姐與Ｍ希望以「避居」的概念來設計這間民宿，讓每個來到民宿的遊客，可以不受其他人干擾，因此每個房間都得有獨立出入口，在與設計師多次溝通之下，終於定案，而這樣的概念，日後也成為到阿朵避民宿來的客人非常喜歡的特色。

　　阿朵避的陡梯完全沒有設計扶手，關於要不要設扶手這件事，江小姐和Ｍ考慮良久。最後她倆覺得，「不設扶手，會讓人更留意自己的腳步，」同時也呼應了Ｍ想讓人對建築及大自然有崇敬心理的初衷。

用空間傳達生活態度

　　建築體完成之後，阿朵避的室內設計完全由江小姐與Ｍ找當地的工班來施作。她倆希望所有家具都是固定式，彷彿從建築中長出來一般密不可分，因此包括桌子、床架，衛浴臉盆，全都是固定而不可移動的設計。江小姐說：「我們希望傢具可以和建築物一起永存，而不是像木頭一樣會腐爛消失。」

　　至於色彩，則是與陳冠華設計師理念衝突最大的一部分。因為建築體完成後，江小姐與Ｍ把整棟房子的外觀全都漆成深黑色。江小姐說，因為Ｍ是攝影師，喜歡拍黑白照，她以海邊石頭濡濕的色彩為例，認定黑色是最能代表大自然的顏色。只是建築師陳冠華也有自己的想法，他說：「我可以理解屋主花了一輩子積蓄，必須在房子的設計上表達自己的想法，但我還是認為清水模灰調本色，才能表現自然的光影。」

雖然房子在海邊，但是看不到媚俗的地中海藍，整間房子的主色調，除了黑就是灰與紫，江小姐説:「這三個顏色，是我們喜歡的顏色，黑色代表絕對與低調，灰色是中間地帶，紫色代表冷靜。」，除了用色之外，阿朵避非常重要的就是光影的變化，除了開窗設計的講究，包括透光的窗簾選用，及桌椅色彩的搭配，甚至玻璃容器的選擇，都和光影的投射和反映有關。

江小姐和 M 不強求，阿朵避所有的客人認同她倆對建築與生活的態度，她認為這一切都靠緣份:「喜歡阿朵避的人，會覺得在這裡完全不受干擾;不喜歡阿朵避的人可能會覺得到這裡找不到人聊天。但也因為這樣，可以自然篩選適合這個空間的客人。」如果有一天，你也想避居到東海岸，不妨到阿朵避試試這種與眾不同的生活方式。

1,2 窄長的衛浴，鏡面設計就以窄長的設計為主，讓人可以不用這麼清楚地照見自己，此外，也有多層次的衛浴空間，具有機能分割的設計。

建築師 陳冠華
背景 1981逢甲大學建築系、1988 University of Oregon建築碩士，曾任實踐大學建築設計學系專任講師，目前為大直設計工程有限公司主持設計師，元智大學藝術創意與發展學系兼任講師。作品包括1994-1996石梯坪高宅(沙漠風情)、1996-1998石梯坪陳宅、1999-2001長濱周宅、1999-2001長濱張宅、2002-2006長濱李宅、2005-2007都歷郭宅等。室內設計作品包括陳映真宅、寬庭生活館、張曉風宅、蔣勳宅、劉開工作室、詹偉雄宅、賀澤珠寶等。
公司名稱 大直設計工程有限公司
電話 02-2532-3880

陳冠華的
清水模觀點

談到清水模，一般人都把它與安藤忠雄畫上等號，對此，陳冠華設計師非常不以為然。因為從現代主義的科比意等大師開始，清水模早已是大家熟悉的建築形式。而安藤的清水模，和台灣粗獷的模板建造出來的清水模住宅，更是截然不同的文化和工法，展現的成果也大相逕庭。不朝拘謹細膩的清水模工法主流靠攏，陳冠華的清水模，以「低技」為訴求，讓任何一個地點的工班都能完成，於是在偏遠的東海岸，發展出最能展現台灣在地精神與態度的清水模民居。

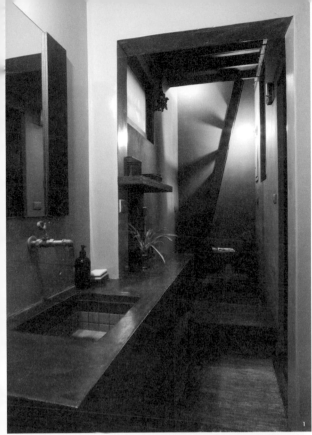

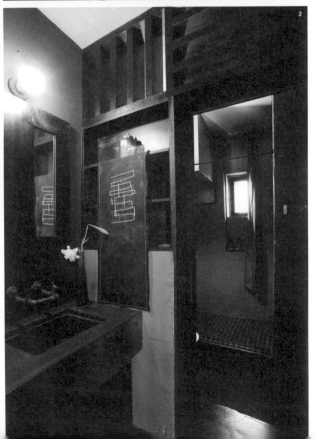

1
2

清水模住宅 Q&A

Q 雖然是「低技」的清水模，但是施工時是否也有基本要求？

A 所謂「低技」（技巧較低）的清水模，就是台灣所有工地都可以看到，用模板灌漿，之後拆除模板以混凝土原始面貌呈現的建築外觀，雖然外觀質感粗糙，但設計還是細膩的，只是施做工法沒有這麼繁複。阿朵避的營造由屋主自行尋找營建商，因此對施工的要求之一就是必須讓板模維持同一方向，拆除後紋理才會一致，灌漿後，上方會出現參差不齊的波浪狀，也特別要求把它抹平。

Q 在建材的選擇上，除了清水模外，是否還挑選了其他特殊材質？

A 海邊住宅最重要的就是必須經得起海風侵蝕，因此包括面海方向設計的大片開窗以及後方的窄窗，全都不能用鋁窗，必須選用氟碳烤漆窗框。由於清水模開口無法再用其他手法修改，因此施工時特別要求工班精準地預留窗框，以免發生問題。

Q 屋頂的設計似乎都是可觀景的平台，在東海岸颱風多的狀況下，平屋頂在施工上有哪些需要注意的地方？

A 阿朵避的平屋頂，的確是延伸做為觀景平台使用，讓都市人到這裡度假，多了一個看海的平台。看似平屋頂，其實已經設計洩水坡，並且刻意不設女兒牆，讓屋頂不會積水，再加上防水處理，這樣就不用擔心漏水的問題。

15 獨棟透天

金色清水模的
故鄉之歌

只有石頭般的水泥與溫和的木頭，澎湖莊宅以最少的材料，以創造簡單卻充滿變化與驚奇的東方遊園式空間，二代人在此安身立命，以建築回應所熱愛的鄉土，與自在無拘的生活方式。

文字 FunnyLi　**圖片提供** 立·建築師事務所

所在地 澎湖馬公
住宅類型 獨棟別墅
居住者 夫、妻、小孩
完成時間 2010年12月
基地面積 160坪
總樓板面積 100坪
建坪 50坪
空間配置 1F/玄關、客廳、餐廳、廚房、長輩房、車庫
2F/起居間、三溫暖、主臥房、次臥房
3/F客房、佛堂
B1/捏陶室、和室、陳列室、視聽室、麻將間
使用建材 清水混凝土、銀灰色金屬面板、混凝土空心磚、原木
COST 2000萬

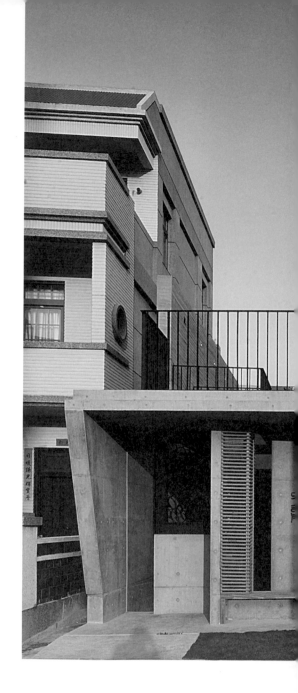

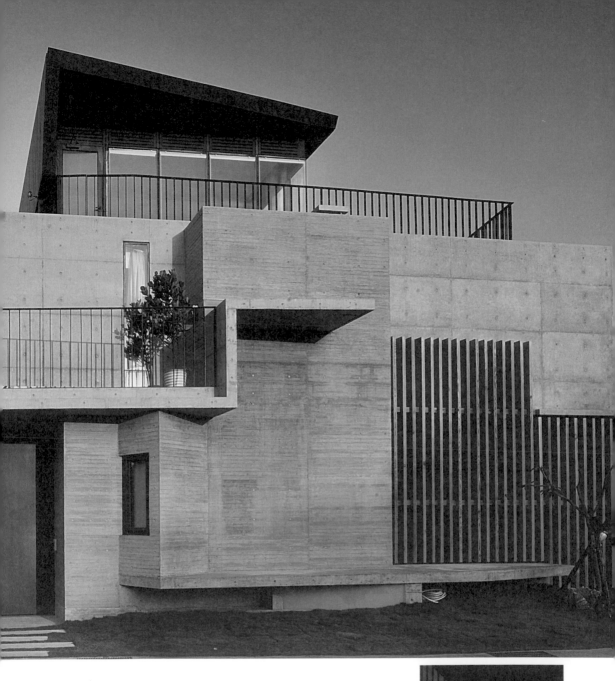

上 建築面東向的主出入口，因澎湖砂質特性，使清水混凝土
帶暖黃色。，而有一股質樸親切的味道。 **下** 窗戶、中庭、露
台等活動空間朝向天井，利用其擋去寒風，使半戶外空間功能
活化。

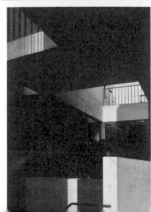

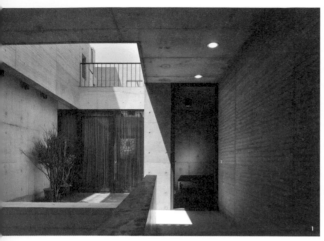

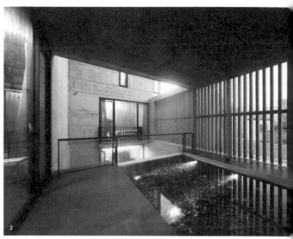

1 推開大門，可見一小庭、一桂樹，沿著走廊進到玄關。　2 一樓設計有庭院、水池及挑空，將室內外、上下層空間賦予豐富的層次變化及穿透性，並可有良好的採光及通風物理環境，及兼具住宅機能應具備的生活隱私性。　3 地下樓的懸臂梯有兩種不同長度，階差小的是梯，階差大的是可隨時坐下來的椅。

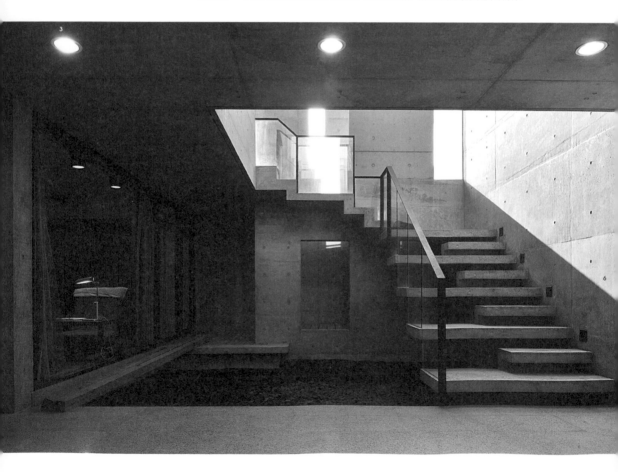

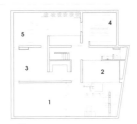

B1F平面圖

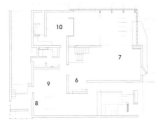

1F平面圖

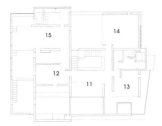

2F平面圖

3F平面圖

1 陳列室
2 和室
3 陶藝工作室
4 視聽室
5 麻將間
6 玄關
7 客廳
8 餐廳
9 廚房
10 臥室
11 起居室
12 書房
13・14・15 臥室
16 佛堂
17 客房
18 儲藏室

● ● ● 「石頭般的莊宅，遮蔽了夏天的烈日，阻擋了冬天的強風；鑿二個天井般的院子，讓緩和的光線，穿過桂樹梢，帶來香氣，帶來想像⋯⋯讓影子在牆上、地板、水池，隨著時間的移動察覺生命，把握生命每一分每一秒的存在。」在廖偉立的建築詩中，莊宅就像生長在澎湖的天人菊，不畏嚴苛酷日、不畏強勁海風，能在貧瘠的岩縫中找到庇護、歌詠生命的光彩。

儘管經度位置偏離本島一些些，澎湖卻擁有地方特色濃烈的地景與氣候，風寒且勁冬季北風，悍而猛烈的夏日烈燄，海風有時狂暴、有時溫柔，將地表拂得光禿。這樣一座島嶼，也許不是世界上最完美的地方，但對於離開斯土、赴學習醫，最後還是選擇回到故鄉成家立業的莊宅主人而言，無論如何，這裡是「家」永遠的所在。

鑿石引風水

莊宅主人興建莊宅，希望房子本身能容納兩代家庭同堂生活，裝潢不必豪華，但要符合機能、簡單、自在的生活方式，並且要能回應澎湖的島嶼特色。

位在馬公市區的住宅區角地的莊宅，三面臨路、基地方整，因此在配置上，廖偉立將主入口設於東側馬路，停車空間則由北側馬路進出，使在街角可展現建築完整造型，成為住家明顯的意象，呼應都市轉角空間。面對方形基地，一開始時，也以「九宮格」規劃空間區位，迅速整理調配機能，接著藉由各種空間設計手法，將九宮格的意象完全破除、化於無形，使其「出於九宮格，

東向立面圖　　　　　　　**北向立面圖**

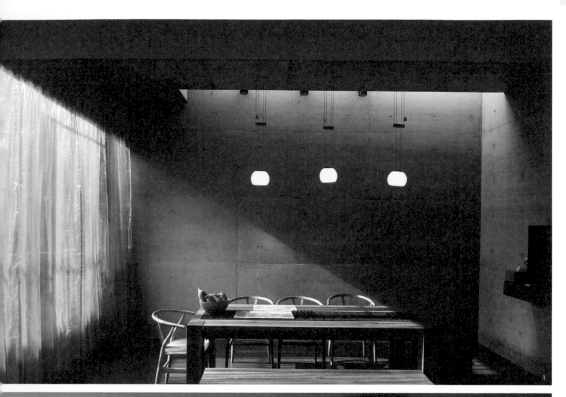

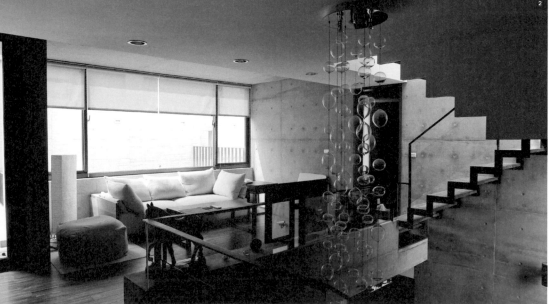

1 餐廳牆面與樓板錯開，天光下洗，在清水混凝土牆上展現漸層的光影。 2 位在二樓的起居室，開窗面對天景，還有平台可以走出去。 3 光線穿越格柵，樓梯間因光影而富有變化。

更勝九宮格」；而反映於外觀造型，則可見相互卡接的管狀量體，將內部空間與外部都市相連結。

廖偉立說，設計莊宅的最大要點在於處理氣候，為了在北風下尋求庇護，莊宅外觀幾乎沒有大的開窗面，整座建築被灰樸樸的清水混凝土包覆，就像一顆「石頭」，有著看不穿的神秘感；在這樣的條件下，廖偉立在「石頭」內鑿出兩個「天井」，將主要窗戶、中庭、露台等功能安置這此，達到為內在通氣與引光的功效，阻擋寒風惡水，引入好風好水，形成建築的好風水。

溫暖的清水模

仔細看莊宅的外牆，發現它沒有一般清水混凝土的冷冽，卻是散發出淡淡的暖色；這是由於混拌時，當地砂質顏色偏黃的緣故，因此可以讓清水混凝土更有一股質樸親切的人情味。且建築師刻意於外牆刷上淺棕色、淺粉紅色塗料，局部以混凝土空心磚、褐色原木條搭配，而屋頂則使用銀灰色金屬面板，讓建築在澎湖的陽光照射下，有著豐富的光影變化，回應了當地的風土特色。

推開莊宅大門，首先迎接的是由天井創造出的半戶外空間，有小庭，有桂樹，挑空直達地下一層，從上往下看，樓梯底部鋪著灰黑礫石。而眼前有兩路動線，一條是走廊，通往玄關；另一則是與混凝土牆一體成型的懸臂梯，層層向下，牽引至地下室，並和室內的金屬折梯做區隔，讓待客與家庭生活分道進行。訪客可在不打擾其他家庭成員起居的情況下，進入地下一層莊宅主人安排的視聽室、麻將間、陳列室、和室、捏陶室等空間。此外，梯體由兩排不同長短的懸臂構成，階差小的一邊是樓梯，階差大的一邊則可席地而坐的椅，每日早晨莊宅主人可在這裡觀察陽光如何從一樓小窗進入、如何刷過牆面、如何喚醒空間。

在石頭記裡遊園

一樓平面安排有客廳、餐廳、廚房，以及附獨立廁間的套房，以方便家中長輩使用。從玄關進到客廳，落地玻璃門使空間直接延伸

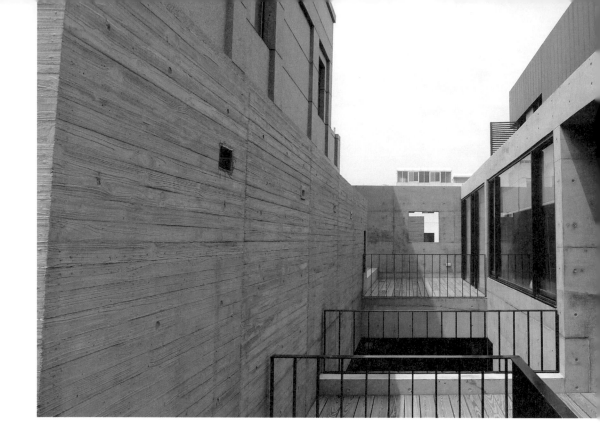

建築師 廖偉立
背景 東海大學建築研究所畢，並於1999年取得美國南加州建築學院（SCI-ARC）建築碩士，師事Coy Howard與Eric Owen Moss，2001年在台中成立「立‧建築工作所（AMBi Studio）」，2001～2004年陸續以交大景觀橋／咖啡屋、王功漁港景觀橋、東眼山公廁入賞日本SD Review。
公司名稱 立‧建築師事務所
網址 ambi.com.tw
電話 04-2316-2037

廖偉立的
清水模觀點

首先，我們要問：「什麼是清水模？」一般人以為「清水模」等同於「安藤忠雄」，謬誤著實太深，清水混凝土是現代建築材料之一，路易斯康等建築師早已廣泛使用，而安藤忠雄也僅是表現者之一，關於清水模建築的「樣子」其實還有很多可能性。清水混凝土是具地域性的材料。在義大利，人們用義大利的方式去蓋屬於當地的清水模；在印度，人們用印度的方法蓋印度的清水模；在台灣，我們用台灣的工匠、台灣的模板技術、台灣的傳統工法，蓋出適應於當地氣候與生活方式的清水模建築，這才是我所認為「台灣清水模建築」。

車道上方的設有三個層次的平台，是二樓向外延伸的戶外活動的空間。

清水模住宅 Q&A

Q 澎湖的氣候對於清水混凝土建築有何影響？

A 清水混凝土的好處，在於它對於氣候適應力極強，它不像金屬會因海風所含的鹽份而被鏽蝕，也不容易像木料容易腐壞或變形，它可以用來蓋碉堡（現在都還存在），它甚至可以丟在海裡當防波堤，對抗海水的侵蝕，因此它世界各地都有用混凝土蓋的建築。為了因應雨季，清水模的屋頂防水取決於洩水坡度是否設計妥當，其次，可利用防水潑劑補強，避免漏滲水。

Q 離島操作清水混凝土建築較本島操作的難度在何處？

A 在離島操作清水混凝土建築，最大的難度在於資源與團隊訓練。除了所有材料（包括水泥、建材等）都必須從本島運送外，除了派送固定工班到當地施工外，不足的人工必須從當地補足，因此施工前必須從綁鋼筋等一步步教育當地工人，將本島技術移轉過去是較為辛苦的地方。

Q 該如何養護清水模建築？

A 任何材料都會有髒汙的問題，加上台灣空氣品質不佳，定期清洗外牆是任何建築都必須做的維護工作，不過清水模因不外貼磁磚，所以不會有磁磚脫落等問題，加上灰質色彩不新不舊，所以相當耐髒。

至庭院，而庭裡有池，池中鋪著黑色卵石，當莊宅主人結束一天看診時，回到家裡的第一件事，就是脫下皮鞋、在這裡泡腳吹風；抬起頭，視線穿越挑空，偶爾飛鳥掠過扶雲，生活豈不快哉！不過，因為中庭外面恰好就是街的轉角，熙攘往來很難維持生活隱私，也因此，廖偉立於外牆採用具穿透性的木格柵，降低外界壓迫感、創造親切的人性尺度，使莊宅一家人在自宅，就算汗衫、短褲、赤腳，也沒什麼好不自在的。

二樓為起居間、主次臥房與三溫暖，靠西側房間相臨車庫正上方的挑空，依序設有三個平台，讓室內空間與戶外連貫；而頂樓除了設置客房外，金屬板屋頂下，玻璃帷幕裡的空間，則是清靜的佛堂，從這裡望去市區景色一覽無遺。

遊走在莊宅內，發現室內與戶外、上與下形成一種迂迴、曖昧、間接的關係，人在內部的流動（movement），與中國園林「一阻、二引、三通」的觀念隱隱扣合；廖偉立認為，「透過空間動線的拉長，讓人行進的時間拉長，藉此沉澱，使急躁的步伐趨緩，呼吸與節奏感漸次平穩。」對廖偉立而言，建築要像一個過濾器，能把心裡的雜質去除，幫助人們重拾平靜。

木屋頂、卵石牆的
太平儒園清水屋

車子拐進產業道路，因不是假日，聖和宮沒有參拜香客而有些冷清，矮民宅、果園、亂生的草，這裡看似極為普通，很難想像儒園就在這裡；一旦穿過泥濘小道——霎時，寬闊的基地沿河畔鋪展，伴著太平頭汴坑溪細漱，儒園的長屋靜靜站立，一點都不擺架子，一身雲淡風輕。

跟著地形造屋

會選擇在這裡，絕對有其理由。在之前，儒園主人與廖偉立彼此不相識，極少做住宅案的廖偉立原本要婉拒，在主人「三顧」事務所，才答應看看這塊土地。蓋儒園，並不單純是為了蓋一棟房子，儒園主人唸的是英國文學，事業有成、交遊廣闊，對他來講，儒園是他對於居住的想法的具體實現。

儒園分成三個主要量體：招持空間、藝廊空間、主體空間，將庭園界定成公共、半公共及私密三個層級，兩者相互對應與流動，使遊走其中不辨內外，不覺地在自然中穿進穿出。儒園的庭園，景觀池依著地形而設，原石堆出渠道，綠頭鴨跟著來人腳步競走，不慎跌入水蠟燭叢，呱呱討人安慰，榆樹、梢楠、綠竹不著痕跡安排，原生老荔枝樹沒有被移動過，老神在在像等著建築落成。

多元素材混搭樣貌

儒園的建材不囿限於一，主結構雖是清水混凝土，兼主入口的藝廊則採用木構造屋頂，現場師傅說：「木構造用在其他地方不敢保證，但用在屋頂，通氣度實在沒話講！」當視線從上烙下，牆的盡頭正好有方開口，對著一棵野樹，很有姿態。

兩層樓的主屋，其實也是全清水模；但上層覆上原木雨淋板，下層在清水模完工後，又砌上圓渾的卵石，廖偉立說，這些石頭都是就地取材，從基地開挖的土堆篩出。而露出的清水混凝土牆則使用了兩種不同的模板，粗獷面來自杉木板，表情十分立體。忽然，牆面半空出現一道門、一個平台，廖偉立笑稱：「這是屋主的墨索里尼陽台！」

所在地 台中太平
住宅類型 獨棟別墅
居住者 夫、妻、小孩
完成時間 預計 2011 年底
基地面積 1500 坪
空間配置 主屋、展間、招待所、游泳水道、景觀池
主要結構 鋼構＋RC
使用建材 清水混凝土、木構造屋頂、雨淋板、河石、玻璃

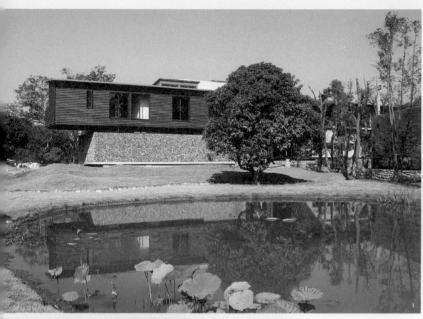

1 景觀池依著地形而設，原石堆出渠道，並有小徑可下到溪流垂釣。　2 室內的開口都經過思考，這個方口正好對著外頭一棵姿態很美的野樹。　3 對著景觀池的一面設有涼廊，牆面砌著圓卵石，是就地取材的材料。　4 涼廊下也鋪了卵石，廖偉立說因為下面曬不到陽光，草長不好，所以鋪上石頭造景。　5 建築外觀除了清水混凝土，也混搭了雨淋板等不同素材。　6 屋主的墨索里尼陽台。

16 獨棟透天

埋入地表的半穴屋
苑裡大呂宅

綁模、澆灌、凝固、成型，某種程度上而言，
清水混凝土建築也是雕塑。當前衛雕塑家遇上
清水模建築，藝術家與居住者的多重身份，讓
建築在一個大斜面裡切分為二，在做為家的同
時，也做為藝術品的歸屬。

文字 FunnyLi　**圖片提供** 晴天工股份有限公司

所在地 苗栗苑裡
住宅類型 獨棟住宅兼展示空間
居住者 男女主人、小孩（一男一女）、祖母
完成時間 2006.11
基地面積 2458坪
總樓板面積 280坪
各階面積 1F/200坪．2F/76坪
空間配置 1F/客廳、吧檯、孝親房、展覽廳、工作室與倉庫
2F/起居室、餐廳與廚房、男女孩房、主臥室
使用建材 木紋清水模、檜木、南方松、杉木、觀音石
COST 2800萬元（含空調與設備等，不含家具）

上 屋頂是一個大斜面由一米二延伸到六米，同時畫廊內，使空間產生強烈透視感。 **下** 住家和藝廊並存於同一空間。

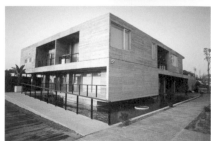

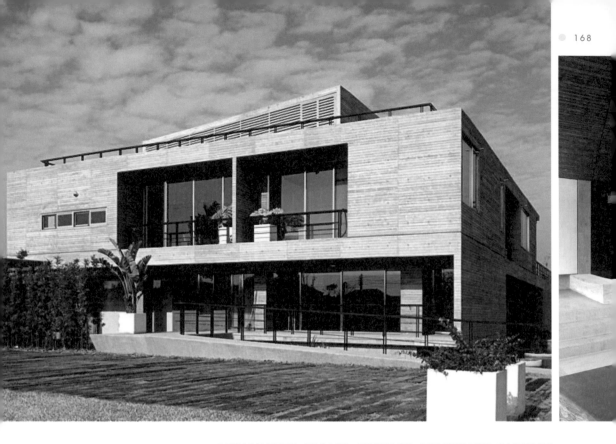

1 建築主入口位在南面,如立於水塘上,可直接進入畫廊,住家玄關則設在側面,從小橋繞過水塘進入。 2 斜面屋頂的最低點在客廳角落(與內梯交接處),斜面與空間皆用清玻璃區隔,可見到屋頂剖面風景與畫廊藝術陳設。 3 多個出口的開放式住宅,動線充滿流暢感。 4 內梯沿著斜面屋頂設置,沿途有玻璃窗,可欣賞花園風景。

● ● ● 有人說,人一輩子要蓋兩棟房子,一棟用來安身立命,一棟用來實現沉澱一輩子的生活觀。在苗栗苑裡的田中間,有兩棟用全清水模蓋的房子,迥異而和諧地互相對應,這是呂氏兄弟的家;對他們而言,「大小呂宅」是兩人對於生活觀念的傳達、家族生命的傳承與藝術價值的實體表現。

「我蓋這房子是要給我所收藏的畫住的。」大呂的屋主是哥哥呂東興,他本身從事大型雕塑的藝術創作,也擁有非常豐富的蒐藏,與洪蒼蔚討論房子的構想時,開頭就這麼說;因此,大呂宅一開始就設定房子除了要有基本住家單元外,還要兼備私人美術館的展示空間。

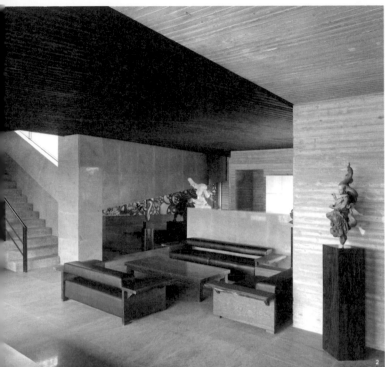

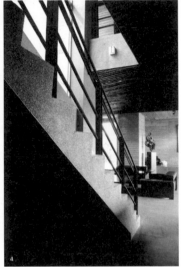

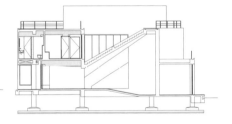

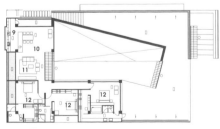

剖面圖

1 客廳
2 展示間
3 展示間入口
4 臥室
5 倉庫
6 浴室
7 入口玄關
8 水池
9 廚房
10 餐廳
11 起居室
12 臥室

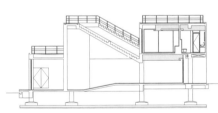

1F平面圖

2F平面圖

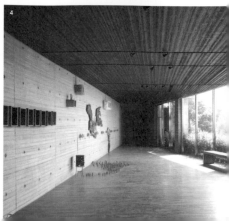

填土造境

　　大小呂宅的位置雖位在苗栗鄉間，卻不處於村野聚落內，而是位在空曠且臨海的區域，由於基地沒有緊密的鄰里關係，加上環境本身自然，兄弟倆各一棟住家，再加上一座工廠，洪蒼蔚在平地砌出一樓高的人造丘，將大呂宅的結構體一半埋在土裡、成為銜接至小呂宅的暗示，並用來阻擋來自海上的濕冷北風，在基地內形成微氣候，圍塑出一個宜於人居且風格獨特的「園區」。

　　由於填土的關係，從外觀看大呂宅，建築南側立面的高度與一般住宅無異，而北側則倚著小丘，使內部空間一部分半埋於土裡，有如半地下室空間，而整個建築體被一個大斜面的結構牆貫穿，從水平地表開始、穿過填土丘，並突出地表，同時也讓大呂宅的地景擁有幾個不同的層次，分別是：入口水景（正常地表高度）、畫廊屋頂（土丘上，約一樓高），而斜面頂與建築間的三角形地帶（建築二樓與頂部）；而在土堆下的空間設定為畫廊，主要利用其溫度與光線控制的優勢，適宜用來保存藝術品，避免日光照射使顏料褪色變質。

空間從一幅畫開始

　　具有決定性的大斜面設計，源自於屋主呂東興的收藏中，有一幅很重要的大畫，寬約十米、高約六米，而屋主希望這幅作品能夠在一個完整的牆面呈現；因此，洪蒼蔚的設計解讀，不妨「以畫廊為主體，進而安排住家單元」這樣的次序來思考。

1 具有決定性的大斜面設計，源自於屋主呂東興的收藏中，有一幅很重要的大畫，寬約十米、高約六米。 2．3．4 掛畫的大牆背後是另一個小展間，有對外的落地窗可欣賞田野風景，出了小門是外梯，可走到土丘上。

　　由於掛畫的牆必須要兩層樓高，因此設定為畫廊的三角形空間，從入口到展牆的屋頂是一個大斜面，由一米二（人可以碰觸到）一路延伸到六米，同時畫廊內地坪向下傾，與入口落差利用斜坡牽引，配合斜面屋頂，產生強烈透視感，給人兩層樓高的感覺，呈現出巨幅創作的震撼力道。

　　大牆的背後，是另一個小展間，有對外的落地窗，引入一片田間綠蕪的景色，形成空間前後幽暗與明亮、封閉與開放兩種反差，側面則有對外梯由地底穿出，將動線牽引到土堆上的屋頂，讓人在欣賞議題嚴肅的創作後，在豁然天際沉澱一下心情。

一分為二的大斜面

建築主入口位在南面，如立於水塘上，可直接進入畫廊，而為了區分住家動線，玄關則設在西側立面，從小橋繞過水塘進入。在空間上，住家單元與畫廊的關係，可以用一個L形夾著一個三角形來想像；整個斜面一側為畫廊，另一側則切割出屋頂、戶外院子與室內等空間，牆體的兩面性功能清楚彰顯。

一樓平面，主要安排接待用的主客廳、長輩房、倉庫等空間。由於斜面屋頂的最低點在客廳角落，客廳與畫廊之間僅利用清玻璃區隔，使畫廊藝術陳設成為客廳內景的一部份。裝修材的使用上，洪蒼蔚盡量維持單純，地坪與牆面採用灰色石材，內梯則是抿石子，大塊面上表達不同灰色層次，天花板的木料則使用與清水模相同的模板，染黑處理而成，與建築紋理呈現陰陽面對比。

從內梯往二樓，可從落地窗欣賞斜面屋頂的剖面風景，二樓主要安排起居間、廚房、餐廳等家庭成員活動的公共空間，以及一間主臥房與兩間次臥房。整體空間單元環著著斜面屋頂呈L型，洪蒼蔚藉由斜面阻擋北風侵襲，讓建築朝北的連續面得以設置多面切口，使三間臥室皆擁有朝南或朝北的景觀窗與陽台，有利於室內通風採光與視野景觀。而斜面與建築構成的開放空間，洪蒼蔚在斜面上採用原木鋪面、安排線型樹穴，並種植細竹等，成為內聚性的景觀花園。

建築師 洪蒼蔚
背景 東海大學建築系建築學士畢，1993年獲英國建築聯盟碩士，1999年成立晴天工，曾任EGG magazine執行總監，致力於建築藝術與文化生活，主張將對在地自然及在地人文的感受觀會，透過巧妙的安排，在尺度中創造和諧與記憶性空間，喚醒深層印象，實踐建築的透明。
公司名稱 晴天工股份有限公司
網址 www.eggroup.com.tw
電話 04-2305-8788

**洪蒼蔚的
清水模觀點**

沒有裝飾過的水泥牆，都可以算是清水模。泰半，喜歡清水模的人都是喜歡那種天然的感覺，諸如不上漆的原木，甚至也喜歡生鏽的鐵，原始的材料有張力，能呼應情感面。但，我認為不要用對材料的偏好，而以單一素材去決定建築的樣子，建築設計應當回歸到動線與居住性的思考，材料用在對的地方就可以了。

1 斜面屋頂鋪上原木，並安排
線型樹穴種植細竹，成為內聚性
的景觀花園。　2 從畫廊通往
客廳的走道，左側牆內的空間是
儲藏間。　3 爬上斜牆屋頂，
這裡是瞭望田野風景的好地方。

清水模住宅 Q&A

Q 清水模建築該如何養護？

A 清水模建築十分難保養，甚至可以說沒
辦法保養，很多時候保養是針對完成面
的缺點進行補救。但只要妥善設計，油
漆、批土等方式依舊能呈現出美感，但
絕對要犧牲一部份最初的表面設計。

Q 全清水模建築施工最困難的地方？

A 「精準」絕對是清水模建築要求的地方，
其中在開口部（門窗等）處理尤其要注
意。不像一般RC住宅，窗框若與開口大
小有些微誤差，可以用補土、矽利康填
縫，而清水模的開口部若有誤差，這些
事後加工必然會破壞一體成型的美感。

Q 有人說「漏水」是清水模建築的痛，該如
何避免？

A 使用清水混凝土不一定會漏水，但大面
積其可能性必然提升，尤其轉折面較多
的設計，鋼筋焊接點多，漏水可能性也
提升。一般水泥牆因為磅數不足，很容
易滲水，最好使用道路橋樑使用的水泥
（約3000磅以上）才能在防水、結構強
度、表面質感上達到一定水準。這些，
當然也要經過配比測試。

Q 大呂宅高六米的大牆在施工上如何處
理？

A 若一層樓約三米，兩層樓六米的高度絕
對不能一次澆灌，底下的模板會無法承
受壓力而爆模；因此六米高牆必須分幾
次澆灌，因此會有分割縫產；分割縫的
位置在哪裡關係到完成面的比例效果，
因此，施工的限制有時候也是美學的依
據，必需要經過計算，才能控製完成的
效果。

小呂宅，ㄈ型盒防風居所

小呂宅是弟弟呂水源的家，兄弟兩人對房子的需求並不一樣，因此可以看到在同塊土地上設計風格不一樣的兩種型態。呂水源當初蓋這樣一棟房子時，是希望在二、三十年後，孩子們不會有機會把現在蓋好的房子重新翻修或重蓋，因此，在住家機能的需求較為完整。

由於小呂宅的北面是風切面，雖然從大呂宅延伸過來的土丘已成為一樓的屏障，讓底下的客廳與餐廳不被北風侵襲，但二樓以上仍有風害的問題，因此可見建築北向的二樓如一個ㄈ型的盒子，斜面牆直接連接屋頂，不設計任何開口部，主要用來遮擋北風。此外，ㄈ型盒子的樓地板在外部斜向延伸到屋頂，這個斜坡的用意跟大呂宅的斜面花園相同，除了設計為草坪花園外，同時也是二樓連續面的主要開口部，從主臥房往外望，就可以看到狀似自然的地形景觀。

這個斜面正對的一樓，形成一個挑空的中介空間，銜接玄關、廚房與客廳，成為一個大的公共空間，而利用架高與簷廊襯托出私密空間，將空間倫理區隔出來。一樓的公私空間交界，藏著一支內梯，可連接到二樓；從一樓到二樓，整體動線反折有如太極，使上下空間不分不合。

此外，上下空間的挑空介面，可見大面積鋪陳的染黑木紋清水模板，更突顯與清水模面的呼應效果，而挑空兩側設置大面清玻璃，使上落天光直通一樓，展現美麗的光影效果。

所在地 苗栗苑裡
住宅類型 獨棟住宅
居住者 男女主人、小孩（一男一女）、祖母
完成時間 2006.11
基地面積 2458坪
總樓板面積 175坪
各階面積 1F/75坪，2F/100坪
空間配置 1F/客廳、餐廳與廚房、孝親房、工作間
2F/二層起居室、書房、男女孩房、主臥室
使用建材 木紋清水模、檜木、南方松、杉木、觀音石。
COST 1850萬元（含空調與設備等，不含家具）

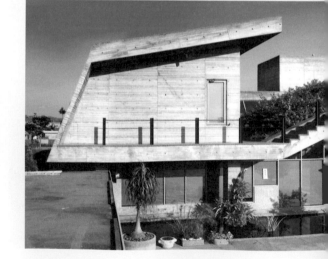

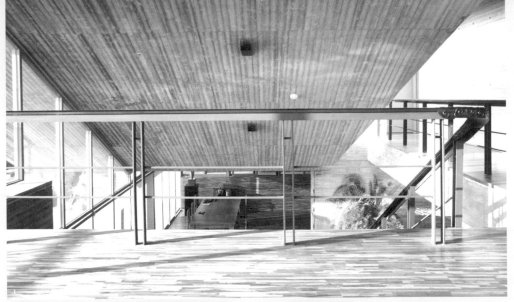

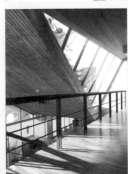

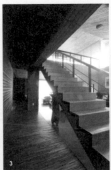

1 上下空間的挑空介面，可見大面積鋪陳的染黑木紋清水模板，更突顯與清水模面的呼應效果。 2 斜面的兩側採用玻璃窗，讓光線可以灑落到一樓。 3 利用架高與簷廊襯托出私密空間，將空間倫理區隔出來。 4 因為人造丘圍塑，阻擋北風、創造區內微氣候，使大小呂宅植態得以盎然生長。 5 樓地板的斜向成為空中花園，從主臥房往外望，就可以看到狀似自然的地形景觀。 6 這個斜面處形成一個挑空的中介空間，銜接玄關、廚房與客廳，成為一個大的公共空間。

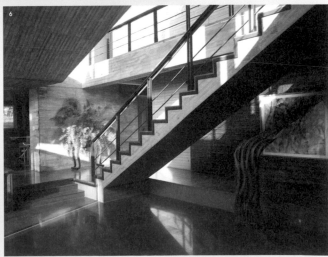

17

獨棟透天

走出傳統的
現代清水模大宅

清水模雖是簡學義慣常運用的材質，但是這棟從1986年
開始設計，經歷四年時間完工的簡宅，呈現空性的氛圍，
反映禪宗的內在精神，才是建築師心目中，詮釋清水混凝
土的完整代表作。

文字 宋憶嬌　**圖片提供** 竹間聯合建築師事務所

所在地 台北市陽明山（簡宅）
住宅類型 獨棟別墅
居住者 夫妻、小孩
完成時間 1993年
基地面積 170坪
總樓板面積 274坪
空間配置 1F/ 玄關、餐廳、早餐廳、廚房、書房、父母房
2F/ 起居室、主臥室、小孩房
3F/ 神明廳、音響室（圖書室）、工作室（畫室）
4F/ 客廳、和室（茶室）、家庭電影院、客房
使用建材 清水混凝土、水泥空心磚
COST 2740萬元（不含傢具、空調）

樸素簡約的建築立面，以幾何線條劃過
天際線，可以看出實空間與虛空間之間
的關係。

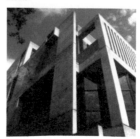

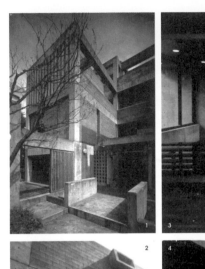

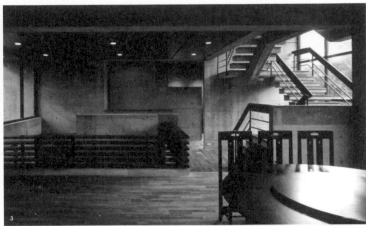

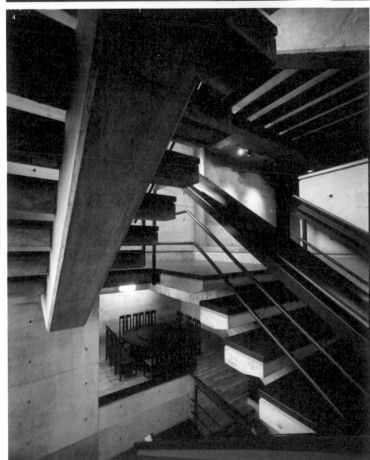

1 低調的外觀,以隔柵遮蔽了前方較雜亂的景觀,創造出內觀的風景。　2 清水模和水泥空心磚分別交替做為簡宅雙層牆構造的內、外層,營造出變化的趣味性。　3 一樓以樓梯間做為餐廳、父母房、書房之間的連結,落地窗讓室內每個空間都沐浴在光線中。　4 從二樓望向一樓餐廳,公共與私密空間是垂直的關係,公共空間被放置在建築底層及頂層。

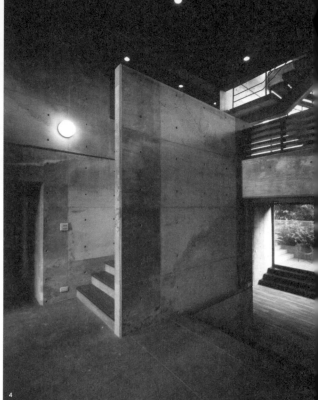

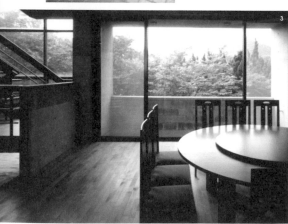

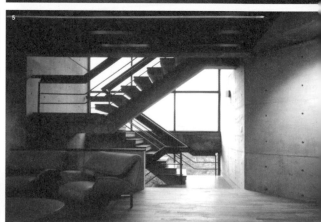

1 從戶外穿過玄關，進入客廳，視野始終是開闊、一覽無遺，創造出流動的空間感。　2 入口處的洞門是擷取自傳統建築的元素，但以幾何的造型和素雅的外觀呈現。　3 大片開窗將戶外的天空及綠意都援引進入室內，坐在一樓餐廳能夠欣賞這片開闊的風景。　4 即使是建築底層的地下室，依然擁有良好的採光及視覺上的通透性。　5 坐在二樓起居間，透過樓梯及落地窗，向外可以遠眺紗帽山的景致。

● ● ● 　過往接受的建築教育多以西方思想為主，簡學義自認對於傳統建築了解不夠深刻，但因為業主的期待，他開始去了解傳統建築文化，進一步探索老莊哲學及佛教、禪宗的精神，期望將這些思想內化運用在簡宅的設計概念。

　　最初對於簡宅的規劃，就是一個適合傳統三代同堂家庭結構的獨棟住宅，除了一般居家的各項機能，同時因為家中的弟兄姊妹大多住在外地，業主希望此一建築能容納傳統民間信仰的佛堂及具備家族祖厝的象徵，成為子孫輩的精神依歸。

材質混搭趣味

　　雖然尊重業主對於傳統文化的期待，但簡學義不想依循傳統建築偏向形式面及寫實主義的路子，折衷的方式是他掌握傳統建築的精神面，從抽象的本質面連結彼此，將禪宗的哲學融入建築之中，追求空無性的精神氛圍，是簡學義對於清水混凝土的詮釋。

　　有趣的是，簡學義認為清水混凝土施工過程中的嚴謹性和禪學也有關連，禪學的空無看似無限輕鬆，實則是無限警醒的、極為敏感和覺知的狀態；就像清水混凝土表面上看似樸素簡單，背後隱藏著的卻是精準的極致。簡學義稱之為一種隱然的「能態」。

　　在簡宅中，除了清水混凝土，另一個主要被使用的是水泥空心磚，空心磚本身無色彩的中性的特質，這也是刻意避免使用傳統建築常見的紅磚而選擇的替代性材質。另一方面，清水混凝土和水泥空心磚也有極佳的搭配效果，這兩種材質分別交替做為簡宅雙層牆構造的內、外層，產生變化的趣味，還兼具隔熱及防潮的功能。

1F夾層

1F平面圖

2F平面圖　　　**3F平面圖**　　　**B1平面圖**

1 入口 **2** 前院 **3** 玄關 **4** 餐廳 **5** 早餐廳 **6** 廚房 **7** 書房 **8** SPA大浴室
9 車庫 **10** 父母房 **11** 起居室 **12** 主臥室 **13** 小孩房 **14** 神明廳 **15** 音響室（圖書室）
16 工作室（畫室） **17** 客廳 **18** 和室（茶室） **19** 家庭電影院 **20** 客房 **21** 儲藏室
22 後院 **23** 天井 **24** 陽台 **25** 露台

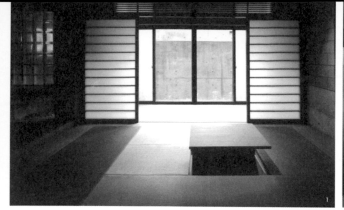

1 彈性使用的和室,由於引入了充沛的光線,即使位於地下室,依然擁有開放舒適的空間感。 2 透過弧形屋頂襯映天際線,空間與家具都呈現簡約的幾和分割比例。

　　簡宅隱藏著非常精準的模具工法,簡學義解釋,空心磚和清水模模板同樣都是受限於工業化的既定尺寸,空心磚是既定尺寸,清水模則以既定的模板及栓孔,都具有精準的模具關係,也再次呼應了所謂看似簡單,實則精準的清水模建築精神。

公共與私密空間的垂直關係

　　從地下室到三樓,簡宅共有四個平面,公共與私密空間是垂直的關係,公共空間被放置在建築底層及頂層,私密空間則在中間的二、三樓。地下室和一樓,刻意設計具高低落差的地面,藉此創造出空間的層次感,地下室容納了客廳、家用電影院、彈性使用的和室,和室前方是具有枯山水意象的天井,由於引入了充沛的光線,即使位於地下室,依然擁有開放舒適的空間感。

建築師 簡學義/陳昭武
背景 1980年畢業於東海大學建築系,現為竹間聯合建築師事務所主持人,代表作品誠品中山店、宜蘭二二八紀念碑、鶯歌陶瓷博物館等,始揭台灣清水混凝土建築流行之序幕,曾獲2001年台灣建築獎首、2004年日本JCD DESIGN AWARD Special Jury Award,並收錄於日本Gallery Ma出版「世界的建築家581人」。
公司名稱 竹間設計工作室(竹間聯合建築師事務所)/陳昭武建築師事務所
信箱 c7818180@ms14.hinet.net
電話 02-2503-6180

**簡學義的
清水模觀點**

為什麼清水模材質同時蘊含內在哲學上的追求?簡學義認為,灰色本身有一種視覺上的寧靜與空無,乍看是無色彩,實則蘊含了所有的色彩,也最能夠和所有的顏色適切搭配,成為含融一切的背景。這點和禪宗的哲學頗有異曲同工之妙,禪宗的情境看似空無,其實是一種全然的、整體而飽滿的狀態,啟動敏感的覺知細細領略豐富的內涵和意境。
清水混凝土材質也是最佳的建築或室內背景,在低調無華的空間內遊走移動的人物,各色家具擺設,自然被凸顯出來,成為家中流動的風景。

特別值得一提的是同樣位於地下室，在一樓夾層下方的位置，被規劃為家人共享的大湯屋，開闊的落地窗延伸了視線，上方的隔柵及側面的牆壁，讓光線洩入，也確保使用者的隱私，一邊泡湯還能欣賞側院的景觀。一樓做為公共區域，包含車庫、餐廳、廚房、早餐室及夾層的父母房。朝向東南方的位置規劃為早餐室，讓業主一家人坐在這裡享用早餐及陽光灑落的清晨景致。

二樓是ㄇ字型平面，挪去了高低差的變化，容納住宅中私密空間的機能，包括起居間、主臥房、更衣間、書房、兩間小孩房。頂層則有露台、書房（音響室）、工作室、神明廳。

漸次退縮的手法

如果從側面的角度觀看，會發現簡宅採用漸次退縮的手法，讓量體持續的縮減，到最上方只剩下建築的框架，同時也創造出和建築實體相對應的天窗、露台、半戶外性質的虛空間。

基地平面雖然使用了傳統的合院式平面，但簡學義想要以現代的手法詮釋，他運用立體派藝術家畢卡索對於四度空間與視覺本質性的探索，建築平面刻意運用重疊及錯置的設計手法，分別創造出實空間及虛空間，相對於傳統建築固定的邊緣線，簡宅的建築界線被刻意模糊化，產生邊緣被滲透的感覺。這樣的滲透關係不僅止於地面，也反映在建築的四個立面及上方。

簡學義強調清水混凝土不只是材料，而是內在的哲學及空無性的追求。建築結構本身既是極簡主義的呈現，也是最終的表面呈現，不需要任何附加的裝飾元素，他期望藉由最樸素純粹的材料，反映禪宗的內在精神，打造他心目中理想的建築。

清水模住宅 Q&A

Q 在現代感的簡宅中，如何結合傳統建築元素和現代簡約風格？

A 以拱型的屋頂取代傳統建築的斜屋頂元素；傳統建築常見的隔柵，也出現在簡宅的外觀，既能遮蔽週雜亂的環境，又能引入光線。傳統建築的洞門元素則改成方形純粹幾何俐落的造型，以灰色的水泥空心磚取代紅磚材質，這些都是將擷取寫實性、象徵性的傳統建築元素，再轉化為現代純粹性、抽象性的設計手法。

Q 在簡宅中常看見塑造內觀的風景，設計的想法是甚麼？

A 當外在條件不佳的時候，常運用的設計手法是架構出隔絕的外牆，將周圍較凌亂的環境阻隔在外，同時也保障了業主的私密性，牆內則會以枯山水或庭園造景的方式來創造寧靜的空間氛圍。但會在牆上或縫隙開窗，讓室內擁有充足的光線，破除封閉的感覺。

Q 位處陽明山上，這棟獨棟住宅如何與外在環境對話？

A 雖然在某些立面以牆壁和外在隔絕，但整棟建築有大面積的落地窗、天窗，建築結構也特意規劃出天井和露台，讓業主一家人能夠在極具隱私又不被打擾的狀況下，享受舒適宜人的景觀，也因為大面窗玻璃的通透性，將大自然帶進室內之中。

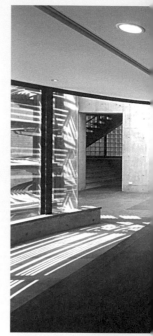

方與圓的
對比居家

盧宅和簡宅的最大差異在於處理公共和私密空間的關係，簡宅
這兩者是垂直關係，公共空間在一樓及四樓，私密空間在中間；盧
宅這兩者是水平分離，分別以圓與方的架構形成對比，公共空間被
放置在圓形體，包括地下室的湯屋、一樓的茶室及二樓的多用途空
間，方型結構則容納了居家所需的生活機能，地下室的健身房、家
庭電影院，一樓的客廳、餐廳、廚房，二樓的主臥房，三樓的小孩
房，四樓的父母房。

Roji(路次)的廊道觀念

連接兩者的是中介的廊道，簡學義特別強調當時取自這種日本名
為Roji(路次)的廊道觀念，源於日本茶室強調進入的過程，除了形
式上使用刻意縮小的入口做為謙卑的提醒，更著重進入的路徑在精
神上心情的過渡及轉換的過程。廊道刻意從建築外側進入，在移動
的過程中也能欣賞到窗外的溪谷，讓自然景觀融入居家之中。

盧宅和簡宅的另一項差異在於材質上的使用，簡宅使用清水混凝
土及混凝土空心磚，盧宅則是清水混凝土及較天然的洗宜蘭石，同
樣是自然、素樸、中性的材質，但洗宜蘭石的質感較為粗獷，不同
的材質也讓建築產生迴異的表情。

所在地 台北市陽明山
住宅類型 獨棟別墅
居住人數 7 人
坪數 345坪
空間配置 湯屋、茶室、客廳、廚房、主臥、小孩房、父母房
使用建材 清水混凝土、洗宜蘭石、鋼骨、玻璃

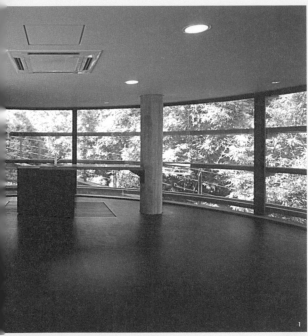

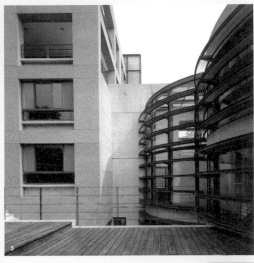

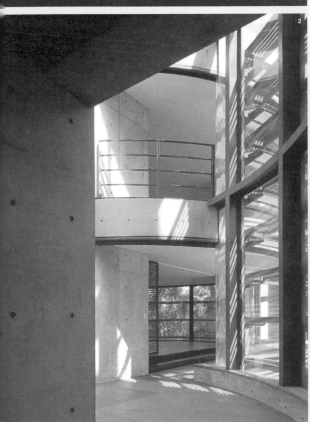

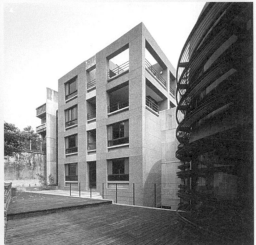

1 廊道特意從建築外側進入，意在將溪谷景象置入。 2 清水混凝土的質感，充滿素樸與自然。 3 圓形體中，有著茶室、多功能空、湯屋等設施。 4 方與圓，私密與公共空間，在實體與意象上都形成強烈對比。 5 藉由虛空間創造場域的過渡，上開天窗引光而入，隨著時間而變化表情。

18 獨棟透天

奇幻鐵道屋，
家的堅實城堡

英國諺語說，一個人的家就是他的城堡。
矗立在窄迫基地的這幢房子，就像一棟城
堡。對外，摒除噪音與雜亂景觀的入侵；對
內，經營了家庭成員的情感互動。這棟用
冷硬水泥打造的城堡，擁有最溫柔的空間
表情。

文字 HC **圖片提供** i² 建築研究室 **人物攝影** 汪德範

右 西北側外牆由於前方的空地即將蓋屋，所以盡
量不設開口，改用小圓洞或外凸的小型側窗來採
光，大幅阻絕外來的噪音與窺探的視線。 **左** 此
案由於經費較少，用平價的鍍鋅格柵板來打造高穿
透性的樓梯。南台灣日頭炎炎，透空的踏板能讓熱
氣順暢上升而達到降溫效果；同時，陽光也可透過
孔縫而灑落室內，省下日間開燈的電費。

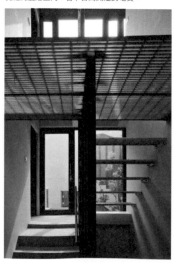

所在地 高雄縣路竹鄉
住宅類型 單棟住宅
居住者 父、母、二女、一子
完成時間 2011年
基地面積 68坪
總樓板面積 99坪
各階面積 1F/41.7坪．2F/36.8坪．3F/20.5坪
空間配置 1F/車庫、客廳、廚房、主臥、中庭、儲藏室
2F/大女兒臥房、二女兒臥房、書房、洗衣間
3F/兒子臥房、神明廳
使用建材 一般模版噴塗外牆塗料、鋁窗、鋁百葉、清水模板/部分上漆
COST 700萬元(建築體含水電工程)

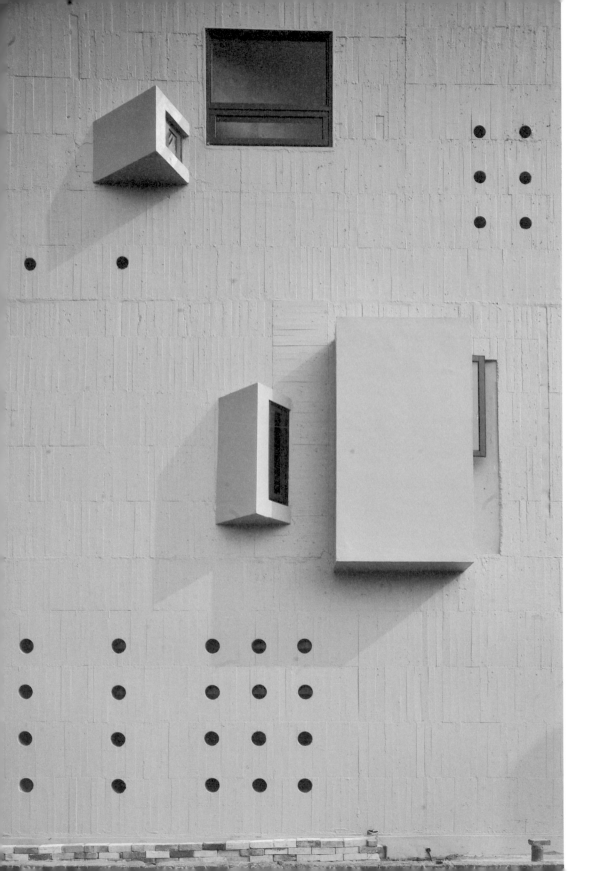

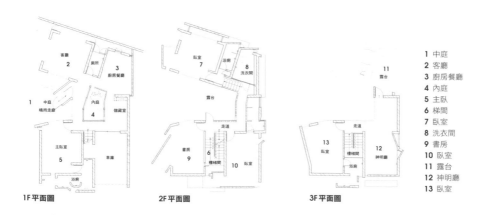

● ● ● ● 此案的規劃可說是「內外交乘」的結果。除了梯形的基地面積有限；外在更有噪音與景觀雜亂的雙重干擾。西南側緊鄰鐵道，每隔一段時間就有列車帶著沉重機械聲響經過；東邊1公尺之遙就是省道，往來車聲直到深夜方才沉寂。鐵道沿途配置了高壓電線與鐵架等設施，馬路則有成排電線桿。鄰居的房屋也都隨便建造，於是，屋主找來徐純一建築師來設計新家。由於預算不高，所以還是使用最經濟的水泥來蓋房子。

隔絕外來喧囂，擁抱溫馨互動

為摒除來自週遭的噪音，密封式外牆就成了第一道屏障。離鐵道較近的西南方與西北側，這兩道外牆只鑿小圓孔以採光。朝省道的東北側外牆也同樣地儘量不開窗；即使要開窗，也只開小型側窗。這棟建築為讓室內獲得充裕採光，改以各式頂窗來讓陽光灑落屋內。

至於家的隱私，徐純一也透過牆面來解決。比如，以客廳裡的西側壁面來說，下半段大膽露出水泥糰塊所能渾厚有力這道牆毫不客氣地用有力語彙來對抗火車通過所產生的巨大能量。同樣是面向鐵道的大女兒房為例，開窗就用了雙層外牆的手法，達成窗戶應有的通風與採光，同時又讓居住者獲得足夠的安全感。

還有，這家的爸媽雖與成年兒女同住在一個屋簷下，平日卻很少有交集。徐純一刻意集中出入動線，幫這家人在日常生活中創造更多互動。讓回家時必須通過內庭，此外，環繞內庭的分為客餐廳等公共區域、爸媽使

1F平面圖

2F平面圖

3F平面圖

1 中庭
2 客廳
3 廚房餐廳
4 內庭
5 主臥
6 梯間
7 臥室
8 洗衣間
9 書房
10 臥室
11 露台
12 神明廳
13 臥室

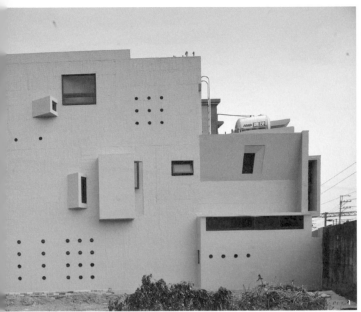

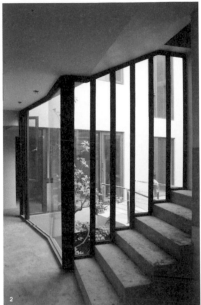

1 不規則的梯形基地，被省道與鐵道夾住。西北側的前方有塊空地，此屋落成後沒多久，鄰居就計畫要緊貼這立面蓋新房。　2 環繞內庭的樓梯，創造一個看得見彼此的情感動線，也成為內外呼應的結構線條；這條動線，以內庭中央的一棵楓香為圓心。全家繞著這個圓心生活，在保持距離感的同時又繫住了親密感。　3 客廳內牆以粗糙面呼應人與泥土的關係，也以強而有力的語彙呼應牆外的鐵道。晚上，每當夜車經過時，車廂的燈光透過上方圓孔掃入室內，增添空間的奇幻魅力。　4 水泥的可塑性極強，運用不同形狀與質地的模板，能塑造出不同的表情。在這棟質樸的建築裡，水泥牆的各種轉折、開洞手法，再加上光的參與，空間本身就很豐富。　5 三樓神明廳，在背牆往西挖鑿壁龕似的小窗，能擷取到夕陽餘暉；斜頂天花開設的頂窗，則可觀察到陽光全日的運行軌跡。

用的主臥室；家庭成員待在在這裡或只是經過，透過透明玻璃窗就能看到彼此。

　　同樣是觀看，除了在屋子裡跟自家人有視線交流，也可透過窗戶往外望，於是，窗也成為一種值得觀賞的畫面。不論是從晨昏陰晴的大自然變化感受時光遞嬗，或從屋外櫛比鱗次的房屋或車流而與這人世有所聯結。窗戶，讓身處屋內的這家人，能對外界抱持活潑的觀點與想像，也為室內引入絕佳的牆面裝飾。

彈性空間運用，在角落釋放自由

　　除了制式的客餐廳等格局規劃，家中靈活的平面配置也處處創造出可彈性運用的區域。如一樓大門入口上方突出的結構，在二樓就形成了一處全家人都可使用的起居空間。二樓女兒房外側與走道也構成一個小型的公共區域。家族成員可到這裡享受短暫的一人時光。若女兒結婚、生子之後還繼續住在娘家的話，這裡再加裝一道牆與門，就成了小孩房或年輕夫妻專用的小客廳。此外每個區域也都設有專屬角落，讓使用者彼此之間關係既親密又不互相干擾。比如，在臥房設有外凸的耳窗，當夫妻其中一人要睡覺時，另一人可坐在耳窗這邊閱讀，就不會干擾到彼此了。雖以水泥來蓋房子，雖然這個家是如此強大而厚實，卻可說是最溫柔的城堡。

設計師/建築師 徐純一
背景 美國科羅拉多大學丹佛分校建築碩士。曾任職於丹佛Hoover建築事務所及方圓建築師事務所；現為i2建築研究室主持人、大葉大學空間設計系講師。從事建築與室內的設計，並鑽研建築語意、當代空間與光，著有《建築新桃花源》、《光在建築中的安居》、《看見西班牙，看見當代建築的活力》等書。
公司名稱 i²建築研究室
電郵 studio1@1-archi.com
電話 04-2652-8552

**徐純一的
清水模觀點**

清水模有厚薄之分，用7、8千磅水泥澆鑄的牆版厚達40、50公分，能高度防漏，壽命更是長達300年；台灣常用的清水模則以3000磅或3500磅的水泥澆灌。在運用清水模蓋屋之前，應考慮這棟建築是否值得傳承百年；否則，若因規劃不當或由於外在環境變遷而得拆掉，厚重牆板也會提高拆除的難度與成本。至於薄的清水模，則可能有龜裂、漏水之虞。反倒是定義較寬鬆的水泥牆更適合台灣的一般人家。因為，水泥的成本相對較低，台灣亦擁有豐富的砂石資源可供做混凝土；而且，我們的建築工人從1950年代以來即大量接觸此材質，技術發展成熟。

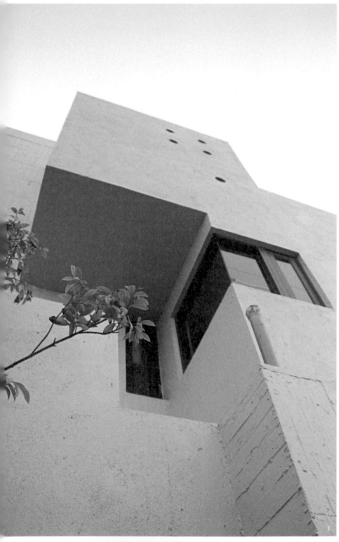

清水模住宅 Q&A

Q 何謂「山寨板清水模」？

A 此案也可全部使用清水模來建造，但礙於預算有限，因此，有些牆面就由屋主找來的當地營造廠來施工。鄉下的營造廠多半使用二手模板，故不能期待做出的水泥牆面會非常平整、光滑，我們只要求對方別灌出滿是蜂巢洞的水泥牆，以免影響結構安全。

Q 有些牆面可看出塗上了透明漆，為何這樣做呢？

A 用二手模板澆灌出來的水泥牆，相當地粗糙，因而在這些牆面皆塗上一層薄的保護漆。不只內牆塗了漆，其實，整棟建築物的外牆也塗上防水漆。因為，不管用清水模或水泥，長年累月的日曬或地震等因素，都會促使建材出現裂痕。一旦遇上連續數日暴雨，很容易就出現漏水問題。

Q 這房子的牆板厚度多少？

A 此屋的水泥牆厚度平均為20公分，有柱子之處則為30公分。未使用高磅數清水模的原因，除了屋主預算有限之外，也是基於我的個人觀點。以現代社會來說，房宅因為家族成員變動太大或是週遭環境變動劇烈而頂多住個兩世代之後就得拆掉。所以，一棟住宅的壽命70、80年是合理的。我認為，一個家只要在合理的壽命期間堅固好用，那就足夠了；因此不必用上壽命長達百年的建材。

1 厚實的量體，獨特的接光角度，讓家堅實又清透。　**2** 大女兒房，用了雙層外牆的開窗手法。較大的內窗讓對外延伸的視線獲得共寬廣的角度；其外側頂端開個天井，以引入陽光；在採光天井的外側再加築外牆，牆面開一道細窄橫窗，阻擋了來自外鄰的窺探視線。　**3** 以兒子臥房側牆上的這個小窗為例，開窗的大小與位置，早在規劃之初已考慮到視線往外延伸的落點，確保看到的是賞心悅目的畫面，而不是雜亂的電線或醜陋建物。

大隱隱於市的街巷住宅

　　這棟街巷內的住宅，外表雖低調，但就是與左鄰右舍很不同。其實，屋主數年前買下此地的販厝，入住後發現濕氣重、住起來不舒服。再加上經常吸收媒體的裝修資訊，最後興起了自力蓋屋的念頭。他想幫家人打造一個散發濃厚手感的樸素住家。上網查詢，發現有個「阿蓮鄭宅」頗合其理想，就帶全家老少去參觀；最後決定也請鄭宅的設計者徐純一來蓋新家。後者發現，這裡被二丁掛透天、鐵皮屋、電線桿等環伺，不管怎麼規劃，從屋內望出去的都是這些；但由於這裡學區好，屋主仍決定原地重建。

　　基地僅30坪，預算才480萬，新建築仍為這家人打造出一方世外桃源。開透光小圓洞與側窗的外牆，成功阻絕來自週遭環境的紛亂。前後兩個建築單元，藉由樓板的高低差來形塑空間的主從關係。居於中央的內庭，大幅提升此屋的採光與通風，也帶來了綠意與一處戶外休閒區。由沖孔板構成的鏤空樓梯，在引入陽光的同時也促使了室內外空氣的對流。房子改變了，生活也跟著變化。雖然屋主把所有積蓄都拿來蓋房，但他仍毅然割捨與新居格格不入的家具。客廳因此變空了，就拿主臥的櫥櫃放在這裡……像這類生活習慣方面的牽就，卻也增添了家庭生活的樂趣。此外，這棟住宅已成為該社區最美的建築，也期待它對外亦能發揮影響力，帶動當地人重新思考建築與環境的關係！

所在地 嘉義市
住宅類型 單棟住宅
居住人數 4人
坪數 56.7坪
空間配置 1F/車庫、迷你中庭、客房、公廁、客房的淋浴間、餐廳、廚房。
2F/客廳、樓梯間、公廁、淋浴間、起居室
3F/（客廳挑空）、樓梯間、公廁、淋浴間、起居室、洗衣間
4F/書房、樓梯間、屋頂平台
使用建材 RC混凝土、鋁框窗、活動式鋁百葉、夾板木地板、磁磚

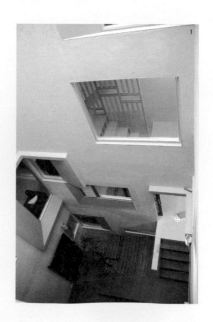

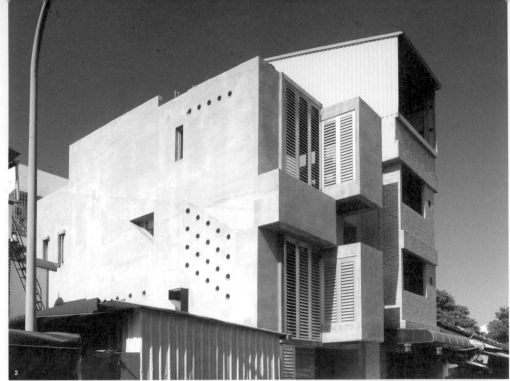

1　有樹的中庭，不僅提供足夠採光與良好通風，也納入了陽光及綠樹，可說是這棟住宅與環境（大自然）共生的內在體現。　2　電線桿、鐵皮屋、二丁掛販厝，嘉義王宅就在這樣的環境中，建構出內外皆宜人的居住美學。　3　南側外牆僅開成排小圓洞，可納入隔鄰鐵皮屋違建上方的陽光。面向內庭這一側，大片透明玻璃窗則可引入天光並關照到其他空間。　4　這棟建築分成前後兩個單元，藉由樓板的高低差來暗示空間的主從關係。　5　位於二樓前半段的客廳。朝向街道的立面僅設置一塊凸窗（圖中單椅處）以利通風；主要採光則來自於左方牆上的長形採光罩。　6　階梯的層次感造就了過道的風格。

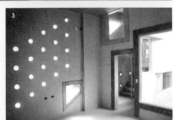

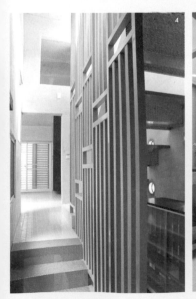

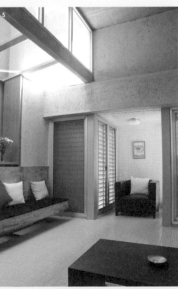

關於清水混凝土／清水模

編輯整理 FunnyLi　**協力** 清水建築工坊、毛森江建築研究室、李靜敏空間設計、晴天工股份有限公司、楓川秀雅建築室內研究室、敦霖營造
特別感謝／模板工序圖片提供 清水建築工坊

什麼是清水混凝土／清水模？

● ● ● ● 簡單來説，就是沒有裝飾過的混凝土牆。

　　清水混凝土，英文為「Exposed Concrete」，意即露面混凝土；簡單來説，就是沒有裝飾過的水泥牆。

　　混凝土是近代建築發展不可或缺的建材，與金屬、玻璃並列為近代建築的三大素材之一；雖然近年來深受許多建築師的擁護與愛戴，其本身卻不是一種新的材料或技術。在古埃及時期，人類就有使用水泥的歷史記載，到了十八世紀末開始成為建築構造的主要材料，而二十世紀的科比意（Le Corbusier）、路易·康（Louis Kahn）等建築師，即以清水混凝土做為建築表現的主角，廊香教堂（Ronchamp）、沙克生物研究所等，都是著名的清水混凝土建築。

清水混凝土的表情不只七十二變

　　講到清水混凝土，一般人可能立刻聯想到安藤忠雄的表現方式，其實清水混凝土的表現方式很多，可不只安藤忠雄的「纖柔若絲」。舉例來説，廊香教堂（Ronchamp）所呈現清水混凝土表面，便十分粗獷而具有原始感，這些都可利用模板控制，傳達建築師所要表現的風格。

　　清水混凝土的基本工是模板工程，模板組立考驗施工團隊的嚴謹與精準，混拌後的混凝土呈成漿體，在模板內流動，等待凝固後，拆模成型，表面因而隨模板紋路而不同，使用芬蘭板、優力膠板、鋼板、菲林

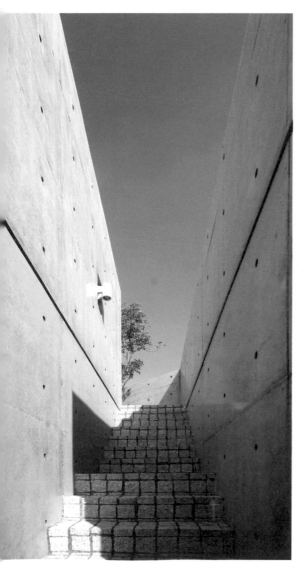

板、塑膠板等,都能呈現表面平滑的效果(安藤忠雄所使用的就是日製優力膠板);而使用木紋板則可隨使用木料不同,反印出不同的木紋效果,甚至有人在模板裡面加入摺皺的報紙等各種材料,使完成面具有奇特的紋路效果,這樣來看,清水混凝土是不是很像雕塑呢?

混凝土的人生不是灰白的,也有彩色的。

清水混凝土的成色主要材料來自於水泥和砂,其次為飛灰*,因此,隨砂的特質不一則反應出不同灰色的完成面效果;若砂顏色較黃,拌出的漿體也偏黃,使混凝土帶有溫暖的黃色;若砂的顏色較黑,則使完成面呈深灰色的沉穩質感;而選用白砂時,混拌出的漿體色淺,則呈現出白灰色的清水混凝土建築。

若在內部裝修或沒有結構性的裝飾牆,混凝土也能「玩」出各種變化,可用白砂、白水泥做成白色的清水混凝土牆,也能夠添入各種色料或色粉,呈現多彩效果,例如有人加入石墨,將水泥染成灰黑色,或拌入硫磺、利用澆灌順序形成漸層鉻黃色,既浪漫又瘋狂的法國人,更曾經在混凝土內加入香水(當然沒有香氣,只是好玩),據說澳大利還有藍色的清水模建築。

★ 飛灰,粉骨材之一,具顏色,也會影響混凝土的顏色,加多則深、加少即淺,但卻不能隨意加減,比例上的限制來自於應以工作性為主要考量。

2

清水混凝土／清水模工法難在哪？

● ● ● 就好像當「上粧美人」容易，當「素顏美人」卻很難。

　　如果說磁磚、油漆是建築的化妝品，那麼，清水混凝土可就是一直保持裸粧的狀態！比較一般 RC 建築拆模後的素顏模樣，清水混凝土「拆模即完成」，結構本身就能彰顯混凝土的力與美，不由得讓人讚嘆真是天生麗質。

　　有人說，那是因為用了較好的模板啊！的確如此，但這並不能確保生成後完美無瑕。天候、時間、工人素質、混凝土狀況好壞，這些都事關成敗。除了配比、澆灌失當，造成爆模、成色不均、爆筋、蜂窩等「疤痕」外，完成面失敗還有很多出乎意料的原因。例如工人在工地吃檳榔，檳榔汁汙染牆面；模板黏合若採有色膠，膠水可能會順著蓮霧頭流入，而將混凝土染色（拆模後標誌的四個洞會變成彩色）；或骨材含有礦質，使清水混凝土表面產生鏽斑……種種狀況都得靠有經驗的團隊一一排除。所以說，要當「素顏美人」是要下功夫的。

失之毫釐，差以千里

　　清水混凝土的難度不在於板模工程，牆裡的整合要比牆外的表現更重要，正所謂「看不見的比看得見的重要」，這也是決定完成面成功與失敗的關鍵；因此，與其說它考驗的是技術，不如說在於考驗整個團隊的嚴謹工作態度。

由於清水混凝土工法最難之處在於「一體成型」，牆裡、牆外要一次完成，圖面檢討則必須與室內裝修同步進行，地面也好、天花也好，所有設備與開關的尺寸、定位與鋼筋關係等，都必須在前置動作進行整合，所以事前規劃絕對是縝密再縝密。

此外，「精準」，在清水混凝土工作時，這個詞是一直被強調，而我們不禁要問：究竟清水混凝土的誤差值要控制到多小？不同RC建築，清水混凝土的誤差值是以「釐米」計算，在一棟建築完成後，總水平、總垂直誤差以不超過2～3釐米（各家標準略有不同），也就是說，一棟總高為十米的建築，誤差值得控制在3/10000內！

經驗、經驗、經驗！一體成型的難度

清水混凝土的前置工作是一段很漫長的過程。舉例來說，要先知道室內將來採用的鋪面是木地板或石材，才知道側邊該怎麼收；傢具配置完成、地面鋪面出來，反射到天花板位置，才能知道燈要在哪、出線口該如何分配，而天花板定位後，才知道空調的出風口在哪裡；甚至一道牆面的設計可能包含清水混凝土面，而有的要貼磁磚、上漆等，這些牽涉到室內裝修的美感，同時也必須思考到材料的介面交接如何處理。這些在一般RC建築都是到了裝修時才重新敲牆佈線。

包含廚具、衛生設備、電腦、電視、光纖、監控主機的位置，這些都必須在前置檢討定位，哪幾個燈具是一個迴路，哪幾個插座是一個迴路，定位下來才知道開關會在哪、有幾個、擺不擺得下，這些細節環環相扣，預埋後就不能在更改；一旦疏忽了，裸面上出現了一堆管線，這感覺可跟「後現代風格」餐廳的天花板不同……成功的清水混凝土絕對來自營造者與設計者的合作無間，有人說「施工的限制有時也是美學的依據」* 這不是沒有道理的。

★ 建築師洪蒼蔚所說。原意指模板能承受的強度限制一次澆灌的高度，建築師追求的比例效果必須控制在施工範圍內。

3

所謂的「配比」是什麼？

● ● ● 配比關係成敗，依照體質不同， 座清水混凝土都自己的處方
籤。

提到清水混凝土的工法，第一個聽到名詞就是「配比」，究竟什麼是
「配比」？簡單來説，就是混凝土的成份。

一般來説，清水混凝土的構成物有膠結劑（水泥、水）、粗骨材（內含
粗細粒料，粗粒料為粒徑在 25mm 以下、細粒料為 15mm 以下）、細骨
材（砂）、粉骨材（爐石粉、飛灰，可降低水泥的溫度，減弱物理性，增
加工作性），以及摻劑；而混凝土的配比直接關係到建築品質好壞，配比
若正確，可降低失敗率，完成面與結構強度表現良好；反之，配比出差
池，種種不良現象如蜂窩、成色不均、大量氣孔都有可能發生，甚至也
會影響結構強度，產生日後龜裂、漏水等問題。

那麼，只要知道完美配方就能蓋好囉？

很可惜，世界上並沒有清水混凝土的「標準配比」，其配比必須骨材進
行判斷，而骨材受到產地影響（見下一段落），可以説沒有相同的時候，
因此不是全世界的混凝土配比都一致，當然也不是一張配比單就可以通
用。

一般 RC 住宅常聽到 3000 磅、4000 磅的混凝土比例，對清水混凝土
來説，無法只用強度來界定品質。配方得依照粗骨材、細骨材、粉骨材

比例進行調整，還得在當地進行試拌，測試坍流度、強度、顏色等，依照表現狀況調整配比單，經試灌無誤後，才能能到正式澆灌。可以説 一棟清水混凝土建築都有自己獨一無二的處方籤。

清水混凝土也有「地域性」

一般人以為只有木頭或石材才是具有地域性的建材，但清水混凝土也是有地域性的材料喔！

為了維持澆灌品質，澆灌車出廠到工地的車程時間最好不超過30～40分鐘，隨工地位置不同，營造團隊會尋找就近混凝土廠合作。又 個混凝土廠的砂石產地不同，顏色、強度、含泥度、徑度、清潔度都不盡相同，例如台灣東部的砂石較乾淨，含泥量較西部少；甚至各家所使用的水泥品牌不一；儲藏骨材的倉庫露天或室外，使下雨前後改變砂石的含水率⋯⋯這些都是影響配比的變因。

其次，清水混凝土也受當地氣候與人工影響。風吹日曬雨淋會影響組力模板，氣候變化越劇烈的地方，可能產生的誤差值就越大，對澆灌品質、成品好壞都有影響；此外，團隊的縝密度也是施工的重要條件，尤其在離島工程，慣常配合已熟知技術的工人無法全數遷往，聘請當地人工，還得重新訓練移轉技術，某種程度來説，清水混凝土在材料、施工深受地域限制。所以，新的工地就是新的開始，「因地制宜」就成為營造團隊最大的考驗。

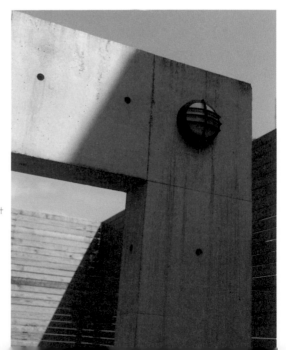

圖片提供 李靜敏空間設計

4

清水混凝土／清水模建築如何完成？

● ● ● 　與其説考驗技術，不如説是考驗團隊嚴謹的工作態度

　　いっしょうけんめい，日語中的「一生懸命」，大概最能形容面對清水混凝土的態度，無論無何就只能拼命地全力以赴。對任何清水混凝土的工作團隊來説，清水混凝土是一堵高牆，只能用最嚴謹的態度，掌握只有一次的成功機會，失敗了就只能重來。

沒有把握，就不要行動

　　強度計算錯誤，則可能造成模板變形或爆模；配比拿捏不正確，則可能產生蜂窩現象、成色不均、大量氣泡；封模後，灌漿的時間掌握、澆灌車從出車與現場的工作銜接等……種種過程稍有失誤，小則造成完成面的瑕疵，大則可能引發日後結構不良、漏水等問題，嚴重失誤則只有打掉重做一途，打掉後鋼筋、模板皆無法再利用，一切得從頭開始，對屋主而言是一筆龐大的損耗──對於真正的清水混凝土操作團隊來説，失敗了再用塗料補救就是自我欺騙；沒有把握，就不要行動，可以説是清水混凝土最大的工作要則。

※若要將清水混凝土工序完整寫出，可能得花上一整本書的篇幅，編輯部僅能試圖擷出重點，以便概括理解。

step 1
建築設計完成，模板、角料與繫件必須選定

step 2
圖面檢討包括模板分割計劃，必須詳細繪製，才能清楚看出未來完成面效果。

 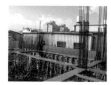

step 5
放樣不能彈墨線，只能用水線固定。

step 6
模板組立必須連水電一起預埋。

step 8
澆置，管尾從木製漏斗接料。
（圖片提供 敦霖營造）

step 9
拆模後的放水養護。

step 10
牆柱轉角保留原板片提供保護。

step 11
拆模後蓮霧頭留下的圓孔，尚未填縫，可見內部鋼筋。
（圖片提供 立.建築師事務所）

工序名稱	說明	注意要點
1 前置設計	由於完成面關係建築設計的美感，一般在設計的同時，建築師採取何種模板、牆體厚度、模板的分割計劃、繫件規劃等必須同時進行。	牆厚若少於12公分就容易有咬筋現象。
2 圖面檢討	建築設計完成、繪製施工圖前，必須先進行圖面檢討，圖面檢討必須涵蓋：立面模板分割、所有完成面與外飾材的關係、所有設備與管道（空調、廚具、衛浴、機電與消防等）、所有立面開口與門窗等。	協助建築師理解量體與施工限制，對系統的理解、空間的理解，圖面的檢討如果不對，怎麼做都是失敗。
3 施工圖繪製	施工圖繪製分為幾個層次，包括：放樣基準圖、燈具及開關位置圖、門窗開口圖、模板分割圖、鋼筋配筋圖等。	
4 各工種勤前教育與協調	由營造廠主導協商，如：水電、綁筋、混凝土場、壓送車等工種間的協調，而設備廠商也必須提供正確尺寸以預留或預埋，這些都必須在施工前說明與教育。	如冷氣管線、油煙機的排氣管等所有設備位置與高度要先確定；如果疏忽，就只能靠天花板裝修封頂來解決。
5 放樣工程	為避免在混凝土面留下疤痕，放樣千萬不可於模板上彈墨線，僅能以水線固定，以封口膠帶暫時貼於模板上註記。	工程一旦開始，工地清潔就極為重要，每天收工後都必須進行板面清潔與帆布鋪蓋。
6 模板組立	模板組立有一定的次序與工作要則，一般來說鋼筋綁紮及水電配管預埋必須同步，依照柱、牆、樑、板、吊模（樓板上突起的半高牆或止水墩等）的次序施工。	綁筋要依照保護層需求搭配適合之塑膠墊塊，而施工中搬運鋼筋時，若可能與模板接觸就必須予以保護，以免刮傷模板，更不可在模板上進行鋼筋裁切。
7 混凝土工程	在澆灌之前，混凝土配比試驗及調整、試灌等都必須完成，並且要進行骨材檢查、參數分析選定及供料時程分析。	灌漿不能中斷，以免留下冷縫，因此澆灌順序及供料必須配合無瑕材行。
8 澆置工程	訂定落漿點及澆置順序，並要注意濺漿隔離措施與照明措施，而澆灌時會同步進行搗築。	搗築工程關係表面效果，搗築不均容易有蜂巢，若混凝土續密度不夠也可能使紋路效果不明顯，但若震動過度也可能會爆模。
9 拆模及養護	拆模完成後，利用5～10cm之泛水墩做放水養護及樓板試水。	拆模前可先用帆布覆蓋，避免下雨使角料褪色而從接縫滲入，影響混凝土表面乾淨度。
10 保護及防護	模板拆完，但後續工程還在進行，因此外角必須保護，以免工程不慎而破壞，例如在短向之牆與柱將模板原板片留下，提供轉角保護。	
11 填補	繫件的螺孔必須用水泥填補，若沒填補，外露的螺栓日後會生鏽，造成鏽水垂流，髒汙表面，嚴重時會造成混凝土爆開。	
12 表面材養護	表面可使用清水混凝土專用的潑水劑進行養護（可視情況而定）	
13 完成		

5

清水混凝土／清水模的「個性」是什麼？

● ● ● 芬蘭板、黃板、木紋板⋯⋯答案是：「模板。」

　　一般常聽到的特級、一級、二級清水模其實並不是法規制定，而是坊間以「完成面光滑度」所判定的俗稱而已，別忘了，清水混凝土還有木紋清水模板呐！大致上，這些板材的差異多在於表面塗料不同，塗料的不同除了影響脫模，同時也影響模板續用性，可使模板重複使用 2 ～ 3 回。

　　除了表面紋路外，模板的大小可以依照建築師的想像去創作，大寬板、細板、粗板等都有不同的效果。不過區塊越小、尺寸越小的模板，相對地整體介面也越多，模板與模板間更加不容易對準（接縫越多越容易有誤差），施工難度因而提升。

芬蘭板

芬蘭板完成面（圖片提供 立‧建築師事務所）

名稱	完成面比較	特色	價格
芬蘭板 菲林板	表面平整，有能被接受的氣泡孔，光亮度較接近霧面。	兩者英文皆為 Film，芬蘭板為歐規，一般為褐色，又被稱為「黑板」，表面為熱融的膠。	2000元 / 120X240cm 700元 / 90X180 cm
日本黃板	表面平滑，表面帶亮面質感。	又稱優力膠板，表面為優力膠，有A、B、C級之分，價格亦不同。防水、抗熱、抗酸性良好。[1]	1000～1200元 / 90X180 cm
木紋清水模	效果分為拓印與立體刻紋兩種。[2]	使用松木或杉木等製作，價格依照木料、處理程序、塗料選用而異，要上脫模劑。	約 2000元 / 坪

※ 鋼板：機械組裝，強度最高，使用時要上脫模劑，可避免爆模問題，且完成面極為光滑，一般多用於道路、橋樑等土木工程。

※ 由於清水模板無法彎曲，當有曲面或圓弧造型時則可用夾板塑形，再面貼美耐板、Poli板等材料取代。

※ 夾板模，即一般傳統夾板，易造成色差、粉狀與蜂窩，在五金隔件上不作要求，因將來會施作面飾材，一般不用在清水混凝土工程。

※ 板材的夾數、厚度也會影響強度與價格。

註

1 市場上以日本製造品質最佳，安藤忠雄大部分的清水混凝土建築多用此。

2 區別為前者「看的到、摸不到」，後者「看的到、摸的到」，木料可依乾燥、藥水處理而使紋路加深。此外，木紋模板的表面也可選擇上不上塗料，不上的話則有原始樸實的感覺，若上UV膠，則使脫模後紋路帶有光亮感。

日本黃板

日本黃板完成 (圖片提供 毛森江建築工作室)

木紋模板

木紋模板板完成 (圖片提供 立·建築師事務所)

6

清水混凝土 / 清水模 Q&A

● ● ● 嗯……關於清水混凝土的疑難雜問還真是不少！

1　清水混凝土建築的優缺點？

除了美感外，普通模板施工後表面一定要經過整修，水泥打底後，進行裝飾材處理，但清水混凝土拆模即完成，表面因不貼磚、不油漆，可減少材料使用與垃圾製造，且日後沒有磁磚脫落與油漆斑駁等問題；加上對於混凝土品質要求級高，強度表現也會比一般RC來得好，但缺點則是造價高、施工不易。

2　使用鋼板模的造價一定比較高嗎？

一般來說，鋼板模的造價一定比較低。為何這麼說？清水混凝土的造價高低不在於使用鋼板模或木紋模，鋼板模大多用於工廠、道路、公共工程等，片鋼板模可重複使用上千次，而其他模板卻只能使用1～2次，依照使用率攤平模板成本，鋼板模的造價會比其他模板低。

但放在住宅建築範疇討論，由於住宅建築造型變化度高，鋼板模無法做較為細膩的裁切，要能依造型變化只得訂製，而世界上也沒有一批一模一樣的住宅，訂製的鋼板自然無法重複使用，要在住宅建築使用鋼板模，造價極為高昂，幾乎不被採用。

3　採用清水混凝土怎麼計價？

清水混凝土的計價是以「平方公尺」為單位，收費涵括「工」與「料」，一般有使用3000磅～5、6000磅的水泥混凝土之分，但模板才是影響造價的關鍵因素之一，一般夾板模每平方米約460～600元，而清水模則為2500～3500元，以一片三米20公分厚的牆為例，清水混凝土與RC建築的完成面比較，由於RC結構完成必須再經打底粉光、防水、面飾等工程，相較後，清水混凝土造價約為1.2～1.3倍，多出10～15%。

4　清水混凝土建築是不環保的嗎？

用環保的角度來看，許多人認為水泥的生產過程排放大量二氧化碳，因此清水混凝土建築是高碳排的建築。雖看法之一，卻不必然。

任何材料都沒有原罪，並非哪一種材料就比較不環保，建築的環保與否端看使用者如何定奪。石材有開挖問題、木竹有腐壞問題，清水模建築在結構強度、耐久度表現要比其他材料好，而打碎的混凝土也能夠繼續再生使用，因此建築的環保應從氣候、材料性、時間性等多方評估。

5　為何清水混凝土表面會有四個洞？

清水混凝土表面的四個洞是繫件留下的痕跡，因此繫件規劃不僅關係模板支撐力，也關係到完成面的表

現。一般點與點的間距以60cm以內為原則，而四片模板交合時也必須循此原則，當模板不是正方形時或特殊尺寸時，固定點的規劃要以整體為考量，是清水混凝土牆面呈現的主要關鍵。

6 為何會有色差、成色不均等現象產生？

清水混凝土的灰色主要來自水泥，不同品牌的水泥顏色不同，因此選用同品牌的水泥是去除色差的第一要件；而爐石粉等添加物也會影響顏色，同一棟建築的分批澆灌，配比必須精準一致。此外，由於模板的底材為夾板，其吸水率不同會造成水痕、成色不均，應選品質穩定、表面塗料防水性好的模板，才能將狀況降至最低。

7 水泥磅數越高越好？

為避免日後龜裂或漏水，一般人以為使用越高磅數的水泥越好，其實不然。龜裂現象的產生多與鋼筋綁法、施工規範有關，若不經過測試找出問題點，一昧提高水泥磅數也可能加劇龜裂現象的發生。

8 在澆灌過程中有何須注意事項？

灌漿時，模板的組合要很強，如此一來，清水模的「角」才會很漂亮。而施作過程中，也要進行保護措施，尤其是清水混凝土運用於多樓層的設計，因無法一次澆灌完成，為了保護先前完成的區塊，灌漿過程要將可能遭受的污染降至最低，因此工地的清潔維護相當重要。

9 如何避免滲漏水發生？

一般RC建築澆灌完成後還可用防水漆、PU等進行防水工程，但清水混凝土拆模即完成，因此滲漏水問題，必須從工務上就先思考。最容易漏水的樓層接縫，在樓層與樓層的交界處必須設計止水墩，讓上層結構體如卡準般與下層密實接合，避免接縫讓雨水有機可趁；而屋頂則要做好洩水坡度與洩水口規劃等都是不可省略的步驟。

10 蜂巢現象的成因？如何避免？

蜂巢現象，工程上俗稱「爆米花」、「米香」。材料本身來說，可能是配比出問題，其次就是灌漿出料口

（高度不能超過150公分），高度越高越容易產生粒料分離（從上往下擇，較重的骨材會集中於中央，較輕的水泥與水往兩側流去），而最重要的是搗築工程，無論是採用高周波震動器、外模振動器、木槌等都是搗築的工具，要視什麼地點、性質來決定工具使用，這三個原則疏忽其中一點都會造成蜂窩產生。

11 可怕的爆模！如何避免？

模板無法支撐清水混凝土壓力時，水泥衝出模板的現象，稱之為「爆模」，在四片模板的交合處最易發生。嚴重爆模會使現場泥漿散逸整地，必須終止施工，爆模後的現場清理非常困難，鋼筋模板都必須拆除重做，相當耗時耗財。避免爆模的方法在於精確的強度計算，清水混凝土在灌漿時，高度、長度都有其限制，灌注高度會隨著牆厚而不同，高度若太高，側壓過大，就容易造成爆模。

12 清水混凝土建築能進行防水工程嗎？

有人將潑水劑視為防止滲漏水的對策之一，但卻不是絕對有效，清水混凝土的防水應從結構做起，且一般潑水劑多有時間性，必須2～3年施作一次，全建築養護將是一筆不小的開銷。

目前市售的清水混凝土表面防水材（又稱為潑水劑）有表面性與浸透性兩種，浸透性（又稱疏水劑、吸水防止材），其無色透明，可被混凝土毛細孔吸入，使水氣透出，效果較好；而表面性潑水劑主作用在於防止汙垢與汙水附著，但會在表面結成水珠，且品質不佳的潑水劑經過一段時間會有脫皮或泛黃現象，使建築物日後「毀容」，甚至可能阻礙牆面「呼吸」，因此要特別注意。

13 如何避免外牆產生發黑或水漬？

外牆發黑的原因是牆面殘水，使空氣中的孢子附著所生長的藻類或苔類，因此設計時必須在頂樓女兒牆必須設置收塵片、窗檯必須跟窗框一體設計止水片或斷水片，而陽台、屋簷、外梯等下方都必須設計滴水線，牆頂收尾的收水溝、排水溝更是絕對不能被省略，依照建築的形狀，設計不同的斷水設計，可以防止雨水於牆面流溢，髒汙或風化牆面，這些工序千萬不能偷懶省略，才能有效避免牆面發黑。

而牆面水漬的成因非後天髒汙形成，而是澆灌完後浮水回滲所產生（水殘留在混凝土跟模板間），與摻劑、搗築、配比、流度有關。

14 清水混凝土髒了，有克服的方法嗎？

基本上，清水混凝土表面的髒污得用「磨」的方式來處理，像是水磨石材的處理工序一樣，以手工方式將污點區塊磨除，磨好後再做防護處理，確保清水混凝土表面的清潔光滑。

15 室內施作應該注意的地方？

若是空間裡全用清水混凝土，每一個接點、轉角都要到位，事前計劃更要周詳，而樓板防水、承載等都要注意。室內裝修使用清水模，可用來塑造曲面或特殊造型的牆體，而配比也須依照造型或功能調整，造型曲面越大、流度則要越小，裝飾用途可提高骨材比例，有結構考量水泥比例則不能少。

要將原結構牆「變臉」為清水模，就會遇到單面模的問題。由於模板另一面是原結構，無法像雙面模那樣對鎖，只能靠角料支撐，要格外小心爆模；若只想純粹將單面牆變成清水模的質感，也有人採取較單純的預鑄式清水模板施工。

16 什麼是「美容清水模」？

源自於日本的替代設計方案，一般在完成面失敗時用來進行牆面修補，為在清水混凝土牆面再上菊水（一種塗料），使用完後表面光亮平滑，但也失去原有清水混凝土的毛細孔與紋理，少了原有的冷峻與自然感，而塗料也有時效性，必須定期使用，這些都看個人接受度。

17 什麼是「預鑄式清水模」？

簡單地說，是清水模的預鑄板，利用開製系統鋼模、可重複使用的方式，一次大量生產，規格統一，坊間推出各種產品，有的如石材片一般可直接裝於結構面，因此，不能算是真正的清水混凝土建築。預鑄的好處是可以避免傳統清水模施工不可控因素，避免瑕疵；缺點是尺寸受限、運輸成本較高，且鋼模經多次使用，可能因清洗不乾淨，導致成品愈來愈差，因此品管相當重要。

18 蓮霧頭的孔該不該填？

繫件的孔洞若是在外牆，為避免風吹日曬使鋼筋鏽蝕氧化，一般都會進行填補，填補材料除了調合相近色的水泥，也可採用填縫劑，填縫劑有多種顏色，也能使填縫效果形成不同美感。不受天候影響的室內牆也可以選擇不填，裸露的鋼筋再裝上蓮霧頭後，可用來做為支架，掛畫、掛鐘不必打釘，相當方便。

19 清水混凝土完工後，怎麼進行日常防護？

潑水劑或疏水劑是清水混凝土的保養材，但並非必要使用。

若要進行保養，通常建議使用疏水劑（見Q12），其會完全滲透至水泥內層2～3公分，甚至於5公分的深度，可阻斷水份進入；須注意的是，一次施作要上3～4度，往後幾年須再重新施作。施不施做可視屋主的預算考量，一般來說圍牆可不做，建築地點若靠海、多雨、空氣品質較差，一般建議主體結構施作。

20 成功與失敗如何分辨？有補救方法嗎？

清水混凝土的成敗很難只用完成面來判斷，因為有些問題是好幾年後才漸漸顯露（發黑、漏水等）。工程驗收時，可注意是否有管線外露或加工鑿孔，此為前置整合出錯，而工程期間若發生爆模，則可算「嚴重失誤」，表示整個團隊在強度計算有問題。

有些人參觀安藤忠雄的清水混凝土後大嘆：並非想像那樣「光滑如鏡」呀！事實上，工法既然是手工，就不可能百分之百完美，真正的清水混凝土要有一點氣孔存在才漂亮，就像自然界的平衡，不是那麼刻意。選用此工法的屋主本身要能接受部分瑕疵的存在，設定容忍度，一旦超過比例之上，再進行事後修補。

1 建築外牆或女兒牆之牆頂的內凹溝槽，稱為收水溝，用來排水，避免殘水。　2 窗框下方微凸的花崗石片有止水、斷水的功能。　3 建築物頂端有一片薄薄的金屬就是收塵片。(圖片提供 毛森江建築工作室)

清水模專屬名詞

RC　意指鋼筋混凝土建築物。

骨材　混拌混凝土的石料。

坍流度　混凝土的工作性，坍度越小，越不易流動，工作性越差。

優力膠板　日本進口的清水模板，表面的優力膠經過特殊研發，拆下後清水模殘留相當少，表面漆的硬度、平整度等都經過測試。

爆米花、爆米香　工程上俗稱，指的是蜂巢現象。

爆模　模板無法支撐清水混凝土重量時，造成水泥衝出模板，在四片模板的交合處最易發生。

爆筋　拆模後表現出現鋼筋外露的現象。

澆灌　將混凝土注入模板的過程。

蓮霧頭　固定模板的繫件。

止水墩　從剖面來看，灌漿是一個ㄇ字型，在ㄇ字上靠外圍的邊緣設計一小塊，與下層樓一體澆灌，就是止水墩的設計，當下層凝固後，上層再往上澆灌使上下如同卡榫般接和。

冷縫　前後澆置的混凝土間發生連接不良之接縫稱為冷縫。

白水泥　在台灣，白水泥規定不能做為結構體的膠結劑，因其強度不夠。

不粉刷工法混凝土　不等同於清水混凝土，只是完成面不粉刷，但將來會進行上漆、掛石材、包金屬板等外飾工程。

仿清水模　是室內裝修常見的手法之一，例如第一層為夾板、第二層為水泥板，然後在挖上仿繫件的圓孔，使視覺呈現「仿」清水混凝土的效果，在有承重考量或僅作單面牆設計可使用此方式，不過最終還是取決於使用者的接受度。

單面模　一面為既存的結構體，因此只能使用單面模板，無法對鎖，只能用角料支撐。

雙面模　雙面模板，由繫件對鎖。

左 單面模板　右 雙面模板 (圖片提供 楓川秀雅建築室內研究所)

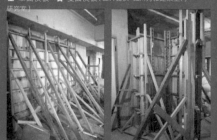

住進光與影的家：從清水模出發，擁有簡約自然的
好感住宅／原點編輯部. —初版. —臺北
市：原點出版：大雁文化發行，2011.05
面；　17X23 公分；208頁
ISBN 978-986-6408-38-0（平裝）
1.建築美術設計 2.室內設計 3.個案研究 4.臺灣

923.33　　　　　　　　　100008123

住進光與影的家

從清水模出發，
擁有簡約自然的好感住宅

作者	HC、魏賓千、fran、FunnyLi、Garbo+w JB. Chen、劉芳婷、宋憶嬌
美術設計	IF OFFICE
企劃執編	詹雅蘭
行銷企劃	郭其彬、王綬晨、夏瑩芳、邱紹溢、呂依緻
總編輯	葛雅茜
發行人	蘇拾平
出版	原點出版 Uni-Books
	台北市 105 松山區復興北路 333 號 11 樓之 4
電話	（02）2718-2001
傳真	（02）2718-6639

發行	大雁文化事業股份有限公司
	www.andbooks.com.tw
	台北市 105 松山區復興北路 333 號 11 樓之 4
24 小時傳真服務	（02）2718-1258
讀者服務信箱 Email	andbooks@andbooks.com.tw
劃撥帳號	19983379
戶名	大雁文化事業股份有限公司

香港發行	大雁（香港）出版基地・里人文化
地址	香港荃灣橫龍街 78 號正好工業大廈 25 樓 A 室
電話	852-24192288
傳真	852-24191887
Email	anyone@biznetvigator.com
製版印刷	凱林彩印股份有限公司
刷次	初版一刷 2011 年 05 月
	一版十二刷 2019 年 02 月
定價	380 元
ISBN	978-986-6408-38-0